U0128614

中国现代书法大家

于乐 著

启功

卷

北京师范大学出版集团
BEIJING NORMAL UNIVERSITY PUBLISHING GROUP
北京师范大学出版社

目 录

绪　论　启功的书艺之路

一

艰
难
求
学

　　启功，字元白，又作元伯，满族人，1912年7月26日生于北京（图0-1、图0-2）。

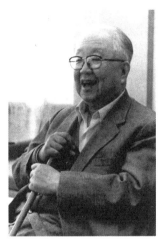

0-1　青年时期的启功　　　　0-2　启功先生像

　　启功的始祖是雍正皇帝的第五子弘昼。雍正十一年（1733年），弘昼被封为和亲王。乾隆三十五年（1770年）去世。

　　由于爵位累降，到启功的曾祖父那一代，家境已经式微。启功的曾祖父溥良的爵位只是奉国将军，俸禄少得连养家糊口都做不到，只能靠教家馆来维持生计。溥良的儿子毓隆，也就是启功的祖父，步父亲的后尘，走科举之路步入仕途，官至四川学政、主考、典礼院学士。出身翰林又擅长书法的他，对启功的影响非常大。

关于自己的姓氏，启功先生曾经这样回答过别人："我既然叫启功，当然就是姓启名功。"启功先生曾写下两首诗，题为《族人作书画，犹以姓氏相矜，征书同展，拈此辞之，二首》，来表达自己对姓氏的看法：

闻道乌衣燕，
新雏话旧家。
谁知王逸少，
曾不署琅琊。

半臂残袍袖，
何堪共作场。
不须呼鲍老，
久已自郎当。

启功的童年时期，正是中国风云巨变的年代。他出生的前一年爆发了辛亥革命，清王朝随之灭亡，中国从帝制走向共和。按照先生的话讲，"虽'贵'为帝胄，但从来没作过一天大清王朝的子民，生下来就是民国的国民。所以我对辛亥革命没有任何亲身的感受，只能承认它是历史的必然。"

启功先生一周岁时，父亲恒同就因肺病去世了，他便随曾祖父和祖父生活。辛亥革命之后，清帝逊位，曾祖父溥良绝意政治，不愿居住京城。那时，他有一个门生名叫陈云诰，是位翰林，也是位著名的书法家。他当时是河北易县的首富，广有资财，出资在易县城中购买房舍，请启功曾祖父居住，溥良便携家人迁居易县。启功也随着在易县读了几年私塾。

1920年，启功随曾祖父回到北京，先住在鼓楼附近前马厂，以后自己租了房，迁居到东城区黑芝麻胡同14号，一直到1957年。

启功10岁那年，曾祖父因病在大年三十的晚上去世。三月初三，续弦的祖母又死去；七月初七，祖父也病故。这时，因偿还债务，家里经济上已经破产。经济上和精神上的双重压力使启功的情绪经常处在矛盾和不安当中。

1931年，中学还未毕业的启功辍学了，他当时最大的愿望就是赶快找份工

作，挣些钱奉养母亲和姑姑。当时的他恐怕并没有想到辍学造成的学历问题将成为他人生道路上的一大障碍。

启功童年时期接受的是家庭和私塾的双重教育，从五六岁的时候起，他就开始读《论语》，后来又读《尔雅》、《孟子》等。这为他以后的人生发展打下了坚实的基础。

1924年，启功考进了北京汇文小学。当时汇文小学是北京汇文学校的附属小学，是一所教会学校，学校里的教师和校长都是由牧师担任的。教会学校与普通私塾有着很大的不同，其中最大的不同就在于教学方式和教学内容。在教会学校，教师讲课，学生听讲做记录，讲解字词的时候先讲偏旁构造，然后再讲字词的意义，力求让学生完全理解。教会学校的教学内容很丰富，不仅开设有语文和算术课，在课外，师生之间交流也很多。因此，启功在汇文求学期间大大开阔了眼界，进步很快。

1926年，启功16岁时升入了汇文中学。进入中学后，启功没有选择他喜欢的国文，而是选择了商科。因为家境拮据，所以他想通过学习商科，尽快掌握一技之长，尽早地找到工作，赚钱养家。在这期间，启功对于学习的认识又有了提高。在当年的同学录中，有这样一段话："无能遁世，又不能同流合污，故宁学商，可以苟全性命而已。"令人惋惜的是，启功虽然在汇文中学读了五年，却没能毕业。

启功想早点找到工作，以减轻母亲与姑姑的家庭负担。

启功辍学之后，集中精力做好两件事情：一是教家馆赚钱补贴家用，还有就是四处寻找工作的机会。这种艰难的环境使他养成了他虚心求教的学习态度，磨炼了他刻苦钻研的学习毅力，也让他从少年时代起就直面世态炎凉，感悟人生甘苦，教会了他从小与人为善、知恩图报，使他逐步懂得把人生作为一种修行。正是抱着这种态度，在以后的日子里，无论是"为人所指"，还是众口称赞，他都能安之若素。

在艰难的环境中，启功先生不仅锻炼了自己排除外界环境干扰而刻苦学习的能力，而且也因为挣脱了羁绊束缚，获得了师从百家、不拘一格学习传统文化的机会。

经过启功先祖老世交的介绍，他跟随戴姜福先生学习中国古典文学，习作旧体诗词。戴姜福先生精通古典文学，曾参与编写《续修四库全书》。戴先生

精心培养启功，对启功的要求非常严格，甚至到了苛刻的地步。此时，启功已经年满18岁。对启功来说，最困难的是自己的古文基础不好，以他当时的古文水平，要想读懂《论语》、《庄子》是很困难的。

戴先生告诉启功："你已经这么大年纪了，现在不能从头读经书了。但经书是根底，至少是应该知道的常识，稍后再读。现在先读些古文。"于是戴先生找了一本木刻本没圈点的《古文辞类纂》，先从唐宋古文读起，自己点句，自己阅读，自己理解。晚上，戴先生还给启功布置十几页甚至几十页的作业。开始时他想："这些句没经老师讲授，我怎能懂呢？！"但是，老师拿到作业之后，顺文念去，念到点错的地方，就用朱笔挑去，然后另外点在正确的地方。直到这时，戴先生才会讲解这句是什么意思，启功点的为什么错了。启功这才恍然大悟：凡点错处，都是不懂某个字、某个词或者某个句式，尤其是人名、地名、官名等专有名词。就这样，在戴先生给启功量身定制的这种"追赶"式读书方法的指引下，启功硬是读完了一本《古文辞类纂》，后来还读了《文选》以及春秋诸子的散文。这为他以后成为一代国学大师奠定了坚实基础。

二
广
师
博
取

就学习书画而言，启功遇到了许多良师益友，比如贾羲民、吴镜汀、戴姜福、溥心畬、齐白石等先生。他还向其中的一些人正式拜过师。

他最初拜贾羲民先生为师作画。贾先生博通书史，作画的技法虽不是那么精湛，但却有非凡的见识，启功跟他学画，继承了他对画不讲究点、皴，不拘定法的思想。贾先生对启功的教诲非常细心，尤其是在书画鉴赏方面，先生经常带着他去故宫博物院看展览陈列的古书古画，从中借鉴、学习古人的技法，并借机尽可能多地教给启功鉴赏方面的知识。当时启功的家境很贫困，所以博物院的这种展览对于启功这样的穷学生来说非常有利——门票便宜自是显而易见，而更重要的是启功得以观摩大量的书画作品，开阔眼界，奠定了他的书画基础。

启功曾回忆说："我现在也忝在'鉴定家'行列中算一名小卒，姑不论我的眼力、学识上够多少分，即使是在及格线以下，也是来之不易的。这应当归功于当时故宫博物院经常的陈列和每月的更换，更难得的是我的许多师长和前辈们的品评议论。有时师友约定同去参观，有时在场临时相遇，我们这些年轻的后学，总是成群结队地追随在老辈之后。最得益处是听他们对某件书画的评论，有时他们产生不同的意见，互相辩驳，这对于我们是异常难得的宝贵机会，可以从中得知许多千金难买的学问。"

后来，贾先生看出启功想多学一些画法技巧的心思，就把启功介绍给了吴镜汀先生。

吴镜汀先生是一位传统画画家。当时，吴先生学习的对象是王石谷，而贾

先生却一直反对王石谷的画法，因为贾先生认为王石谷的画法太琐碎。不过艺术追求上的分歧并不妨碍两人成为私交甚好的朋友。启功跟随吴镜汀先生学画时，吴先生极为耐心细致，每当启功的画作有进步时，吴先生总是会喜形于色地说："这回是真塌下心去画出的啊！"除此之外，吴先生还常常给启功指出作画的重要窍门，启功不但得到了鼓励，还不断产生新的领悟，很快取得长足的进步。吴先生教画画，从不笼统空谈，而是经常亲自示范，以求确切地表现出那一家、那一派的特点。吴先生是一位很有个性的老师，所以即使几十年以后，启功先生还经常回忆起跟随吴先生学画的情景。

启功学画，一方面紧紧跟随老师的步伐，但也不全囿于先生的成路。在跟随吴镜汀先生学画期间，启功既能领会吴先生的笔意，而且还有自己的创意，体现自己的风格。启功擅长画山水、竹石等，20世纪三四十年代，因为家境贫困，启功不得不卖画补贴家用，因此有很多佳作在社会上流通，受到收藏家们的青睐。有许多书画评论家说启功书画的最大特色就是以画内之境求画外之情，画境新奇开阔，画态自然，令人回味。

1933年，启功急于求得一份工作以便维持生计。启功的曾祖父溥良的一个门生名叫傅增湘，曾在北洋军阀政府教育部担任过教育总长，正巧那时他是辅仁大学的校董，而陈垣是校长，于是傅先生就打算把启功推荐给陈垣先生，意在为启功找一个谋生的机会。

傅增湘先生带着启功所写的文章，专程去找了陈垣校长，结果令人振奋。启功第一次呈给陈垣的习作就立刻博得了这位校长的喜欢，他还不停地夸奖启功，认为他小小的年纪就写得这么一手好文章，实在难得。

傅增湘从陈垣处回来后，高兴地对启功说，陈校长看了你的作品，说你"写作俱佳"，他对你的印象不错，你可以去见他，并嘱咐启功："无论工作能不能得到安排，你总要勤向先生请教。学到做学问的门径，这比得到一个职业还要重要，是一生受用不尽的。"启功牢记傅先生的嘱咐，去辅仁大学拜见了陈垣。

陈垣先生是广东新会人，我国著名的史学家、教育家，清末秀才。他青年时创办光华医学院，与人合办《震旦日报》，曾任教育部次长、故宫博物院图书馆馆长，1927年辅仁大学正式成立后出任校长。1952年辅仁大学经院系调整并入北京师范大学，陈垣又担任北师大校长，直至1971年因病逝世。陈垣学识

渊博，而且善于发现人才和培养人才。启功说："在今天如果说予小子对文化教育事业有一滴贡献，那就是这位老园丁辛勤灌溉时的汗珠。"

陈垣校长十分赏识启功的学识，安排他在辅仁大学附属中学教授初中一年级的国文课。这对出生于教育世家的启功来说，当然是十分高兴的事。启功自己也觉得教书育人是世界上最为高尚的职业。

因为学历问题，启功接连两次被解聘，但是陈垣先生坚信启功是具有真才实学的，如果仅仅因为学历不够就埋没一个人才，将会是一个很大的损失。陈垣先生又一次伸出了援助之手。1938年，辅仁大学秋季开学时，学校聘请启功教授大一的国文课，由于这项课程是陈垣先生亲自掌握的，所以启功就不会再遭遇被解聘的麻烦了。

自从启功这块璞玉被恩师陈垣先生发现，并安排他在辅仁大学任教以来，他先后教授过国文、中国文学史、中国美术史、唐宋诗、历代诗选、历代散文选等课程。由于学识渊博，讲究教法，无论教什么课，启功先生都能得心应手、独具风格，颇受学生爱戴并赢得了同辈学者的尊重。他也由助教而升为讲师、副教授。

1952年，辅仁大学与北京师范大学合并，陈垣先生出任北京师范大学校长。启功继续在北师大中文系任教，几年后被提升为教授。1952年，他参加了九三学社并被选为北京分社委员。此时的启功，已在社会上崭露头角，他的诗、书、画也日趋成熟。

为什么会有这样的成就？虚心学习，博采众长。严酷的现实使他认识到，自己是一个中学生，没有大学的经历，想要在这所高等学府待下去并做出一些成绩来，必须比别人更加勤奋。从那时起，他即养成了在学术上务实、求真的精神，并且几十年从未放松过对自己的要求。

在辅仁大学，他结识了一批前辈专家学者，如沈兼士、余嘉锡等。沈兼士先生是章太炎先生的弟子，精通文字声韵之学，是我国语言文字学的大家，在文字学、训诂学方面有很大的贡献。年轻的启功在沈先生的鞭策、鼓励和提拔之下，被其推荐到故宫博物院兼任专门委员。余嘉锡先生是我国著名的目录学专家，"读书广博、善辨真伪，能博学约取；他用功勤奋、扎扎实实、持之以恒"，他对启功也有较大影响。

那时，辅仁大学教师人数不多，上课前下课后，老先生们经常到教员休息

室里来，这间大屋子里学术空气十分浓厚，可以说是一个"大讲堂"，这里有任何讲堂都学不到的东西；某人的一篇学术论文在报章杂志上发表，一本专著的出版，都可以听到重要的评论。"那些评论哪怕只有片语只词，往往有深刻的意义，回去'顺藤摸瓜'自己再找那文那书来看，真是收获有'一听三得'之益处。"总之，启功先生善于从这些前辈的言行中汲取学术营养，承继学问之道。

溥心畬和溥雪斋两位先生是启功先生同宗远支的老辈，都是当时非常有名望的文人，精于诗琴书画。尤其溥心畬，在画界更被称做"北溥"，与南方的张大千齐名。那时，启功先生的书画已小有名气，两位先生都很欣赏启功，常邀请启功去他们家里做客。

溥心畬是近代非常知名的大画家，堪称"一代宗师"，但他偏偏最喜好的是读诗写诗。他关心启功，要启功好好读书，而且非常乐于指导启功作诗，但谈到如何作画，则很随便，常常说诗作好了，画自然会好。启功非常执着地拿着自己的画多次去请教，溥心畬也不好好看，只是问："作诗了没有？"启功了解了这个规律，就把诗和画一并呈上，甚至诗配画一起，令溥先生不得不一起看。

直到后来有一次，启功临摹溥心畬珍藏的画卷，才明白了溥先生一直讲的"空灵"的道理。启功回忆说："我的临本可以说连山头小树、苔痕细点，都极忠实地不差位置，回头看先生节临的几段，远远不及我勾摹的那么准确，但先生的临本古雅超脱，可以大胆地肯定说竟比原件提高若干度。再看我的临本，'寻枝数叶'确实无误，但总的艺术效果呢？不过是'死猫瞪眼'而已。"

在辅仁大学，启功也结识了像牟润孙、台静农、余逊、柴德赓、许诗英、张鸿祥、刘厚溪、吴培同、周祖谟等一批年轻的同辈学者。他们经常在一起切磋学业，互相启发，确实收到了解难析疑、相得益彰的实效，真是"谊兼师友"。抗日战争爆发后，许多同事分散了，只剩下余逊、柴德赓、启功、周祖谟四位，还经常到陈垣先生在兴化寺街的书房请教学问，聆听教导，人们誉称"校长身边有'四翰林'，常到'上书房'行走"。

1956年，第二届中国人民政治协商会议第二次全国委员会议在北京召开，会上，著名书画家叶恭绰先生和陈半丁先生共同上交了一项提案，希望"专设研究中国画的机构"。这项提案上交后，受到了国家领导人的高度重视。很快，在一次政务院会议上，就通过了这项"专设研究中国画的机构"的方案，

而且还要在北京和上海两地各成立一所中国画院。不久，新中国的文化部也成立了中国画院筹备委员会，在经过一年时间的紧张筹备后，中国画院终于在北京成立了。

画院成立后，周恩来总理特地把叶恭绰从香港请来，任命他为政务院文化教育委员会委员，让他主持中国画院的工作。为了发展壮大画院的实力，叶恭绰先生向社会上一些优秀的中青年画家伸出了橄榄枝，启功就是得到叶先生盛情邀请的画家之一。

不过启功却认为自己是北师大的人，教书才是他的本职工作，何况校长陈垣是自己的知己和恩师，他怎能抛弃北师大的教书主业，转去画院工作呢？

于是启功回复叶先生说："我有封建感情，老记着陈垣先生的知遇之恩，我一辈子也报答不完的，他活着一天，我就不会离开北师大！"

也许是叶先生太赏识和爱惜启功这个人才了，启功越是拒绝，叶先生的态度就越是坚决。这样一来二去，两个人为这件事情纠缠了很久，最后还是陈垣先生发了话。

陈垣对启功说："要不就这样，北师大这里的教书工作你不要丢下，以后你可以抽出半天去画院，就算是帮了叶先生的忙吧！"

从那以后，启功就开始了在北师大和中国画院的"双边生活"。在学校里上完课以后，他就赶去中国画院帮上半天的忙。启功也知道，这样的生活很辛苦，但毕竟一边是自己喜欢的教书事业；另一边又是自己醉心的书画事业，所以就算辛苦也是一种享受的辛苦。

被划成"右派"后，启功一家除了精神上备受压抑之外，在生活上，他们的经济状况更捉襟见肘了。启功被中止了在北师大的教书生涯，中国画院的工作同样也被停止。启功只能每天待在家中，以写作度日。

有一次，陈垣先生去逛琉璃厂，发现在荣宝斋展出的一些书画好像是启功家的东西。为了怕弄错，陈垣先生叫来自己的秘书帮助辨认。秘书一看便肯定地说："没错，这一定是启功的东西。"陈垣心头一惊，随即自言自语道："没想到启功的家庭生活窘迫到这种程度！"陈垣先生当即把那些书画买下，托人送到启功家里，还兑了一百块钱给他贴补家用。启功拿了钱，不好意思地对来人说："我家里地方太小，实在没办法，卖了它们图个清爽、干净。"启功对老师的关怀自然很是感激。他发誓，不论遇到多么艰险的环境，他都要坚

持下去，并在学术上有所建树，只有这样，才能不辜负恩师的一片苦心。

"反右"斗争结束后，启功满心欢喜，他以为"右派分子"的帽子总算戴到头了，自己又可以像往常那样登上讲台授课，也可以继续"摆弄"那些久违的古书古画了。然而，一场声势浩大的"文化大革命"再次在社会上掀起狂潮，他又成了在这次运动中被审查和被批判的对象。也许是经历了上一次的"反右"斗争，所以当"文化大革命"的狂潮再次席卷而来的时候，他的内心显得异常平静；也许是他经历过人生的大风大浪，以至于这次灾难突然来袭，他反倒看得更淡了。内心平静的启功引用陶渊明的诗句写了这样一副对联：

草屋八九间，三径陶潜，有酒有鸡真富庶。

梨桃数百树，小园庾信，何功何德滥吹嘘。

这对联中的"八九间"是有双关寓意的。当时启功一直寄居在小乘巷内弟的两间草屋里。这里所说的"八九间"，是说他自己排列在"地富反坏右"和知识分子臭老九的"八九"之间，在这种处境下，他要发挥所长，尽自己的心力浇灌出一片桃李芬芳、松柏常青的绿地。

没过多久，被挂起来的启功就意外地获得了"解放"。事情的起因和一个关于古籍整理的中央文件有关。启功被调入中华书局工作，参与校点《清史稿》的工作。

启功一直觉得，能把自己的知识交还给祖国和人民是自己的荣幸。通过在中华书局校点《清史稿》这项工作，他完成了这个心愿。经启功等校点的这部堪称中国文化遗产的近代史书《清史稿》出版面世，书中的字里行间无不浸透着启功辛勤的汗水和心血。

三
国
之
瑰
宝

　　启功深爱着自己所从事的这个教师职业，然而许多人却并不理解。世人都说启功的书画了得，说他是当今当之无愧、首屈一指的书法大师。但启功却从来不这样认为，每当别人这样评价他的时候，启功总是说："我这一辈子主要工作是教书，我只不过是一个教书匠。"可见，教师这个角色，教书这一职业，对于启功而言是多么重要。

　　新中国成立后，启功由于种种原因离开了他心爱的讲台。虽然走下讲台的启功还可以吟诗作画，甚至还参加了《清史稿》的校点工作，但是不能在讲台上教书育人，传播知识，不能和青年学生在一起讨论学问，这让启功深感压抑。

　　1978年，党的十一届三中全会在北京胜利召开，新中国迎来了改革开放和社会主义现代化建设的新时期。同时，中国的教育事业以及离开讲台许久的启功也迎来了一个崭新的发展时期。启功终于可以重返讲台了。

　　"文化大革命"结束的时候，启功从事的校点《清史稿》的工作也基本结束了。当时，北京师范大学的教学秩序等都亟待恢复。虽然这时候的启功已经60多岁了，但他仍旧和北师大的青年教师一起，展开了恢复教学秩序的工作。

　　回到北师大，启功担任的是中国古典文学教研室主任。启功不但给本科生和研究生上课，而且还主动向学校请缨要亲自给夜大学生上课。对于一位年逾花甲的老人来说，这样的工作强度和压力可想而知，更何况，启功先生的博学多才在社会上已经广为人知，每天总有许多的青年慕名前来讨教。面对这些热情高涨的学生，启功先生从来不会拒绝，他总是耐心接待，细心辅导，尽量做

到让他们乘兴而来，尽兴而归。

1979年，北师大学术委员会成立，启功先生被选为委员；1982年，北师大创立古典文献学专业硕士点，创立者是启功，也是在这一年，启功被聘为这一专业的硕士生导师；1984年，启功又被聘为博士生导师，开始招收古典文献专业的博士研究生。只有中学学历的启功成为博士生导师，遂传为佳话。

启功先生于1990年筹集资金160余万元，以陈垣先生"励耘书屋"中的"励耘"二字命名，设立了"励耘奖学助学基金"，目的既在感激恩师对自己的教诲与培养，亦在激励学生继承和发扬陈垣先生爱国主义思想及辛勤耕耘、严谨治学、奖掖后学的精神。这种高风亮节不仅使北师大师生深受教育，也在教育界引起广泛影响。

1997年，在北京师范大学建校95周年时，启功先生受学校委托，拟定并亲自题写了"学为人师，行为世范"的校训（图0-3）。这一校训深刻揭示了师范教育的本质，不但深刻地教育了北师大的师生，也得到了学界的好评。而这两句话也正是他作为一个教育工作者从教70多年的生动写照。

启功先生不仅是一位德高望重的学者，作为我国当代文化名人，他的成就集书画创作、文物鉴赏、学术研究于一身，享誉国内外。

启功先生是一位成名已久的画家。他从小受祖父的熏陶，酷爱绘画。最初拜贾羲民先生为师学画，使启功在绘画和鉴赏两方面都得到了很好的发展。后来贾老师又主动把启功介绍给著名的"内行画"画家吴镜汀先生。启功随吴老师学画，也不全囿于老师的成路，最终形成自己的独特风格，尤擅长山水竹石，极富传统文人画的意趣。20世纪三四十年代，他的作品已在画坛崭露头角，而于50年代达到艺术高峰。

改革开放以来，随着文艺春天的到来，启功先生才重执画笔，但鉴于书名太高，"书债"太多，所以绘画作品并不太多，因而尤显可贵（图0-4、图0-5、图0-6、图0-7、图0-8）。中南海、全国政协、中央文史馆、钓鱼台国宾馆等处都收藏有启功先生的书画佳作。启功先生还为国家领导人出访及文化事业的国际交流绘制了不少作品，他常风趣地说："我这里是礼品制造公司"。而他为第一届教师节绘制的大幅竹石图，已成为北师大的镇校之宝。

启功先生是当代著名书法家。1981年中国书法家协会成立，启功先生被选为副主席，1984年任主席，后任名誉主席。启功先生高度的书法成就既来

北京师范大学校训

学为人师

行为世范

一九九七年夏日 启功敬书

0-3　北师大校训

0-4 《铁网珊瑚》

0-5 《墨葡萄》

0-6 《竹石图》（一）

0-7《荷花》

0-8 《墨荷》

自他的才分，更来自他的勤奋。他临习了大量碑帖，尤以临习赵孟頫（图0-9、图0-10）、董其昌（图0-11、图0-12、图0-13）、柳公权（图0-14、图0-15）、欧阳询（图0-16）、智永（图0-17）等最勤，积淀了深厚的功力，并结合自己的审美情趣，最终独树一帜，成为大家。他的书法作品，条幅、册页、屏联都具有深远的意境，内紧外放的结体，遒劲俊雅的笔画，布局严谨的章法，都达到了炉火纯青的境界，形成一家之风，被人们奉为"启体"。书法界评论他的书法作品："不仅是书家之书，更是学者之书，诗人之书，它渊雅而具古韵，饶有书卷气息；它隽永而兼洒脱，使观赏者觉得余味无穷，因为这是从学问中来，从诗境中来的结果。"人们常说"书如其人"，启功先生的书法，正如他人品学问一样，秀丽、博雅、才气横溢、风流洒脱。自20世纪80年代起，已有多种版本的启功书法集陆续出版。

启功先生对书法理论也有精辟而独到的研究，他对大量著名的碑帖进行过广泛而深入的考辨，写下了大量的专业论文，为书法史和碑帖史的研究作出巨大贡献。而他所著的《论书绝句一百首》，以一百篇一诗一文的形式，系统总结了自己几十年来研究书法的心得体会，在书法界有广泛而深远的影响。他认为：书法是我国民族文化的优良传统之一，既有文化交流的实用价值，又是一门独放异彩，具有欣赏价值的民族艺术和文字艺术。

启功先生是一位独具风格的当代旧体诗人。他在童年时代即对诗词有浓厚的兴趣。青年时代经常参加同族长辈主持的笔会，与师友谈诗论词，酬唱应和，打下了坚实的创作功底。执教以后，在治学、授业、书画创作之余，常就生活中遇到的人物、事件、器物、风景、书画作品等抒发情感，进行评论，创作了大量优秀的诗词作品。1989年，他的第一本诗集《启功韵语》出版，他在自序中说："这些'诗'是许多岁月中偶然留下的部分语言的记录"，是"一些心声友声的痕迹"。1994年和1999年，诗集《启功絮语》、《启功赘语》又陆续出版。之后这三种诗集又合订为《启功丛稿·诗词卷》及《启功韵语集》。启功先生的诗很好地体现了继承与创新的辩证创作观：格律严谨工整，语言典雅丰赡，意境深远含蓄，学力深厚坚实，深具古典风韵；同时又能坚持"我手写我口"的原则，不为古人所囿，写出自己的真情实感，密切贴近现实生活，参用当下词汇，深具现代气息。特别是一些诙谐幽默的诗，很好地体现了他的人生态度，形成了鲜明的个性特征，为古典诗词的发展作出了重要贡

0-9　赵孟頫《胆巴碑》（局部）

0-10　启功学赵孟頫时期作品

0-11　董其昌《大唐中兴颂》（局部）

0-12　董其昌草书扇面

0-13　启功学董其昌时期作品

0-14 柳公权《玄秘塔碑》（局部）

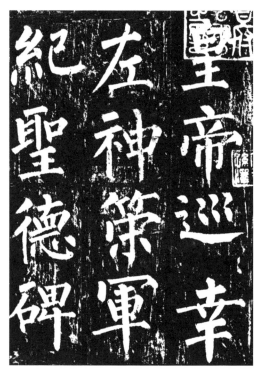

0-15 柳公权《神策军碑》(局部)

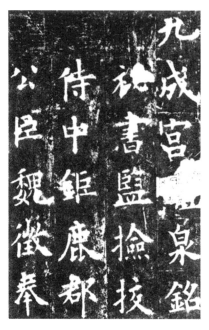

0-16 欧阳询《九成宫碑》（局部）

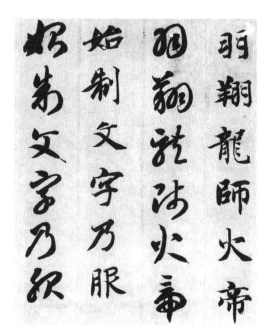

0-17 智永《千字文》（局部）

献。启功先生的书法作品，很多是书写自作诗词的，而他的画作，均有自己诗词佳句的题跋。诗、书、画在同一幅作品中展现，达到了和谐统一，观其画，赏其书，吟其诗，使人神舒意畅，回味无穷，再次领略到"诗中有画，画中有诗"的境界。古人称这类作品为"三绝"，而启功先生堪称是当代"三绝"之冠。启功先生的诗集出版后，在社会上引起强烈反响，专家们评论他的诗词"功力深厚，风格鲜明，完美地运用了古典诗词的固有形式，巧妙地运用了现代新语词、新典故以及俚语、俗语，形成了他诗词的独特风格，充分体现了新时代的特点，为诗词创作如何继承与创新树立了良好的典范"。

启功先生是独具慧眼的文物鉴定家。先生尝自云：平生用功最勤、成就最显著的就是文物鉴定。启功尤其对古代的书画、碑帖，见识卓异，造诣精深。先生还经常到琉璃厂等地的古董字画店向民间的行家里手请教，他们看到先生如此敏而好学，也都乐意指点他，使他获得了很多宝贵的实践经验。1947年先生即受聘为故宫博物院专门委员，在古物馆负责鉴定书画，在文献馆负责审阅文献档案，整理清代史料。新中国成立后，国家成立文物局，负责对流散在社会上的文物进行收购鉴定工作，每遇疑难问题，必约请先生参加。1983年，国家文物局聘请国内顶级专家组成7人小组，对国内各大博物馆收藏的珍品进行甄别鉴定。启功先生是7位专家之一。1985年被国家文物局聘为国家文物鉴定委员会委员，1986年任主任委员，期间所经眼的书画文物当数以十万计。除书画外，还对出土文物及古代书籍进行鉴定，如王安石书《楞严经要旨》、宋代龙舒本《王文公文集》等。还参与了《出师颂》、《淳化阁帖》的收购与鉴定工作。几十年来，启功先生为保护我国珍贵的文化遗产作出了卓越贡献。

在鉴定方面，他有很多高明之处：一是知识面广，对中国的传统文化有深入广博的研究，熟悉与书画相关的各种知识，掌握更多的可利用的信息。二是他擅长文献考据，懂得驾驭文献信息的方法，一旦发现相关问题，能用科学的方法进行考辨，可以将艺术研究与学术研究结合起来。三是有多年书法绘画的实践本领，深谙其中的艺术规律及具体技法，深谙各家各派的风格特点，见多识广，从而能够达到"观千剑而后识器"的境界，属于学者型和艺术家型相结合的鉴定家，能透过现象，深入本质，从多方面考察，发现别人发现不了的问题。例如，他对旧题为唐"张旭草书古诗四帖"真实年代的考辨；对陆机《平复帖》的全文通释与考定，都是最好的例证。

启功先生是一位成就卓著的学者，自幼聪颖过人，才华出众，记忆力惊人，涉猎的书籍非常广泛，且过目不忘，直到老年还能准确说出某事出自某书某章。戴姜福老师是一位博学之人，深通古典文学和传统小学，在他的教授下，启功先生打下了坚实的国学基础。后来先生又受教于陈垣先生，深得考辨之学的要领及严谨的治学精神，走上了专业规范的治学道路。陈垣先生又教诲启功先生搞学术研究应发挥自己的特长，于是启功先生从研究书画艺术入手走上了学术研究的道路。最初几篇学术论文，如《急就篇研究》、《董其昌书画代笔人考》，都是在陈垣先生亲自指导下完成的。而随着多年的教学实践，先生对古典文学、文字学、音韵学、训诂学、历史学、文献学、版本目录学、宗教学，也都有广泛的涉猎与研究。而在所有的研究中，启功先生仍有自己的独到之处：他能在扎实严谨的论证中，显示出自己独辟蹊径的聪明才智，常能发别人所未发，道别人所未道。例如，诗词格律讲解起来十分烦琐，而其"竹竿"理论能举重若轻地将此问题化繁为简。他学问广博，常自戏为"杂货铺"，实则是博学多闻，而且能打通各学科的界限，成为一名通学博儒，如他晚年所开设的"古籍整理基础"课，就属于这类性质，而启功先生则戏称为"猪跑学"。

启功先生的主要著作有20世纪50年代的《读红楼梦札记》和程乙本《红楼梦注释》，至今仍是红学研究的必读书目。60年代的《古代字体论稿》，将文字研究和书法研究结合在一起，是文字学的重要论著。60年代的《诗文声律论稿》，以简驭繁，是研究诗文声律的独诣之作。80年代的《汉语现象论丛》，对中国古典语言，特别是诗词语言，提出了种种令人深思的问题。80年代的《说八股》，对八股文的特点和功过做了实事求是的评价。而2004年出版的《启功讲学录》，虽是学生的整理稿，但体现了他博雅通学的学术特点。《启功丛稿》更是其学术之大成。

启功先生还是一位在国内外享有广泛影响的社会活动家。他以卓越不凡的才能、崇高的品德和对国家的无私奉献，赢得广泛的敬重和爱戴。

1980年，启功先生当选为"九三学社"中央常委，兼宣传部副部长，还曾任"九三学社"中央参议委员会副主任。

1982年，启功先生恢复中国人民政治协商会议北京市委员会委员资格，1986年当选为全国政协委员，以后连任第六、七、八、九、十届常委，并兼任

政协书画室主任。

　　1983年秋，中共中央统战部和各民主党派组织一批专家支援西部地区的文化建设，启功先生时已年过七十，仍不辞辛苦，报名参加，先后到内蒙古、宁夏、甘肃、青海、新疆等地讲学，为西部地区的教育事业献出一片爱心。

　　1992年启功先生被国务院聘为中央文史研究馆副馆长，1999年任馆长，为文史馆的建设和文史资料的整理出版作出了重要的贡献。

　　2002年，任西泠印社社长。

　　启功先生还曾兼任中国佛教协会顾问、故宫博物院顾问、国家博物馆顾问、北京市民族事务委员会副主任、北京市人民对外友好协会副会长等职务。他以饱满的热情、认真负责的态度，参政议政，参加各种社会活动，为完成祖国统一大业和中外友好合作作出了杰出贡献。

　　启功先生曾多次应邀赴日本、新加坡、韩国参观访问，举办书画展和进行学术交流，多次去香港讲学，参加文物鉴定。还应美国大都会博物馆邀请，出席学术会议和鉴定古书画，赴英国、法国考察博物馆，为传播中华传统文化作出了突出贡献。

　　为表彰启功先生在书画方面的成就，2000年文化部为他颁发了"兰亭终身成就奖"；2002年又颁发了"造型表演艺术创作研究成就奖"。

第一章　启功书法艺术的演变

　　启功先生自幼学习书法，终其一生临摹古代碑帖，从大量的古代碑帖中汲取营养，而他的书法也随之逐渐发展变化。这种变化并非大踏步的、改头换面式的突变，而是如潺潺流水式的渐变。启功先生的书法经过了几个重要发展阶段，积跬步以至千里，最终自成一派，臻于妙境。

　　影响启功书法发展变化的因素很多，最重要的就是其所临习的碑帖。目前能看到的启功先生一生中临习过的不同碑帖有近百种。从不同的碑帖吸收不同的营养，从而产生不同的变化，启功先生记录的许多心得体会是重要的论据和参考。另外，书者所处时代的风气、书者生活的变迁、个人的性情、学识以至达到的境界等也会对书法的发展产生直接或间接的影响。所以，本章将主要从两个方面来勾画启功书法演变的轮廓：一方面是启功书法的演变分期与所临碑帖；另一方面则是影响启功书法演变的重要因素。

　　本章第一部分概括启功书法的时代背景，对近代书法选择传统路径进行了分析和解释，启功书法的传统脉络也是包含在这个路径之中的。第二部分以时间和碑帖为主线，结合启功先生不同时期的书法风格、所临摹的碑帖以及自己的学书认识和感受，对启功书法的演变进行大的分期。在每一个时期中，找出启功先生所临习过的碑帖，结合其书作以及启功先生自己的学习体会，就用功的多少以及影响的大小，研究不同的碑帖对启功先生书法演变的作用，分析其艺术化进程。第三部分则从启功先生个人以及先生所处之外在环境两个角度出发，研究启功先生的自身性格、综合学识以及时代背景、环境经历对其书法的影响，最终完成对启功书法演变过程的研究。

一
启功书法的时代背景：近代书法的传统路径

　　启功书法是启功个人艺术精神的凝结，同时也是一个时代艺术精神的片段。近代书法艺术发展的路途上荆棘满布，经历了颠覆、游离、彷徨、否定、反思、禁锢、回归的挣扎过程，而在自生自灭中找寻出路最终自我成就的方式还是走传统的老路。这是那个时代历史的选择，同时也是书法艺术因为自身特点而被限定的唯一出路。这一节简要回顾启功书法孕育和产生、发展的那个时代的历史，尤其是分析近代书法所面临的困境，总结书法艺术最终选择传统路径的原因，借以证明，启功书法的发展脉络和那个时代的书法发展是具有一致性的，启功书法也是时代的产物。

　　在西学东渐的时代大潮下，各艺术门类或主动或被动改变自身，以顺应时势，唯有书法却意外地成为孤独的"逆行者"。这种状况的形成包含形式和内容上的两个外部的主动冲击以及对此书法所作出的两个内在的被动回应。第一个外部的冲击来自于书写工具的改变，直接来说就是20世纪初引入的钢笔以其便捷和实用的优势迅速占领市场，而作为传统书写工具的毛笔一下子没有了"用武之地"，传统的文字记录与审美价值有机结合在一起的书法无法自处，陷入迷惘，乃至对自身价值产生了怀疑。钢笔的引入是对书法形式方面的极大的挑战。另一个外部的冲击来自于书写内容的改变，简单来说就是19世纪末20世纪初的白话文运动。文字改革，白话文让传统的书写内容一下子被否定，钱玄同倡导的汉字拉丁化运动幸好没有"得逞"，不然汉字都要被扔进故纸堆了，那时书法"皮之不存，毛将焉附"？白话文运动对于传统书法来说是内容上的巨大挑战。传统书法对这两种冲击的反应基本上是自己面壁思过的消极退

守方式。

　　传统书法不管是艺术形式、内容、理论都无法与这个时代的"新潮"一争高低，因为西方本来就没有书法艺术，怎么相较？怎么借鉴？怎么改革？既然没法开放和接纳，唯有在自我封闭的系统之内自说自话，自写自字，其实还是按照老一套的来。唯一的不同在于，此时的传统书法，不论形式和内容上的实用性都减弱到了可以相对忽略的地步，于是，在这种表面"稳健"的步调下，纯艺术化的倾向倒是成为可能。

　　革命带来死亡，当然也孕育新生，因为历史太近，这其中的功过我们暂时无从评论。然而在时代的夹缝中不得已而只好自生自灭的书法倒是出人意料地登上了纯艺术的高台——还好不是祭坛——由于还有诸如启功这般的"遗老遗少"，书法艺术得以"半隐居"而未成为传统的陪葬。相反，外在的狂风暴雨，革命的血雨腥风，居然并未动摇书法的文化根基，反倒使艺术领域仅有的这个房间更加禁闭门窗，有些怪诞地，在各个艺术门类中本来最具有实用性而可算最不纯粹艺术的书法居然成为传统艺术的"避风港"。甚至于有西方艺术家对东方书法加以借鉴吸收。① 书法艺术得以原貌存活，而且一定程度上还继续发展的事实是颇具启示意义的。

　　有一中一西、一远一近、一反一正的两个历史事件可以与之相对比。第一个比较远的中国的例子，是《周易》作为占卜之书在秦始皇焚书坑儒的文化大清洗中存留下来。《周易》的例子是因为其实用性而得以保存；而书法的例子则正好相反，是因其实用性的减弱乃至丧失而被弃之一旁。实际上，当某种文化载体被特地进行额外的保存重视的时候，它也更加容易被掺杂入其他各种成分，从而影响其本来的"纯度"。相反，若是被忽视而弃之一旁，倒是正好可以保持原貌和具有绝对"纯度"——虽然也有完全灭绝的危险。而另一个比较近的外国的例子，是摄影术发明之后传统绘画所面临的冲击及其回应。自从

　　① 比如20世纪初美国画家马克·托比在吸收中国书法的基础创造出"白色书写"绘画风，创作出《秋的边际》等作品。托比曾回忆一次高潮状态下的绘画体验："在中国接受书法的影响，促使我在无意中冲破形式的束缚，能够自由地去描绘百老汇众多的车流和人群，描绘那充满活力的街头场景。"参见[英]M·苏立文：《东西方美术的交流》，陈瑞林译，301页，南京，江苏美术出版社，1998。

1839年法国画家达盖尔的摄影法公布于世并在欧美迅速应用，传统绘画的精准度完全无法与摄影术的成果相提并论，摄影术似乎完全能够取代传统写实性的绘画，从而迫使绘画向不同定位的视觉形态转换。在这场博弈中，绘画妥协了写实的那一部分，在从"摹写"到"表达"的转换中，获得了前所未有的思想解放。现代绘画不仅习惯于将摄影术作为自己的辅助工具，更是常常借鉴影像的表现形式①，绘画和摄影得以共生，相互独立而又相互渗透，各自成为独具特色的艺术形式。绘画面对摄影术挑战的回应显然是十分成功的例子，这和两种艺术形式之间尽管有差异但却具有共鸣点有密切关系。

通过上述对比，我们也可更深入反思传统书法在面临时代冲击之时作出回应的合理性和有效性。所谓"合理性"，是指传统书法面对彼时的困境而被动选择可走的路径，对此选择我们如何理解，可以梳理出若干理由来说明其合理。而所谓"有效性"，则是指传统书法彼时可能有若干路径却还是最终选择传统的道路，这对书法艺术的发展而言是否是最好的选择，这其中有一个价值评估的问题，也就是选择的效用。就某种成型的艺术形式而言，到底是让其受到更多艺术门类甚至其他文化形态的影响好，还是保持其独立而坚守阵地好，这可能根本就没有绝对标准的答案。因为前者可能面临被消解的危险，而后者也有逐渐枯竭的可能。故而，在面对冲击的同时，退守固然是权宜之计，但过后还是得站出来面对和解决时代抛过来的问题。

实际上，传统书法在清代末期和民国时期所面对的两个问题如今依然存在，仍需解决。从某种程度上来说，如何改革书法形式以复兴书法的书写功能，如何继承和发展书法书写的内容，这些问题其实也是作为当代最有成就、最具影响力的书法大家启功先生一直探索的问题，他本人也的确为此做了不少有效的尝试，从而提供了一些可行的路径。例如，启功先生对书写形式章法的创新改良，将行草入楷、楷行草杂糅的方式从某种程度上来说也是一种简化，也的确给书写提供了一定的便利。另外，启功先生的书法作品从书写内容上来说，不只是古诗词，更多的是贴近时代和平民生活的书法作品，所以才受到

① 印象派画家最先作出反应并使绘画达到了新的艺术高度，另外还有后印象派、象征主义等。参见印象派画家莫奈的《日出》等作品。

大众的欢迎，这也是一种改良的尝试。当代书法到底是不是能够写新诗、作新曲？启功先生的书法作品已经给了回答。

总的来说，启功书法是时代的产物，在时代中孕育和发展，同时也是对时代的回应。启功书法的路径和近代书法的传统路径也是基本一致的。这其中有很多可借鉴的内容，下文将做详细的介绍和分析。在分析之前，我们首先来回顾和整理启功书法的发展演变过程。

二
启
功
书
法
的
演
变
分
期

关于启功的学书历程，最为人熟知的便是其《论书绝句》第一百首中的一段话：

> 余六岁入家塾，字课皆先祖自临九成宫碑以为仿影。十一岁见多宝塔碑，略识其笔趣。然皆无所谓学书也。
>
> 廿余岁得赵书胆巴碑，大好之，习之略久，或谓似英煦斋。时方学画，稍可成图，而题署板滞，不成行款。乃学董香光，虽得行气，而骨力全无。继假得上虞罗氏精印宋拓九成宫碑……乃逐字以蜡纸勾拓而影摹之，于是行笔虽顽钝，而结构略成，此余学书之筑基也。
>
> 其后杂临碑帖与夫历代名家墨迹，以习智永千文墨迹为最久，功亦最勤。论其甘苦，惟骨肉不偏为难。为强其骨，又临玄秘塔碑若干通。①

这段文字可算是启功先生自己的学书总结，其中简要地谈到了他主要临摹学习过的碑帖，按时间先后顺序包括《九成宫碑》、《多宝塔碑》、《赵书胆巴碑》、董香光（董其昌的作品）、智永千文墨迹、《玄秘塔碑》等。由此可推知，这些碑帖也是对启功书法演变影响最大的作品。

① 启功：《论书绝句》，见《启功全集》，2卷，188页，北京，北京师范大学出版社，2009。

除此之外，启功先生还在其他地方谈到过自己的学书历程：

二十几岁的时候，我学唐碑，苦于不了解笔锋出入的方法，我就学赵孟頫，学米芾，渐渐地了解了笔的情墨之趣。回头再看董其昌的字，这才知道他确实有甘苦有得的地方。[①]

我习字，最初学欧阳询的碑，学颜真卿的碑，不懂他们怎么下笔，怎么转折。连下笔都不明白，更不论怎样使用笔毛，怎样转折。后来看见赵孟頫的墨迹，我就追逐他的点画，可是不能贯穿整个篇章，为什么呢？单个字去写还可以，但不能连贯。后来又学董其昌，又学米芾。可是单提一个字，还是不能成形状，而且骨力疲软，不挺拔，没有振作的气概和个性，我又再看《张猛龙碑》就有所领略了。[②]

我从前摹赵孟頫（号松雪），后来学董香光，可以说离开了赵孟頫又掉进了董香光，这是自己学写字过程中看出的流弊。"如今只爱张神同，一剂强心健骨方"，这是一剂强心健骨的良方。[③]

在公元三十年代受教于陈援庵先生门下，初到初中教书，批改学生作文，又有字迹的像样的要求了，这时影印碑帖已较风行，看到赵孟頫的胆巴碑和唐人写经的秀美一路，才懂得"笔法"不是什么特别神秘的方法。[④]

一份启功先生于1981年1月手书的简历[⑤]，其中也谈到了自己的一部分学书经历（图1-1）：

图1-1 1981年1月启功手书简历（一）

① 启功：《论书绝句》，见《启功全集》，2卷，209页，北京，北京师范大学出版社，2009。
② 启功：《论书绝句》，见《启功全集》，2卷，218页，北京，北京师范大学出版社，2009。
③ 启功：《论书绝句》，见《启功全集》，2卷，221页，北京，北京师范大学出版社，2009。
④ 启功：《启功丛稿·艺论卷》，221页，北京，中华书局，2004。
⑤ 此手书简历未发表。

幼年学祖父的字，临九成宫、多宝塔等帖，苦于不知道怎样下笔。后来写赵孟頫的楷书，溥雪斋先生说像英和（乾隆嘉庆时人，写赵字，很笨），我又觉得不满足。

遇到一些唐人写经，发现它的用笔用墨之法非常明显易见，才恍然明白唐碑的字在没刻时是什么情况。又得见日本所传智永千文墨迹，于是努力临写，用笔结体，大有灵活而又精密的趋势，才知道石刻和墨迹的差别。如不看墨迹，只摹石刻，即是死板的字样。

后来见到影印的米芾、赵孟頫等人的行书帖，又在故宫看到许多的法书名作，又临王羲之的种种行草帖。在下笔时总想着墨迹的效果，在结体上遵守碑刻上的谨严架子。这样写到四十多岁时，才有了一些气派，也就是才消化了一些吃进来的营养，这时画已经很少画了。

除了启功先生自己叙述的学书过程之外，他的博士生张志和也有相关记录：

先生又讲他在二十一岁时，曾以八十元买得明拓柳公权《玄秘塔碑》，连续临写了七遍，才感觉字立起来了。到了解放前夕，又临写赵孟頫的字和唐人写经、智永《千字文》和欧阳询的《皇甫君碑》等，渐渐得其书理，再看宋朝人的字，便感觉无不如此。[①]

总之，由以上这些材料可知，启功先生主要临摹学习过的碑帖，除了《九成宫碑》、《多宝塔碑》、赵孟頫《胆巴碑》、董其昌、智永千文墨迹、《玄秘塔碑》之外，还包括唐人写经、米芾、赵孟頫的行书、王羲之种种行草帖和《张猛龙碑》、《皇甫君碑》，这些碑帖都对启功先生书法演变产生了重要影响。

根据不同碑帖题跋的时间，可将启功先生学习这些碑帖的过程大致分为如

① 张志和：《启功谈艺录》，83页，北京，中国社会科学出版社，2007。其中关于21岁得明拓柳公权《玄秘塔碑》与启功在此拓本上的题跋内容有出入，启功自己的题跋是："此册'超'字未损，拓可及明初，往时或号宋拓矣，以完好之字校之，固丝毫不逊宋拓。一九六五年购得，手自粘装，补以近代所拓碑额。"（启功题跋书画碑帖选编委员会编：《启功题跋书画碑帖选》，下册，122页，北京，北京师范大学出版社、文物出版社，2006。）所以，以启功先生自己所说的1965年购得明拓柳公权《玄秘塔碑》为准，其余内容采纳。

下4个阶段。

第一，幼年时期，学习《九成宫碑》、《多宝塔碑》。

第二，20世纪30年代大好《胆巴碑》，同时学习米芾、唐人写经、智永真草千字文墨迹。

第三，20世纪40年代开始，重点学习董其昌、《九成宫碑》，继续学习米芾、唐人写经、智永真草千字文墨迹，同时学习赵孟頫行书、王羲之种种行草帖、《皇甫君碑》、《张猛龙碑》。

第四，20世纪60年代开始，喜爱《张猛龙碑》、《皇甫君碑》、《玄秘塔碑》、智永真草千字文墨迹。

在这4个阶段中，第一阶段是幼年学书，内容简单，只是学习《九成宫碑》、《多宝塔碑》而初识笔趣。

第二阶段和第三阶段以学习赵、董为主，也十分重视唐人写经，其中最大的感受就是从墨迹中探索用笔，这些感受屡见于启功先生论书法的文章和题跋中。同时在这两个阶段中，通过对"宋拓九成宫碑逐字以蜡纸勾拓影摹而结构略成"以及"得见日本所传智永千文墨迹，努力临写从而结体有精密的趋势"，结字也获得了一定的基础。经过这30年的学习，依先生的话说是"这样写到四十多岁时，才有了一些气派，也就是才消化了一些吃进来的营养"。

在第四阶段中，启功先生的书学思想和研究方向发生了转变，由以前重视墨迹笔法开始转向重视碑刻结体，正如先生所说："壮年苦欲探索墨迹，且好行书，于唐碑中最恶《皇甫碑》及《玄秘塔》。"[1] 渐老，"于此二碑始知其精严处"[2]。同时对《张猛龙碑》、《皇甫诞碑》和《玄秘塔碑》做了悉心研究，其中特别喜爱《玄秘塔碑》，进行了长期的临摹和解读，并从中发现了书法结体的"黄金律"以及其他一些结体规律，这对于先生书法的进一步发展起到了至关重要的作用。再加上对大量碑帖的临习，取百家之长，先生的书法也因此逐步表现出个人的特色而渐渐摆脱了古人的印迹，终于在20世纪70年代中后期形成了较为明显的个人风格，也就是"启体"的形成。此后便是"启体"

[1] 启功题跋书画碑帖选编委员会编：《启功题跋书画碑帖选》，下册，122页，北京，北京师范大学出版社、文物出版社，2006。

[2] 启功题跋书画碑帖选编委员会编：《启功题跋书画碑帖选》，下册，121页，北京，北京师范大学出版社、文物出版社，2006。

的发展与变化，先生通过不断临习各家各派法书来完善启体，最终到达了书法艺术的巅峰。

基于以上分析，结合启功所学碑帖、书学思想以及艺术风格的不同，我们将启功书法的整个演变分为如下三个时期：前期（1912—1960），学习赵、董，重视写经，墨迹中探索用笔，构建基础；中期（1961—1976），喜爱欧柳，碑刻与墨迹并重，钻研结体，"启体"初成；晚期（1977—2005），"启体"日趋完善至炉火纯青，人书俱老。

下面结合启功先生的书作，对每一个时期所重点临摹学习过的每一种碑帖、先生自己的学习体会以及先生书法艺术的发展变化做全面、细致的分析和研究。

（一）前期（1912—1960）：学习赵、董，重视写经，墨迹中探索用笔，构建基础

启功先生很小就学习书法，在《启功口述历史》中他提到：

我从小就受过良好的书法训练。我的祖父写得一手好欧体字，他把所临的欧阳询的九成宫帖作我描模子的字样，并认真地为我圈改，所以打下了很好的书法基础，只不过那时还处于启蒙状态，幼稚得很，更没有明确地想当一个书法家的念头。但我对书法有着与生俱来的喜爱，也像一般的书香门第的孩子一样，把它当成一门功课，不断地学习，不断地阅帖和临帖。所幸家中有不少碑帖，可用来观摩。①

图1-2 启功小学三年级时绘画作品上的题款

幼年良好的书法教育和优越的学习条件让启功在书法艺术方面获得了很好的启蒙。一幅小学三年级时绘画作品上的题款（图1-2）反映了当年的学习情况，表现出欧体的风格。

① 启功口述，赵仁珪、章景怀整理：《启功口述历史》，171页，北京，北京师范大学出版社，2004。

图1-3 启功画作《窥园图》题款（1933）

目前能见到的启功先生较早的书法还有1933年在一幅画作上的题款（图1-3）。这幅楷书作品的结体没有明显特色，用笔显得板滞，缺乏流畅活泼。可见，启功在21岁时尚未找到用笔的感觉。正如他回忆所说："我习字，最初学欧阳询的碑，学颜真卿的碑，不懂他们怎么下笔，怎么转折。连下笔都不明白，更不论怎样使用笔毛，怎样转折。"[1] 启功那时不懂用笔，一方面与碑刻本身有关，因为碑刻无法表现出笔锋的出入、行笔的轻重快慢，所以一上来就学习碑刻自然难以获得自然活泼的笔法；另一方面也与当时人们的学书思想有关。在清代碑派书风的影响下，当时许多人追求"金石气"，机械地模拟碑刻上的点画形态，这种学习思路指导下的用笔造作不自然，并不是传统的笔法，这些都困扰着启功早年的学习。他于此深有感受：

> 我小时候学写字，老师、同学都说魏碑最好、最高，笔画都是刀斩斧切。有个说法叫作"始艮终乾"。[2]

> 运笔讲究提按回转，这本不错，但有人硬说写一横要按八卦的位置走，"始艮终乾"（艮和乾都指八卦的位置），请问这是写字还是排八卦阵？……可笑的是有人在临帖时还故意模仿，美其名曰"金石气"。我小时看到兄弟二人面对面地临帖，每写到碑上出现拓残的断笔时，哥俩就互相提醒，嘴里还念念有词："断，断"，那时还觉得挺神秘，现在想起来真可笑，不妨称他们为"断骨体"。还有人故意学那麻刺，我戏称他们为"海参体"。有些魏碑的笔画成外方内圆的

[1] 启功：《论书绝句》，见《启功全集》，2卷，218页，北京，北京师范大学出版社，2009。

[2] 启功：《启功书法丛论》，286页，北京，文物出版社，2003。

形状，临摹者刻意模仿，写出的字都像过去常使用的一种烟灰缸，我戏称它为"烟灰缸体"，殊不知这种笔道是无奈的刀刻的结果。[①]

有些人因看到碑上的字多是方笔，为了刻意仿效它，就制造出一些莫名其妙的书写理论和书写方法，以期达到这样的效果。[②]

正是有过这样的学习经历，所以当启功接触到墨迹后，立刻理解了什么是正确的笔法，什么是"迷惑的神奇说法"[③]，他深深地被墨迹所吸引，开始从墨迹中探索用笔。这些都是从启功接触到赵孟頫《胆巴碑》开始的。

1. 《胆巴碑》

20世纪30年代，启功"受教于陈援庵先生门下，初到初中教书，批改学生作文，又有字迹的像样的要求了"。而且当时"影印碑帖已较风行，看到赵孟頫的胆巴碑和唐人写经"[④]。当启功先生"得到赵孟頫写的《胆巴碑》，觉得好得很，学习比较久"[⑤]。启功1938年的一段题跋作品也有当时学习赵字的一些表现，如图1-4。通过学习，启功逐渐感受到了碑刻中所没有的笔墨情趣，"才懂得'笔法'不是什么特别神秘的方法"[⑥]。他也说："二十几岁的时候，我学唐碑，苦于不了解笔锋出入的方法，我就学赵孟頫、学米芾，渐渐地了解了笔的情墨之趣。"[⑦]

可是对于启功写的《胆巴碑》，"溥雪斋先生说像英和"，"英和是乾隆嘉庆时人，他写的字肥，还钝，号称学赵孟頫，实际是很笨的一种字。有人说我学的像英和，我觉得这有点不好意思，谁都知道英和的字很笨"[⑧]。启功因此觉得不满足，开始追求新的学习内容，这就是唐人写经。

① 启功口述，赵仁珪、章景怀整理：《启功口述历史》，178～179页，北京，北京师范大学出版社，2004。
② 启功：《启功讲学录》，177页，北京，北京师范大学出版社，2004。
③ 启功：《启功书法丛论》，284页，北京，文物出版社，2003。
④ 启功：《启功丛稿·艺论卷》，211页，北京，中华书局，2004。
⑤ 启功：《论书绝句》，见《启功全集》，2卷，310页，北京，北京师范大学出版社，2009。
⑥ 启功：《启功丛稿·艺论卷》，211页，北京，中华书局，2004。
⑦ 启功：《论书绝句》，见《启功全集》，2卷，209页，北京，北京师范大学出版社，2009。
⑧ 启功：《论书绝句》，见《启功全集》，2卷，311页，北京，北京师范大学出版社，2009。

商務印書館影印明初拓本一冊点有王

孝禹跋与此本第二跋相同字句畧有出入

其拓時早於此本以細挍知之惟用墨過重

時淹筆畫此本如用玻璃版印精神固當膝

地近日有又印一冊題曰宋拓安貝多描補殊

無足取戊寅十月元白記

細挍有正所印題曰宋拓者實印將此本描補妥克證授具在

狄平手作偽可西此本景初景字剪失彼点剪失行欵遂通冊

上推一字此本野畔一行之後用黑紙補空彼点如之何巧合乃尔玉于

描補松勞望而可見又不待言也　壬辰十月　去前題十二年矣　元白

魏齊郡王妃常季

繁墓志有陶字作

全出臆造也　辛丑冬去玉

囡与此碑同知

金石映日可讀

四

图1-4　题跋（1938）

2. 唐人写经

后来启功"遇到一些唐人写经，发现它的用笔用墨之法非常明显易见，才恍然明白唐碑的字在没刻时是什么情况。又得见日本所传智永千文墨迹，于是努力临写，用笔结体，大有灵活而又精密的趋势，才知道石刻和墨迹的差别"①。还"有一回把写经里面的精美的字照了相放大了，与唐碑比着看，笔毫使转的地方，墨痕浓淡的地方，一一都可以看得出来"②。

通过对唐人写经和智永千文墨迹的学习，启功深切感受到了墨迹笔法的可贵，于是极力收藏唐人写经并用心揣摩研究，这些我们可以在启功先生1939年购得的一段唐人写经残本四种合装卷的题跋中窥见：

> 己卯春日，偶过厂肆，见装潢匠人，裁割断缺，将以背纸作画卷引首，谐价得之，合装一卷。……其确出唐人之手，好事家不视为难得之货者，惟写经残字耳。此卷饰背既成，出入怀袖，客座倦谈，讲肆暇晷，寂寥展对，神契千载之上，人笑其痴，我以为乐也。③

此外，启功还在1941年对《灵飞经四十三行本》进行题跋，做了详细考证。同年，还对唐人写《妙法莲华经》卷进行题跋。

启功不仅十分喜爱唐人写经，而且还对某些精美的写经做出了高度的评价，比如启功先生曾说：

> 凡是唐人楷书高手写本，没有不是结体很精美、很严格的，点画飞动，有血有肉，转侧照人，灵活生动。有的好写本，如果那纸又好，那么墨在上面还可以看得见浓淡之分。这样的好墨迹本比起虞世南、欧阳询、褚遂良、薛稷这些唐代名家，以至王知敬、敬客等人一点都不逊色。④

① 1981年1月启功手书简历。
② 启功：《论书绝句》，见《启功全集》，2卷，202页，北京，北京师范大学出版社，2009。
③ 启功：《启功书法丛论》，159页，北京，文物出版社，2003。
④ 启功：《论书绝句》，见《启功全集》，2卷，202页，北京，北京师范大学出版社，2009。

再如，启功在1941年对唐人写《妙法莲华经》卷的题跋中说道："此卷笔法骨肉得中，意态飞动，足以抗颜、欧、褚。……赞曰：墨沉欲流，纸光可照。唐人见我，相视而笑。"①

正是在对唐人写经如此的重视和钻研下，启功的楷书在20世纪40年代融入了写经的意味，如图1-5。这幅1946年的作品用笔活泼灵动，结体舒展精严，有唐人写经的意味，特别表现出了唐人《灵飞经》的特色。启功先生的好友黄苗子先生也说："启先生中岁以前，小楷很像《灵飞经》的路子，雍容秀逸，含蓄多姿态。"②

启功先生如此重视唐人写经，其实是受了董其昌的启发：

> 董其昌早年曾经学石刻小楷，如《宣示表》、《黄庭经》这一类。后来他见到唐人墨迹，这才悟出笔法墨法的道理，这些道理屡次见于他论书法的文章和题跋中。我就找敦煌石室唐朝人所写的佛经等，看唐人的墨迹，临习玩味，我自己在学书法的过程里，就这样一次一次有所提高，有所进步。我懂得用笔的意思，实在是受唐朝人墨迹的启发，我追求唐朝人的墨迹，来加以研究探索，这是受到了董其昌的启发。③

启功先生认为，宋元以后，除了董其昌，很少人能学到唐人的笔法。因此学习唐人写经笔法，就可以像董其昌那样迈过宋元，直接唐人，还可上窥晋人。有了唐人笔法，自己再学晋唐的碑刻书法时，就有了笔法上的依靠：

> 余于楷法，酷好唐人墨迹，虽经生之笔，亦具典型。宋元以来，鲜能追步，而心印一灯，独华亭克绍，盖千古不易之笔诀。思翁自在《灵飞》、《西昇》及《女史箴》、《玉润帖》中得之，故模拟诸家，无不形遗神合。于是，益信向之莫逆于心者，皆思翁所假之途。余于晋唐

① 启功题跋书画碑帖选编委员会编：《启功题跋书画碑帖选》，上册，134页，北京，北京师范大学出版社、文物出版社，2006。
② 王得后、钟少华主编：《想念启功》，13页，北京，新世界出版社，2006。
③ 启功：《论书绝句》，见《启功全集》，2卷，209页，北京，北京师范大学出版社，2009。

題惲南田花卉冊

千秋絕詣許樧拏　誰　萬國鶯花自掩關別有荒寒人不識浪傳獨步讓

虞山此余題南田山水舊句也南田寫花草實為技張辰田所記与

石谷之語殆一時揚挖之言而耳食者遽加軒輊於二賢應為古

人笑也今觀此冊戲手鉛華仍饒逸致益信吾說之非妄 丙戌

春日

图1-5　題惲南田花卉册（1946）

碑帖，虽尝随俗临摹，至古人笔法墨法，在彼而不在此，衷怀炳然，
几于笃信，恨不得起思翁于九原，而举似之，必能为我印可也。[①]

　　总之，启功先生对于唐人写经非常重视，甚至发现"赵孟頫也是从唐人写
经中写出来的。世人多不知道这一点"[②]。对于唐人写经的学习，启功先生一生
都没有间断，在20世纪七八十年代还可以见到先生临习的大量唐人写经作品。
到了1995年，启功先生的学生还见到先生那时临写的唐人写经，并记录了经
过："1995年元月3日，下午五点左右去先生家。……先生说，你写一段还要再
'吊吊嗓子'（指临帖），就像唱戏的，唱得久了，就容易走板，要吊嗓子才
行。写字也是这样。说着，先生将他元旦那天在家所临写唐人写经的三张字拿
出来给我看，以说明'吊嗓子'的好处。"[③]

3．董其昌

　　启功对于董其昌的学习是从《胆巴碑》开始的。当时启功正在学画，觉得
"题字非常板滞，也不成行款。后来我就学董香光董其昌的字"[④]。启功评价说
"董其昌书画俱佳，尤其是画上的题款写得生动流走，潇洒飘逸。"[⑤]
　　另一方面，启功选择董其昌也有一个他对董其昌认识的改变过程。最初启
功并不欣赏董其昌，他说：

　　　　我对于董其昌的字认识和理解已经有几次的变化。我最初见到，
　　觉得他平凡无奇，好像没有什么特点，看得容易，有些轻视的感觉。
　　二十几岁的时候，我学唐碑，苦于不了解笔锋出入的方法，我就学赵

① 启功题跋书画碑帖选编委员会编：《启功题跋书画碑帖选》，下册，68页，北京，北京
师范大学出版社、文物出版社，2006。
② 启功口述，赵仁珪、章景怀整理：《启功口述历史》，66页，北京，北京师范大学出版社，
2004。
③ 启功口述，赵仁珪、章景怀整理：《启功口述历史》，139页，北京，北京师范大学
出版社，2004。
④ 启功：《论书绝句》，见《启功全集》，2卷，310页，北京，北京师范大学出版社，
2009。
⑤ 启功口述，赵仁珪、章景怀整理：《启功口述历史》，173页，北京，北京师范大学
出版社，2004。

孟頫、学米芾，渐渐地了解了笔的情墨之趣。回头再看董其昌的字，这才知道他确实有甘苦有得的地方。[①]

可见，正是由于通过学习赵孟頫等人的墨迹，在逐渐了解了笔墨情趣之后，认识得以提高，再看董其昌就有了新的感受。进一步临习和研究之后，启功对董其昌的字已经相当欣赏了，认为他的字是宋元以后唯一能够直接唐人的。同时，启功还发现董其昌的"所假之途"是唐人写经，这对他学习写经无疑也是巨大的启发。

通过学习董其昌的行草书和楷书，研究其用笔，启功的用笔变得流转圆活，体势也显得灵巧生动，从1941年的行草书作品（图1-6）和1944年的楷书作品（图1-7）中可见一斑。而且，启功先生在那个时期中还学画，在钻研董其昌书画的同时对其许多作品进行了题跋，比如带年款的有：

> 1944年，跋戏鸿堂刻米元章书
> 1944年，董思翁小楷常清静经跋
> 1944年，董文敏行书册跋
> 1944年，董题云间名家画册跋
> 1944年，董香光家书册跋
> 1944年，题董香光手札
> 1945年，董华亭书画合璧卷跋
> 1946年，董思翁没骨山水卷为邓叔存先生题
> 1949年，跋董香光云山卷[②]

通过这些题跋，可以看出启功在那个时期对董其昌的关注和研究，他的确是"专心学过一段董其昌的字"[③]。后来更体悟到董其昌学书的方法，就是"博

① 启功：《论书绝句》，见《启功全集》，2卷，209页，北京，北京师范大学出版社，2009。

② 参见启功题跋书画碑帖选编委员会编：《启功题跋书画碑帖选》，下册，北京，北京师范大学出版社、文物出版社，2006。

③ 启功口述，赵仁珪、章景怀整理：《启功口述历史》，173页，北京，北京师范大学出版社，2004。

烟雨云濛岂树齐人
家树底自朱溪只应
三月呈松尾渚际涯
舟听竹鸡
雨后其林生白烟山中
雾雾易添泉因鸥
陆羽函栖去独移钟
意思惘然

庙苏新涨阔无涯
柔橹月明中
一色清江四面同楼居山
在画图中主人款刻
皆山记须得环涂画
醉翁
辛巳首夏睛窗坐
偶读迂翁诗作手
录十绝句
元白居士启并记于
苑北草堂

溪南山影碧丛丛水
阆风林雨家丙周家

图1-6　溪山春霁（1941）

右唐栖巖寺智通禪師塔銘 沙門復珪

撰文不著書人亦瑾筆天真爛漫寓古

淡於適媚且以上逼山陰下開米老結體妙

有三分不妥廢而陳雋之趣正在其中方

之他刻惟唐拓温泉銘合与同参耳

甲申九月元白居士啓功記于簡靖堂

图1-7　唐栖岩寺智通禅师塔铭跋（1944）

综古法以就我腕"①：

> 回头再看董其昌的字，这才知道他确实有甘苦有得的地方。原来董其昌曾经熏习于诸家之长，就像用香味熏衣服、熏食品、熏茶叶一样，他用古代书家的长处，对自己加以熏习，使自己受到熏染，而出之自然。他绝不特别在哪点用力，如果他偏重用力，某一点就会突出，强调某一点，别的地方就会有不足之处，可是董其昌没有这个毛病，就是顺其自然写的。我后来学草书，临《淳化阁帖》，越发知道董其昌对阁帖功力之深，并不在邢子愿、王铎（王觉斯）之下。
>
> ……
>
> 我的诗说"万古江河有正传"，董其昌的字实在具有传统的精神。……世人对于董其昌的字，或者是称赞，或者是诽谤，没有不是从它的外貌著论的。而董其昌由晋唐规格以至于放笔挥洒，他的途径，是从米襄阳（米芾）那儿来的，所以《明史》里有："书学米芾"这句话，实在是得到真正的精髓了。②

董其昌"用古代书家的长处，对自己加以熏习"，"绝不特别在哪点用力"，不完全随着古人走，而是借古人来熏染自己，从而"具有传统的精神"。这种学书思想深深地影响了启功，启功后来一直用古人的字对自己进行熏染，吸收古人的长处，但并没有因为学习某一家，就直接模仿某一家，追求惟妙惟肖于某一家，故而自己的字可以在自己原有的风格基础上不断前进。

启功自言学习智永千文墨迹"为最久，功亦最勤。论其甘苦，惟骨肉不偏为难"③。按说在先生的字中应该强烈地表现出智永的风格，可我们发现即便是临智永千文的作品，也看不出其外形上模仿的痕迹。采用"熏"的学习方式，这就是启功的高明之处。"熏"，不是改头换面式的主动变化，而是一种

① 启功：《启功丛稿·艺论卷》，220页，北京，中华书局，2004。

② 启功：《论书绝句》，见《启功全集》，2卷，209页，北京，北京师范大学出版社，2009。

③ 启功：《论书绝句》，见《启功全集》，2卷，188页，北京，北京师范大学出版社，2009。

被动的、不知不觉中所获得的内在一致。启功在长期的学习古人中，正是通过"熏"，让自己慢慢地、逐步地获得古人各家各派的妙处，充分地补充了自己的不足，让自己的字在保持自我的过程中渐渐具有了古人的内在品质，既有了"传统的精神"，又保存发展自己的面貌。

4. 其 他

启功学习的碑帖除了上述赵孟頫《胆巴碑》、唐人写经和董其昌外，主要还有智永千文墨迹、米芾、赵孟頫行书、王羲之种种行草帖、《九成宫碑》、《皇甫君碑》、《张猛龙碑》等。

至于智永千文墨迹，启功先生在"遇到一些唐人写经"之后，"又得见日本所传智永千文墨迹，于是努力临写，用笔结体，大有灵活而又精密的趋势"。启功先生在20世纪40年代的一些楷书作品可见学习智永千文的痕迹，启功先生的学生胡云富就认为先生早年的小楷很像智永千字文。智永传为王羲之七世孙，钻研书道沿袭家法，其所书千字文深得二王遗意。启功先生对智永千字文非常重视，不仅因为它是墨迹，更因为它巨大的艺术价值。对于智永千文，启功一生都没有放弃临习，下的功夫也最大，依他自己的话说："后来我又杂临历代各种名家的墨迹碑帖，其中以学习智永的《千字文》最为用力，不知临摹过多少遍，每遍都有新的体会和进步"[1]，"论其甘苦，惟骨肉不偏为难"[2]。目前所见已出版的启功所临智永千文，分别是1970年、1972年、1977年、1997年的作品。

再就是学习米芾、赵孟頫。启功先生自言在"二十几岁的时候，我学唐碑，苦于不了解笔锋出入的方法，我就学赵孟頫、学米芾，渐渐地了解了笔的情墨之趣"。我们可以从启功先生1938年和1949年的两幅临作（图1-8、图1-9），看到先生学习米芾的情况。但后来对米芾的研习渐少，在1986年临写米芾《苕溪诗》的落款中，启功先生提到："仆昔习米书，中复离去。今日重

① 启功口述，赵仁珪、章景怀整理：《启功口述历史》，173页，北京，北京师范大学出版社，2004。

② 启功：《论书绝句》，见《启功全集》，2卷，188页，北京，北京师范大学出版社，2009。

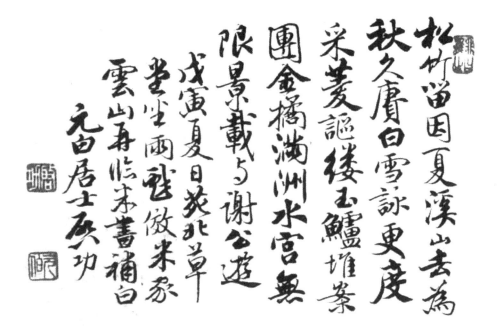

图1-8　启功临米芾作品（1938）

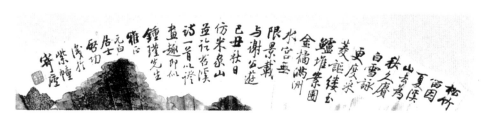

图1-9　启功临米芾作品（1949）

拈，虽识解略近，而腕弥不逮矣。"① 在学习米芾的同时，先生也学习"赵
孟頫的行书帖"、"王羲之的种种行草贴"以及"故宫中看到的许多法书名
作"②，对这些碑帖的学习，使启功的用笔更为成熟。

5．小结：构建基础

通过这一时期在用笔上的探索，启功的书法形成了以赵、董为主要特色的
用笔，并兼容了唐人写经、智永、米芾、二王等笔法（图1-10）。赵孟頫"运
用晋唐流利的笔法"③，董其昌"由晋唐规格以至于放笔挥洒"④，启功这种取
法赵、董的用笔实质上是以二王为传统的一脉相承，启功也说自己"笔墨里是
赵孟頫的笔画，是董其昌的笔画"⑤，"用笔是二王"⑥。

除了在用笔上探索外，多年来学习赵孟頫、董其昌、唐人写经、智永等，
也使启功在结体上构建了扎实的基础。启功曾说通过临写智永千文，结体"大
有灵活而又紧密的趋势"⑦。这一时期，启功在结体上也曾重点学习过《九成宫
碑》，这一点在《论书绝句》中有清楚的记录：

> 后来我就学董香光董其昌的字，虽然得到行气的联贯，一个字不
> 像样子，得在一行里互相衬托才行。后来我得到上虞罗氏精拓的《九
> 成宫碑》，有刘权的跋，清润肥厚，觉得这个跟墨迹一样，我并不知
> 道这是南宋翻刻的最精的一本。我就每个字逐字用蜡纸勾拓，把每个
> 字勾下来，放在底下，拿一个透明纸，再在上头描着写，照写仿影似
> 的，这样行笔虽然很钝，但是结构可以差不多。用很笨的办法来描，
> 细细的，一点一点的来临摹，这是我当时写字打的基础。⑧

① 启功：《启功临米芾〈苕溪诗帖〉》，16页，北京，北京师范大学出版社，2005。
② 1981年1月启功手书简历。
③ 启功：《论书绝句》，见《启功全集》，2卷，274页，北京，北京师范大学出版社，2009。
④ 启功：《论书绝句》，见《启功全集》，2卷，209页，北京，北京师范大学出版社，2009。
⑤ 启功：《论书绝句》，见《启功全集》，2卷，310页，北京，北京师范大学出版社，2009。
⑥ 来自笔者对陈荣琚教授的采访。
⑦ 1981年1月启功手书简历。
⑧ 启功：《论书绝句》，见《启功全集》，2卷，310页，北京，北京师范大学出版社，
2009。

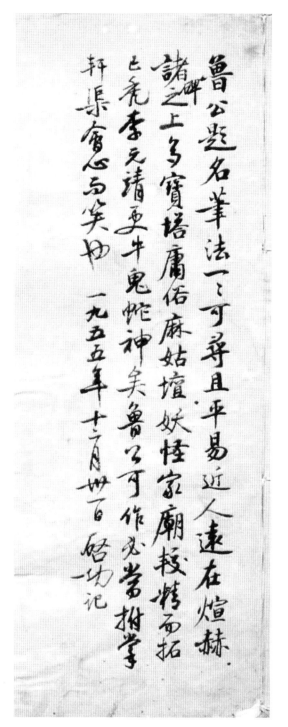

鲁公题名笔法一之可寻且平易近人遠在煊赫諸碑之上乌寳培庸佑麻姑壇妖怪家廟較慬而拓正堯季元靖更牛鬼蛇神美鲁公可作免當拊掌軒渠舍心而笑也　一九五五年十二月卅百　啓功記

图1-10　跋《金天王神祠题记》

此外，启功还临写过《张猛龙碑》、《皇甫诞碑》，但当时并没有特别的领悟和喜爱，随着后来学习的深入和眼光的提高，才开始从这些碑帖中探索结体的奥秘。

总的来说，20世纪60年代以前，启功先生在结体上，楷书还是以赵、董、唐人写经为主，融合智永、欧阳询等，行草书以赵、董为主，融合智永、二王等，这些构成了这个时期启功先生结体的主要内容。

而关于启功先生20世纪60年代之前的书法，目前可以在出版物中见到的正式作品很少，大多是在自己所藏碑帖法书上的题跋，或是绘画作品上的落款，也不过百件左右。

（二）中期（1961—1976）：喜爱欧柳，碑刻与墨迹并重，钻研结体，"启体"初成

通过长期对用笔的探索，在小有所成后，启功先生在实践中又发现了新的流弊，就是结体的问题，觉得"骨力疲软，不挺拔，没有振作的气概和个性"[1]。对此，启功先生主要通过学习碑刻书法加以改善，如《张猛龙碑》、《玄秘塔碑》、《皇甫诞碑》等。

1. 《张猛龙碑》

启功先生20多岁就开始接触《张猛龙碑》，经历了长期的学习过程，1938年、1952年、1961年的三处《张猛龙碑》字帖封面上的题字可为证[2]。但真正对其产生巨大兴趣还是在20世纪60年代初，由以下资料可知：

> 此册去岁见之于厂肆，几经周折，时逾一年，始以旧帖七种易得之……竟使余心动经年，夜寐不着。[3]

[1] 启功：《论书绝句》，见《启功全集》，2卷，218页，北京，北京师范大学出版社，2009。

[2] 启功题跋书画碑帖选编委员会编：《启功题跋书画碑帖选》，下册，74页，北京，北京师范大学出版社、文物出版社，2006。

[3] 启功题跋书画碑帖选编委员会编：《启功题跋书画碑帖选》，上册，2页，北京，北京师范大学出版社、文物出版社，2006。

这是1962年启功先生对自己收藏的《张猛龙碑》明拓善本的题跋，其中记录了先生出于对这个拓本的极大喜爱，最终以旧帖七种换得，并通过讲述南宋赵孟坚"落水兰亭"①的故事来表达自己得到此拓本的不易和喜悦。题跋的末尾，还有6首关于《张猛龙碑》的论书诗，后收录在《论书绝句百首》中。

启功如此看重《张猛龙碑》与当时自己书法艺术上的需要密切相关。对此，他有详细的记述：

> 后来又学董其昌，又学米芾。可是单提一个字，还是不能成形状，而且骨力疲软，不挺拔，没有振作的气概和个性，我又再看《张猛龙碑》就有所领略了。②

> 我从前摹赵孟頫（号松雪），后来学董香光，可以说是离开赵孟頫又掉进了董香光，这是自己学写字过程中看出的流弊。"如今只爱张神冏，一剂强心健骨方"，这是一剂强心健骨的良方。③

由于长期追求墨迹的灵活和连贯，疏于结体的学习，启功发现自己的书法骨力不足，间架不挺拔，而《张猛龙碑》具有骨气洞达、舒展挺拔的特点，所以他"如今只爱张神冏"，在获得《张猛龙碑》明拓善本后，便"心动经年，夜寐不着"，求其骨，求其振作的气概和个性。另外，启功还评价《张猛龙碑》"'骨格权奇'，充满豪迈之气且有新的变化。将今天的形状和古代的风韵，这两方面都结合在这个碑里"④。这个评价也是启功先生自己的审美取向和追求，并对他日后书法的发展产生了很大的影响，成熟的"启体"实际上也具

① "《兰亭序》不管是拓本还是摹本，自古以来书家都十分喜爱，宋代的赵孟坚更是酷爱之。他曾得到一部《兰亭古》拓本，非常欣喜，乘着船连夜赶回家。不料快到岸时，逢大风浪，船翻覆了，幸好他立于浅水的地方。行李都不见了，他却手持他的拓本，向别人说"兰亭在这里，其他东西都不见了，我不介意"。事后并题了8个字于卷首："性命可轻，至宝是保"。爱惜《兰亭》到这种地步，真是书坛趣谈，后人于是称他的兰亭拓本为"落水兰亭"。

② 启功：《论书绝句》，见《启功全集》，2卷，218页，北京，北京师范大学出版社，2009。
③ 启功：《论书绝句》，见《启功全集》，2卷，221页，北京，北京师范大学出版社，2009。
④ 启功：《论书绝句》，见《启功全集》，2卷，216页，北京，北京师范大学出版社，2009。

有这样的特点。

启功先生学习《张猛龙碑》，却鲜见临帖习作，王靖宪先生对此有解释，他说："但对《张猛龙碑》，未见他铺纸临习，而是经常阅读，从中领略其精神气息，可见先生学习碑刻书法的取摄和方法。"这句话准确地指出了先生对于《张猛龙碑》的学习方式，虽然极其喜爱，但并不通过直接临摹的方式去学习，而是在阅读中领略其精神气息，与自己的精神与审美建立起一种沟通。这种读帖式的学习，虽然没有获得《张猛龙碑》外在的"形"，却把握了它内在的"神"，得到了它洞达的骨气、振作的气概和豪迈的气势。

2. 《玄秘塔碑》

《玄秘塔碑》是对启功晚年书法影响最大的法帖。启功先生学习《玄秘塔碑》不仅增强了"骨力"，而且通过进一步的研究和实践，首先发现了楷书结体的黄金律，并总结出一些结体上的规律，这些对于"启体"的形成起到了至关重要的作用。

第一，关于学习《玄秘塔碑》的缘由，启功先生在自述的学书经历中谈道：

> 后来，杂临许多碑帖和历代名人的墨迹。再后来影印本多了，有照片，我就学习智永千文的墨迹，时间很久，功夫也最勤。论甘苦，这里头酸甜苦辣主要是什么呢?就是"骨肉不偏为难"，或骨强，或肉多。这怎么办呢? 为了使骨力、间架撑得起来，我又临柳公权《玄秘塔碑》，临了好些遍……[1]

柳公权的字素来被认为骨力健强，并有"颜精柳骨"之誉，所以启功先生"为了使骨力、间架撑起来"，通过学习柳公权来增强骨力。

第二，关于学习《玄秘塔碑》的时间和方法。在启功收藏的明拓《玄秘塔碑》上，有题跋：

[1] 启功：《论书绝句》，见《启功全集》，2卷，310页，北京，北京师范大学出版社，2009。

余获此帖临写最勤，十载以来已有十余本。平生所学无恒，渐老自励，庶以补过。此册"超"字未损，拓时可及明初，往时或号宋拓矣，以完好之字校之，固丝毫不逊宋拓。一九六五年购得，手自粘装，补以近代所拓碑额，后九年记于小乘巷寓舍，启功。①

还有临《玄秘塔碑》的落款："1965年得明初拓此碑日益习之至今已临五本矣，1972年夏启功记。"②可见，启功先生是1965年得到明拓《玄秘塔碑》，并开始重点学习的。另外，他还对此碑明拓做了长跋，就拓本情况、碑的内容等相关情况做了详细研究，称《玄秘塔碑》为《僧端甫塔铭》，而且"赏其体势劲媚"，见解独到。此跋系后来抄录，只是时间注明为1963年③，与1965年不符，鉴于启功先生前两处较为详细的题跋和落款所记时间，我们以1965年为主。而且，王靖宪也说："一九六五年一个偶然机会，他在庆云堂见到此本旧拓《玄秘塔碑》。急购回。"④另外，据陈荣琚先生回忆，1974年拜见启功，就见他用透明食品袋盖在《玄秘塔碑》上进行摹写，而且看来已经有一段时间了，之后天天摹写《玄秘塔碑》，用了很长时间，花了很长工夫去琢磨柳字。⑤启功先生自己也说，"我到了六十多岁，特别喜欢柳公权"⑥，并且"临写最勤，十载以来已有十余本"，从未间断，直到1995年还通临了一遍，正如题跋中所记："今距得此册时已三十周岁。目力渐衰，小于此字则须用眼镜矣。一九九五年九月七日临一本毕，此余八十岁后所临第一通。"⑦

第三，关于启功对《玄秘塔碑》的艺术见解和研究成果。启功学习《玄秘塔碑》，最初是因为它的骨力能够补自己的不足。1965年题跋中提到"喜此铭

① 启功题跋书画碑帖选编委员会编：《启功题跋书画碑帖选》，下册，122页，北京，北京师范大学出版社、文物出版社，2006。

② 启功：《启功临〈玄秘塔碑〉》，88页，北京，北京师范大学出版社，2005。

③ 启功题跋书画碑帖选编委员会编：《启功题跋书画碑帖选》，下册，52页，北京，北京师范大学出版社、文物出版社，2006。

④ 启功：《唐柳公权书僧端甫塔铭》，13页，北京，北京师范大学出版社，2006。

⑤ 来自笔者对陈荣琚教授的采访。

⑥ 启功：《论书绝句》，见《启功全集》，2卷，311页，北京，北京师范大学出版社，2009。

⑦ 启功：《唐柳公权书僧端甫塔铭》，69页，北京，北京师范大学出版社，2006。

多清疏之致"，"赏其体势劲媚"①；"余十岁见《多宝塔碑》，初识笔意。壮年苦欲探索墨迹，且好行书。于唐碑中最恶《皇甫碑》及《玄秘塔》"②，随着学习的深入，在60多岁时，专心研究此碑，"始知其精严处"③。另外，启功谈到赵孟頫时也是用柳公权来比拟，说道："他得到柳公权最要紧的方法，'刚健婀娜，无懈可击'，点画上很有姿态，很美。"④

通过对《玄秘塔碑》以及其他一些重要楷书碑帖的悉心研究，启功先生发现了书法结字中的"黄金律"（关于"黄金律"，详见启功先生的相关著作，这里不再赘述）。需要强调的是，对于结体"黄金律"的理解，其中的四个点是"结构所注重的地方"⑤，既包括点画的相聚处、相交点，也包括点画经过的点，总之，是说一个字中的点画尽可能地经过这四个点或聚向这四个点，让这个字所占据的方形大小的范围内更多地出现符合"黄金律"五比八的空间分割，从而给人以美感。

此外，启功先生还总结了结体上的其他一些规律，这在他的文章和言谈中有所体现：

各笔之间，先紧后松。⑥

字的整体外形，也是先小后大。⑦

还有些个笔画的"副作用"的问题，就是说左紧右松，上紧下松。⑧

① 启功题跋书画碑帖选编委员会编：《启功题跋书画碑帖选》，下册，72页，北京，北京师范大学出版社、文物出版社，2006。
② 启功题跋书画碑帖选编委员会编：《启功题跋书画碑帖选》，下册，122页，北京，北京师范大学出版社、文物出版社，2006。
③ 启功题跋书画碑帖选编委员会编：《启功题跋书画碑帖选》，下册，121页，北京，北京师范大学出版社、文物出版社，2006。
④ 启功：《论书绝句》，见《启功全集》，2卷，274页，北京，北京师范大学出版社，2009。
⑤ 启功：《启功书法丛论》，270页，北京，文物出版社，2003。
⑥ 启功主编：《书法概论》，48页，北京，文物出版社，1986。
⑦ 启功主编：《书法概论》，49页，北京，文物出版社，1986。
⑧ 启功：《启功书法丛论》，270页，北京，文物出版社，2003。

先生说汉字结构最重要的规律就是中心的确定，中心点在字正中央偏左偏上的位置。中心部位笔画紧凑、穿插匀称，而后向四方扩展，必然好看。此外还有一些辅助规律。[①]

每个字都有一个中心，这个中心并非在正中央，而是在中间偏左上方，他也称作"黄金律"理论。说只要掌握了这个理论，字就容易写好了。[②]

这些规律可总结为两点：一是"三紧三松"，即左紧右松、上紧下松和内紧外松；二是字的中心不是在正中央，而是在中间偏左上方。

第四，关于《玄秘塔碑》对启功书法的影响。通过对柳公权作品的长期临摹和研究，在艺术认识和研究成果的影响下，启功先生的书法也吸取了柳公权的特点，有了明确的发展方向。一方面，增强了用笔的骨力，使得字的间架更为挺拔，同时结构也更为精严；另一方面，就是以字的中央偏左偏上处为中心点，笔画向中心部位收缩，而后向四外扩展，从而显得既舒展又挺拔。启功先生自己也"感觉字立起来了"[③]。我们通过启功先生1972年所临的《玄秘塔碑》（图1-11），可以看出对柳公权"内收外放"这个特点的取法。

另外，启功先生在研究《玄秘塔碑》的同时，还重点研究柳公权的《神策军碑》，认为："这两个碑字大，笔法甩得开，也能够发挥柳公权的优势。"[④]而且"柳书之合作，推其真书大字。煊赫之品，今惟存《神策军碑》及此《塔铭》（《玄秘塔碑》），其余皆所不逮。《神策》意态偏称，余更喜此铭多清疏之致"[⑤]。

总之，通过20世纪60年代后期和70年代重点对《玄秘塔碑》的学习和研

① 启功：《启功行书千字文》，70页，北京，文物出版社，2009。
② 启功：《启功楷书千字文》，71页，北京，文物出版社，2009。
③ 张志和：《启功谈艺录》，83页，北京，中国社会科学出版社，2007。
④ 启功：《论书绝句》，见《启功全集》，2卷，248页，北京，北京师范大学出版社，2009。
⑤ 启功题跋书画碑帖选编委员会编：《启功题跋书画碑帖选》，下册，52页，北京，北京师范大学出版社、文物出版社，2006。

图1-11　启功所临《玄秘塔碑》与原碑中的字的比较（一）

究，启功先生的书法"竟体芳"，"全体都有了芳香的气味"①，这对"启体"的形成具有重要作用。启功先生对柳公权的喜爱和学习从未间断，直到1993年，他还说："柳公权字写得真好，我很尊重，我学过，我也临过，我现在还是非常喜爱柳公权的字。"②

3.《皇甫君碑》

启功先生从小开始学习欧阳询，最早临摹祖父临写的《九成宫碑》。中年时得到上虞罗氏精拓的《九成宫碑》，逐字用蜡纸勾拓，在结构上打下基础。到了晚年，在研究《玄秘塔碑》的时候，也在研究欧阳询，并重点研究《皇甫君碑》。

目前所见，启功先生所藏《宋拓唐皇甫府君碑》影印本上，有启功先生在1964年的题跋，并且在此本中的许多字旁用朱笔或蓝笔做了注释。这些注释是关于此字结体的说明，是启功先生按张效彬底本过录的。对此本，王靖宪有着较为详细的介绍：

> 欧阳询书法险劲，规矩法度森严，此碑可为代表。先生常谓：此碑之结字，是研究欧书结体的关键，因此广为收集各种印本和拓本。……《皇甫府君碑》则出奇制胜，充分发挥了欧字险峭的特色，可藉以了解书法结构的审美法则。对这种奇险的结构处理，清人多有批注，并有多种批本流传。先生曾借张效彬过录本数本，并过录于印本中，但各本稍有不同，有详有略，有的几乎每字都有批注。此本为翻印文明书局影印本，先生用粉笔过录。③

启功先生对《皇甫君碑》非常重视，认为此碑的结字是研究欧书结体的关键，并且广为收集各种印本和拓本，亲笔过录前人的批注，加以研习。

另外，启功先生还通过测量欧字的结体，用"黄金律"的规律来研究，对

① 启功：《论书绝句》，见《启功全集》，2卷，311页，北京，北京师范大学出版社，2009。

② 启功：《论书绝句》，见《启功全集》，2卷，248页，北京，北京师范大学出版社，2009。

③ 启功：《宋拓唐皇甫府君碑》，16页，北京，北京师范大学出版社，2006。

《九成宫碑》和《皇甫君碑》进行了比较：

> 提到欧字，又想起1983年时，启先生向我边演示黄金律边指出：
> 欧阳询《皇甫君碑》比《九成宫》好，前者结构灵活巧妙，上下比例
> 为5∶7∶5，而后者为5∶7。①

> 并评诸帖云：欧阳询的《醴泉铭》，字体下短上长，不合黄金
> 分割律5∶8的要求，只有5∶6多一点，所以显得端庄、严谨；他写的
> 《皇甫君碑》好就好在符合黄金分割律的比例。《张猛龙碑》的有些
> 字上下结构可达到5∶9，但也好看。可见，写字下边宁长勿短。②

> 先生拿欧阳询的《皇甫诞碑》字帖指给我看，说此碑比《醴泉
> 铭》好，《皇甫诞碑》有活劲儿，《醴泉铭》写得太庄重严肃。③

由上可知，启功认为《皇甫君碑》的结体符合"黄金律"，较之《九成宫
碑》，字的下部更为舒展，所以结体显得灵活巧妙。而且，字的下边放纵多一
点也不要紧，仍然好看，所以下边宁长勿短。

这对启功先生的书法也产生了重要影响，我们来看启功先生在研究《皇甫
君碑》同一时期（1972）所临写的《玄秘塔碑》。图1-12是先生临写的字与原
碑中字的对比，我们发现，先生并未完全按照原碑临写，而是在收紧中宫的同
时极力将这些字的下部伸长，较之原碑中的字显得下部更为舒展和放纵。而这
种舒展下部的取法和指导思想，主要就是通过研究《皇甫君碑》以及与之相关
的一些对比研究而来的。

此外，欧字对启功还有一个重要影响，即"纵向取势"。我们看以《皇甫
君碑》为代表的欧字，许多斜向点画尽量趋向竖直方向，且较为平直，尽量向
上、下两方向去放纵，字形瘦长，从而取得一种纵势的顺畅和挺拔。启功先生

① 启功书法学国际研讨会筹委会编：《启功书法学国际研讨会论文集》，69页，北京，
文物出版社，2003。
② 张志和：《启功谈艺录》，75页，北京，中国社会科学出版社，2007。
③ 张志和：《启功谈艺录》，14页，北京，中国社会科学出版社，2007。

图1-12　启功所临《玄秘塔碑》与原碑中的字的比较（二）

吸取了其中的特点，首先是字形上变得修长。我们看启功先生的楷书，在20世纪50年代及以前还是以扁形为主（如图1-13），这是受唐人写经、智永以及赵孟頫等的影响。但是到了60年代，字形逐渐拉长（如图1-14），便是学习欧字的结果，并在后来的发展中字形变得更为修长。同时还表现出纵向的取势：一方面通过采用较为平直的竖画；另一方面将竖画拉伸，并且在走向上尽可能地趋向垂直，使得整个字在纵势上显得非常顺畅和挺拔。这些都是"启体"的重要特点。

4. 《自叙帖》

启功先生在20世纪60年代和70年代中期多次临写《自叙帖》，目前可见启功先生最早临习的《自叙帖》是北京歌德拍卖有限公司拍卖过的一个长卷，长卷末尾落款为"一九六五年八月十三日临第三本，启功"。另外，荣宝斋出版社和北京师范大学出版社都曾出版过启功先生临写的《自叙帖》，为同一底本，落款为"一九七四年六月，启功临"。陈荣琚也说，1974年拜见启功先生之后的那段时间里，曾见到他临《自叙帖》，并用小楷在草字旁作注。[1]

虽然启功先生在自述学书历程中并未提到《自叙帖》，但我们可以从这些临作中看出他的用功。《自叙帖》用笔匀细爽利，圆浑瘦硬，表现出跌宕的韵律和超迈的气势。通过长期学习，启功在用笔上也吸取了这些特点。雷振方曾说："先生的草书主要是习用怀素《自叙帖》笔法。"[2]

启功追求《自叙帖》的笔法是在学习赵孟頫、董其昌的基础上而来的。在赵、董的一些书作中，可以看到匀细、流畅、圆浑的用笔，而这种笔法源于晋人。我们试将他们的字放在一起，就可以看出其共同的特点（图1-15）。在这个基础上，启功吸取了《自叙帖》更为爽利和细劲的笔法特点（图1-16）。

启功先生20世纪80年代以后的作品集中，依然可以看到他节临的《自叙帖》，可见启功对这一作品的重视和喜爱。《自叙帖》匀细爽利、圆浑瘦硬的笔法，也对"启体"的形成起到了重要的作用。

① 来自笔者对陈荣琚教授的采访。
② 启功书法学国际研讨会筹委会编：《启功书法学国际研讨会论文集》，137页，北京，文物出版社，2003。

5. 其 他

以上是启功先生在20世纪60年代和70年代前中期主要学习和研究的碑帖。除此之外，他还重点学习过黄庭坚、《王居士砖塔铭》、《阁帖》，同时依旧学习唐人写经、《千字文》和《集王羲之书圣教序》。

启功先生对黄庭坚的学习，可见1966年3月临写的《松风阁诗》（图1-17）。其中有落款："黄书全用柳法，但加疏散耳。"① 黄庭坚学习柳公权，只是略加疏散，这是启功先生在研究黄庭坚后发现的秘密，他说：

> 我也曾学习过柳公权的字，我也学过、临过黄庭坚的字，看他的用笔，说实在的，黄庭坚就是学柳公权的，实在没有两样的情况。他用笔还尽笔心的力量，能把笔的中心力量写出来，这个很重要。写起来，笔的中心力量能使出来，"结字聚字心之势"，即笔画聚在中心，四外散开，用力这一笔，不管长短，总能把笔心的力量使出来，这是柳公权书法的秘密，也就是黄庭坚书法的秘密。
>
> ……"要识涪翁无秘密"，说是黄涪翁没什么奇怪的，书法上的秘密的地方就是"舞筵长袖柳公权"。他不过就在跳舞的席上，长袖善舞（古代人利用长的袖子来表演舞蹈的姿态），黄庭坚的字就是一个跳舞甩长袖子的柳公权。②

黄庭坚因为学习柳公权，在结字上把"笔画聚在中心，四外散开"。对于这种结体方法，启功先生首先通过学习、研究柳公权而悟得，因为符合"黄金律"的规律，所以非常认同。接着又在黄庭坚这里得到进一步的印证，无疑更加深了认识。而这也成为启功书法在结体上的一个发展方向，对"启体"的形成起到了关键性的作用。由于喜欢柳公权，所以也喜欢黄庭坚，正如先生所说："五十后好柳书，故亦好黄书。"③ 但是，启功先生对于黄庭坚的不足，

① 启功编著：《启功赠友人书画集》，23页，北京，文物出版社，2006。

② 启功：《论书绝句》，见《启功全集》，2卷，265～266页，北京，北京师范大学出版社，2009。

③ 启功题跋书画碑帖选编委员会编：《启功题跋书画碑帖选》，下册，162页，北京，北京师范大学出版社、文物出版社，2006。

却有着清晰的认识：

> 此老执笔高悬腕而书，故时有失误或笔画不到处，不得不加描补。此所以招致描字之讥耶。[1]

> 黄庭坚善于用笔，还善于结字，虽然用的是柳公权的方法，但也有微微变化的地方。因为纵笔所权，甩开了写，不免伸延略过，伸出去就不免拉得比较长。比如，一撇、一捺，柳公权的字也有那样一撇、一捺，但黄庭坚的字常常比他伸出去、拖出去更长。……他写的字比柳公权的字还要伸长一些，用力过一点头，有超过柳公权字的那个势头，也就是说他控制这个笔有不够的地方，他不如柳公权能够放，能够收。黄庭坚的字是放有余，收不足，比起柳公权这是他不足之处。[2]

启功先生认为黄庭坚高执笔导致笔画有时不到位，另外有时放纵得过头。这些不足，不取。

对于《大唐王居士砖塔铭》，启功先生在1974年曾对其题跋，提到"余幼年学书临此铭"[3]，可知先生很早就接触此铭。其中又谈到"其背刻伪苏书"的问题，可见先生在当时对此帖的研究。陈荣琚在70年代曾见启功先生在摹《玄秘塔碑》的同时，还临《砖塔铭》等其他楷书。现在，可以看到先生1977年的一个临本（图1-18），其中落款为"1977年3月12日、13日临第三本于小乘巷寓舍，启功"[4]。另外，王靖宪还说："初唐碑刻中，他（启功先生）还欣赏敬客的《王居士砖塔铭》和王知敬的《卫景武公李靖碑》，以为此二家可与初唐四家比美。"[5] 由此可知启功先生对此铭的赞赏和重视。

① 启功题跋书画碑帖选编委员会编：《启功题跋书画碑帖选》，下册，164页，北京，北京师范大学出版社、文物出版社，2006。
② 启功：《论书绝句》，见《启功全集》，2卷，265页，北京，北京师范大学出版社，2009。
③ 启功题跋书画碑帖选编委员会编：《启功题跋书画碑帖选》，下册，173页，北京，北京师范大学出版社、文物出版社，2006。
④ 启功编著：《启功赠友人书画集》，17页，北京，文物出版社，2006。
⑤ 启功：《坚净居丛帖·临写辑》，前言，7页，北京，北京师范大学出版社，2005。

聖教序墨皇本

天津徐氏影印

一九五四元月手訂　元白

此是徐世章用舊影片付印者尚稱清晰原本拓法裱法似

俱不如用芝臺本精美用本有董香光跋早已流出國外矣

一九五四年一月十五日燈下記

此冊原本同歸徐氏又閹二入日本七徐氏已逝荘揚佃歸

天津博物館佃不雜第自世　一九五五年九月廿九日

图1-13　圣教序墨皇本题跋

一九六四年四月廿九日卅日兩夜過錄畢 傚翁云底本借自龔懷希先生此是一過錄本 啓功記

曾獲一三監本有翁覃溪題云何義門於此碑字畫內精意細評此本在曹

儼笙通政齋中可借臨於此冊是資研習也又跋云予嘗見何義門所藏

本義門以小楷細注於行間者其闕廔與此正同云不知即此過錄之底本否耶

一見一本翁跋云何義門云自備說安危以下字體微小稍前似非一日所書云

今挍過錄本中並無此語知淶本又不知論字体傑本與曹氏所藏是香

同冊也總之何氏好批點書帖於是若干不知誰何之批本六俱屬之義門矣不

見原批字迹終當以傳聞待之 同年五月一日夜記功

图1-14　跋宋拓《皇甫府君碑》

王羲之《初月帖》　　　赵孟頫《书陶渊明诗》　　　董其昌《大唐中兴颂》

图1-15　王羲之、赵孟頫、董其昌书作对比

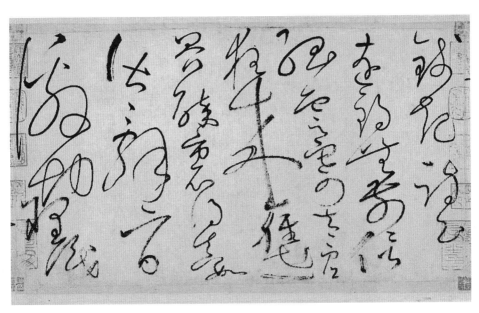

1-16　怀素《自叙帖》

图1-17　启功临黄庭坚《松风阁诗》（1966）

乃為銘曰

懿矣居士明戒悟真幽鑒

彼岸妙道問津苦節無撓

貞心剋勤顧邈三有超脩

十輪俄隨恒化遽此遷神

歸然靈塔長欽後人

一九七七年三月十二日十三日臨第

三本於小乘巷寓舍　啟功

慶輝同志正臨

同年七月十三日識啟功

图1-18-1　启功临《砖塔铭》（1977）

原石之为唐刻矣此本为吴江杨氏云

山郡氏所遽庄见於两家四世题跋并载

於古缘萃录前者唐造像乃因同为题

庆年刻而合装者其拓墨头窈并可

宝玩余幼年学书临此铭继见石骨群

书之说为难索解　君都兄见示此册所

感者浃世冰释行快事也时公元一九七四

年中秋　启功议於首都小乘巷寓庐

图1-18-2　跋《王居士砖塔铭》

关于学习《阁帖》，王靖宪在1983年说：

> 记得在七十年代初，他曾将肃刻《阁帖》从头至尾临了数遍。感
> 到传世《丧乱帖》笔法跌宕，气势雄奇，出入顿挫中，锋棱俱在，可
> 以看到当时所用笔毫的刚健。而《阁帖》传摹诸帖中，有的和《丧乱
> 帖》体势相近的，而用笔舺棱转折都一概看不到。因此始信"昔人谓
> 不见唐摹，不足以知书"的道理。①

由此可见启功先生对于《阁帖》的用功，特别是通过墨迹与《阁帖》的对
比，体悟并学习晋人笔法，所以有时也说自己是"二王"的笔法。

启功先生对写经和智永真草千字文的学习一直没有间断，王靖宪说："记
得上一世纪七十年代至八十年代初，每当我到小乘巷他寓所的时候，总能看到
他伏案临写各种碑帖。除了经常临写的隋智永《千字文》和唐人写经外，还从
头至尾临写过肃府本《淳化阁帖》。"②我们可以看到许多启功先生在20世纪
70年代的写经临作，如1974年5月10日所临写的《日本天平间写经》（重录隋写
本），800多字。③另外，还可以看到两处启功先生临写楷书写经的落款：

> 一九七四年六月三日晨起临，时临唐人楷书墨迹初过万字，启功。④

> 一九七五年十一月二十二日，临唐人书三千九百二十二字，启功记。

启功先生那时对写经所下的功夫以及所达到的高度可见一斑。启功先生
临写的楷书写经，一丝不苟，法度森严，点画精美，如此数千字甚至万字能在
很短的时间内写完，这样的速度和精度，不得不令人惊奇！足见启功先生对于

① 王靖宪：《启功书法选后记》，见启功：《启功书法选》，26页，北京，人民美术出版社，
1985。
② 启功：《坚净居丛帖·临写辑》，前言，3页，北京，北京师范大学出版社，2005。
③ 启功：《日本天平间写经》，见《启功全集》，14卷，147～168页，北京，北京师范
大学出版社，2009。
④ 启功：《启功临帖册》，目录，2页，北京，北京师范大学出版社，2001。

楷书写经已是烂熟于胸、游刃有余。至于《智永真草千字文》，则有启功先生1974年的题跋①以及1970的楷书临本和1972年的行草书本。

一九七六年六月五日至十六日临一通。自廿二岁初见此碑后，不时临习，但从未临成一通。临得一通者，应自兹计，吾年六十五矣。启功。

一九七六年七月卅日临毕第二通。起日记不得了。②

以上是1976年启功先生对《集王羲之书圣教序》的题跋，可知先生在1976年对其的临习情况。另外，也有1974年启先生对其所作的题跋③。

这个阶段启功还临习过《隋龙藏寺碑》、《瘗鹤铭》、《大观帖》等④。

6．小结："启体"的形成

在这一时期，启功先生的书法产生了重大变化：骨力明显增强；间架更为挺拔；用笔更为爽利和细劲；结体上追求中心紧收，四外放纵，特别是将下部尽可能地舒展；同时字形变长，追求纵势的伸展、顺畅和挺拔。这些变化主要是从学习《张猛龙碑》、《玄秘塔碑》、《皇甫君碑》和《自叙帖》而来的。例如，从《张猛龙碑》、《玄秘塔碑》得"骨"，得"间架"；从《玄秘塔碑》得"中心紧收，四外放纵"；从《皇甫君碑》得"纵向伸展，纵势挺拔"；从《自叙帖》得"爽利和细劲"。

20世纪70年代后期，启功书法形成了较为明显的个人独特风貌，也就是人们所熟知的"启体"⑤，如图1-19⑥。

"启体"形成的另一标志是：启功先生的楷书与行草书的"合流"、统一。

① 启功：《启功书法丛论》，152页，北京，文物出版社，2003。
② 启功题跋书画碑帖选编委员会编：《启功题跋书画碑帖选》，下册，124页，北京，北京师范大学出版社、文物出版社，2006。
③ 启功：《启功书法丛论》，153页，北京，文物出版社，2003。
④ 详见启功题跋书画碑帖选编委员会编：《启功题跋书画碑帖选》，北京，北京师范大学出版社、文物出版社，2006。
⑤ 这个"启体"是狭义上的，并非指启功所有的书法，而是指他晚年所形成的具有强烈个人特色、成熟个性风貌的书法，字体上包括楷书、行书和草书。
⑥ 由启功家属提供。

转拓谊此碑笔意真有顿还旧观之乐时
一九七六年秋日启功书于西城小乘巷寓舍
潜研翁谓碑文心能叶来犹存古韵按今北方语
谓本领曰能耐初以耐为词尾今悟古音实多存
拊口甬不扬能字为然也於此碑一通竟历数日
夕力能毕　时己午夜快然展记　小乘客

图1-19　跋隋《龙藏寺碑》

启功先生早年的楷书和行草书是两条路线：楷书表现出唐人写经的特点，字形平正而较扁，一笔之中提按顿挫鲜明；而行草书则显露出赵、董的面目，笔法圆转流畅，表现出左顾右盼之姿。这样的楷书和行草书由于用笔和结字上的明显差异，是不能有机地融合在一起的。

而在这一时期，启功先生的楷书字形由扁逐渐变长，与行草书统一。在用笔上，原本强烈的提按粗细变化减少，变得匀细，更具线条性，比如捺画的波折就由强烈的粗细提按而变得平直匀细，同时表现出爽利、快速的节奏。这样一来，楷书的笔法就与行草书笔法近于统一，如图1-20。在行草书方面，体势逐渐变得平正，具有纵向的挺拔之势，从而与楷书的结体取势相一致。另外，许多原来圆转弯曲的使转线条，变得平直，在转折处又逐渐变方，增强了骨力和间架感，这样一来，又与楷书在方折的间架上具有了共性（如图1-21）。正是由于这样的变化，启功先生的楷书和行草书逐渐有机地结合在一起，表现出统一的风貌。

需要特别说明的是，与楷书的创作作品不同的是，这一时期的楷书临帖作品在模仿所临碑帖风格的同时，还没有完全表现出"启体"的特点，也不能与行草书杂糅统一。例如，1974年所临写的《日本天平间写经》，虽然已经具备了一些"启体"的特点，如中宫紧收、四外伸展、放纵下部，但依然表现出明显的写经风格，这是长期临摹的结果，此时尚未完全消化为自己的风格。类似的楷书临帖作品还有1975年的《临唐人写经大字13本》（图1-22），包括稍晚一些的1977年临写的《王居士砖塔铭》[1]，仍然表现出明显的原帖风格。随着实践的深入，"启体"的个性越发突出，这时临写的楷书便不再是以前亦步亦趋式的模仿，而是在表现自我风格基础上的"意临"了。例如，后来《坚净居字课》中的楷书临帖[2]，就完全是具有"启体"风格的意临了。

[1] 启功编著：《启功赠友人书画集》，12～17页，北京，文物出版社，2006。
[2] 启功编著：《启功书画集》，161页，北京，文物出版社、北京师范大学出版社，2001。

山，快马加鞭未下鞍。惊回首，离天三尺三。

山，倒海翻江卷巨澜。奔腾急，万马战犹酣。

山，刺破青天锷未残。天欲堕，赖以拄其间。

（民谣：上有骷髅山，下有……）

宝山离天三尺三，人过要低头，马过要下鞍。

毛主席十六字令三首　一九七五年　启功

图1-20　毛主席十六字令（1974）

王居士塼塔銘既碎之後猶有石中說鑿
一石猶大於者後日說鑿本不知日時有
人於至背刻偽蘇書絶句一首世逾益
說鑿一石而缺之此冊有殘石拓陝精工又
以偽蘇士拓本附後更而可貴美古刻
真偽比之觀立見不煩辯說再見偽蘇
近之妄蓋體至與原石無凹抑成偽蘇書
原在說鑿翻本之後則更無害說鑿

图1-21 《王居士砖塔铭》题跋（1976）

图1-22　临唐人写经（1975）

（三）晚期（1977—2005）： "启体"日趋完善至炉火纯青，人书俱老

"启体"于20世纪70年代中后期逐渐形成，并无明显界限。以1976年和1977年之间为断，来定中期与晚期，也是结合了"文化大革命"这一时代特点。所以本书将自1977年"文化大革命"之后定为"启体"时期。

在整个"启体"形成中，启功先生的书法表现出如下的发展轨迹：1977—1984年，日臻完善，个性特点越发显著；1985—1995年，炉火纯青，风格仍在不断变化；1996年之后，逐渐衰弱。

1．完善期（1977—1984）

1977年左右是"启体"初成的时候。此时的"启体"基本摆脱了古人面貌，表现出一些与众不同的个人风貌，如中宫紧收、四外伸展、字形修长、纵向取势等。同时，在艺术性上也达到了相当的高度，表现出强烈的美感，其用笔气血顺畅，骨力十足，结字精严准确，舒展挺拔，整体看来神采飞动，清雅俊健，表现出沉稳的气度和洒脱的情怀。

此时的"启体"仍不成熟，在艺术性上仍有许多需完善的地方。1984年左右，"启体"在风格上基本成熟，刚健挺拔、中正平和、清雅秀丽、爽利奔放，大开大合中尽显洒脱与豪迈，相生相克中透露儒雅与和谐，这些鲜明的个性被淋漓尽致地表现出来。另外，一点一画皆经过千锤百炼，翰不虚动，下必有由，技法上也堪称完美，可谓刚柔互济，动静相生，骨肉得宜，精妙绝伦。点画及部件之间皆收放有度，相互生发，有机地融为一体，达到了高度的和谐。

目前能见到的启功先生1977—1984年间的作品，多集中在《启功书法选》、《启功书法作品选》和《启功赠友人书法集》中。下面将这个阶段前期的"启体"和后期较为成熟的"启体"进行对比，试举一些例子，管中窥豹，来看"启体"在这个阶段中都经过了怎样的变化，一步步趋于成熟的。

（1）用　笔

第一，前期：有的用笔行笔过快，追求流畅爽利，但有时沉着厚重不足；后期：快中有稳，能够在沉着中体现灵动。

第二，前期：有的用笔追求沉雄与刚健，但有些笔画过于粗重，造成一个字中的粗细对比过于强烈，不易协调，有些粗重的用笔还显得不够灵巧，如图1-23；后期：粗细变化已经能够协调。前期：有的笔画过于平直，偏于刚硬，显得有些呆板，缺乏刚中之柔；后期：逐渐增加了粗细、曲直和节奏快慢变化，使得点画具有了更多韵味，刚柔也更为协调。

第三，前期：有些用笔还表现出唐楷的特点，特别是捺画，在收笔处具有明显的粗细变化上的波磔，如图1-24；后期：被较为匀细的形态取代，从而与整体匀细用笔的风格更为协调统一。

第四，前期：有些使转用笔较圆，如图1-25中"觉"、"院"、"观"字的收笔；后期：逐渐改圆为方，使得方中有圆，更凸显了挺拔刚健的风格。

第五，前期：有些用笔还偶有失误，如竖向的笔画有时力度不能持续到底，如图1-26中的"科"字；后期：这种失误越来越少，行笔也显得更为稳健老辣。

（2）结　体

第一，前期：有些字的字形较扁较方，如图1-27；后期：逐渐变得修长，下部更为放纵，从而更显舒展。

第二，前期：有些字的结体较为均衡，缺乏收放对比；后期：逐渐增加收放变化，显得更为舒展和洒脱。但有时有的字的收放比例不协调，有的部分显得不够舒展，后来又逐渐改善。

第三，前期：有些横画右上倾斜过大，如图1-28；后期：逐渐调整，更显平稳与端正。

第四，前期：有些字在结构上还不十分完美，尚有不够和谐的地方；后期：逐渐得到改善。例如，先生的签名"启功"二字，在这一阶段就发生了变化，如图1-29，直到1985年才最终定型，"启"字的右上角部分重新起笔，更显错落与顺畅，"功"字的右半部分逐渐缩小并压扁，与左边协调一致，左右两部分共同取横势。像许多类似结构问题的字，都逐渐得到了改进，使得整体结构更为协调，更具美感。

以上只是从有限的几个方面列举了一些"启体"的变化。这些变化体现了"启体"在技法上的完善；同时也是"启体"风格的凸显。

在这个阶段中，启功在大量创作的同时，仍然坚持临帖，对碑帖进行研

憨山清後破山昭五百年来見我曾

笔法晋唐原以至三当撑叉董小如

僧论书三绝句出新日志甫正一九七九年启功

图1-23 论书诗

图1-24　李白《望庐山瀑布》

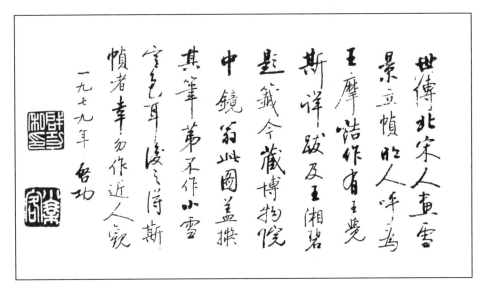

图1-25　题跋

攻城不怕坚攻书莫畏难科学有险阻苦战能过关

依智旦学诵读 一九六一年 启功

图1-26 叶剑英诗

横挥手笔一枝风范再收

稗妙文词无术口数他家

宝得失安觉采自知

勇新同志正之一九七九 启功

图1-27　自作诗（一）

图1-28　晁冲之《与秦少章题汉江远帆》

图1-29　"启功"二字的变化

究。从目前已有的资料来看，这一阶段临写和研究的先贤法帖有：70年代末期的《智永草书千字文》、《王居士砖塔铭》、董其昌等；80年代初期的颜真卿《争座位帖》、赵孟頫、《淳化阁帖》（40帖）、《万岁通天帖》、王羲之、王献之、苏轼《黄州寒食诗帖》、怀素《自叙帖》、黄庭坚、八大山人、虞世南等。以上这些临本只是出版物中所能见到的，是启功先生对先贤取法的一个缩影。对这些先贤法帖的不断学习，促进了"启体"的不断完善。总之，通过这个阶段的磨炼和改进，"启体"由最初的崭露头角，不断完善并最终成熟，进入了炉火纯青的巅峰时代。

2. 高峰期（1985—1995）

自1985年开始，"启体"完善成熟，启功先生的书法进入了巅峰时期。此时启功先生的书法已是人书俱老，心手双畅。技法的纯熟，在法度中的长期浸染以及对于书法艺术美的洞悉，使得启功先生的书艺真正达到了纵心所欲不逾矩的境界，这种状态一直持续到1995年。

1985年至1995年，"启体"一直处于黄金时期，但并不是一成不变的，万事万物都在发展变化，"启体"也不例外。通过收集、对比这一时期的作品，根据风格特点，我们把这一时期的"启体"的变化分为前、后两期，前期以1985—1986年的书法为代表，后期以1991—1993年的作品为代表。这前后两期的"启体"有着明显风格上的不同，体现出启功先生在不同时期、不同阶段的艺术追求。

　　首先看前期。目前能够见到的前期"启体"的作品，集中于《启功书画集》中。综合来看这个时期的作品（如图1-30），表现出如下不同于后期的艺术特点：第一，用笔丰富，表现出明显的曲直、粗细和枯湿变化，整个来看，点画多姿；第二，结体上正斜变化丰富，多左顾右盼之姿，体势姿媚；第三，风格多样，艺术表现力强，秀丽而华美。这些艺术特点，与那段时期所临习、研究的颜真卿《争座位帖》及王羲之、米芾、苏轼的行书帖和黄庭坚的草书帖等碑帖密切相关。这些碑帖，个性鲜明、技法丰富、风格多样，启功先生学习这些碑帖，汲取了其中丰富的技法、多样的体势，从而表现出华美、烂漫的风格。

　　再来看后期。这段时期的作品多见于《启功书画集》和《启功全集》第15卷，如图1-31。整体来看，这一时期与前期在艺术性方面的不同主要表现在以下几个方面：第一，用笔更为简洁，形态匀细，较少强烈的粗细、快慢变化，舒缓而纯静；第二，结体平稳端正，体势安详；第三，风格不激不厉、清静纯正、怡然自得。这一时期的"启体"表现出清、静、纯、正的特点，正是人书俱老后的"复归平正"；抛开了华丽的装饰、悦目的姿态，不再尽显奇丽，取悦于人；以简约的笔墨、平稳中蕴含灵动的姿态与启功先生的心性相接，传达出一种平和与坦荡，纯朴中透露着睿智。这段时期，启功先生虽然临习了众多法帖，但与以前不同的是，这时的临帖作品已经是在自我风格基础上的发挥与创造，不再是以前的追随与汲取。临帖的内容，仍然是原来学过的经典法帖，比如在1995年先生还通临了一遍《玄秘塔碑》。

　　综合前后两期可以看出，在"启体"成熟之初，通过吸取、融合各种技法，极大地增强并丰富了艺术表现力，表现姿态的华美和风格的多样，显得朝气蓬勃、神采奕奕。之后，逐渐地由"多"归为"一"，以简约的技法不断发掘"启体"本身的精神内涵，使得"启体"中那种与众不同的气质更为凸显，也更为纯粹。这些变化既是艺术发展规律的生动体现，也是启功先生艺术之路的生动写照。

3．衰弱期（1996年之后）

　　自1996年起，由于年迈的原因，"启体"表现出"衰弱"的迹象，如有的用笔已不如以前腴润，有些枯干，如图1-32。但整体看来，1996年和1997年两年，"启体"还是延续着前面巅峰的状态，有的用笔虽然不如以前那样稳健、

图1-30　题画诗

图1-31 白居易《勤政楼西老柳》

图1-32　评冯延巳诗

丰腴，但依然具有相当的气力，结体上依然精准。例如，1997年夏天创作的北京师范大学校训"学为人师、行为世范"，就保持了相当高的艺术水准。

1998年起，受眼疾和体力的影响，"启体"表现出明显的衰弱，如图1-33。虽然一招一式皆有法度，但气力明显不足，也缺少了丰润，不复以前骨肉饱满。结体上虽然依旧表现出原有的体态取势，但不能保证精严准确。不过有时这种不够精准、稳健的结体反而别有一番趣味，正所谓妙有三分不妥当，同时透露出一种沧桑老辣的气息。目前能在出版物中见到的较多的是1998年、1999年的作品，2000年之后的作品就比较少了。

这种艺术上的衰退是一种正常的现象，是自然的规律。正如启功先生在评价米芾时所说："一切艺术，凡是人掌握的艺术，不到相当的年龄就不会成熟，但过于老了，就又衰退了，所以，艺术是很难的。像米元章四十多岁成熟了，但没多少年他又衰老了。"[1]对此，应保持一种客观的心态，"我们也不能为贤人讳，强说他什么时候写的都好"[2]。

纵观启功先生书法演变的三个阶段，可以看出他的书法是一步步发展、提升并最终走向成熟的。同时，可以看出演变过程与取法碑帖的密切关系。前期通过临帖来训练基本技法，建构筑基；中期通过临帖，各取其长，化为己用，成一家之风；晚期通过临帖，发现并完善自己还存在的不足，最终臻于完美，达到巅峰。其后继续临帖，得以在传统之中不断发展，呈多样之风。

总之，启功先生书法的演变过程是清晰可查的，完全符合书法艺术的发展规律。同时，启功先生书法演变的最直接原因就是坚持对先贤法帖的学习，终其一生的临帖学习使得先生的书法根植于传统，从传统中不断汲取营养，逐渐成长和完善。这既是推动启功先生书法演变的直接动力，同时也是先生书法成功的秘诀所在。

[1] 启功：《论书绝句》，见《启功全集》，2卷，266～267页，北京，北京师范大学出版社，2009。

[2] 启功：《论书绝句》，见《启功全集》，2卷，266页，北京，北京师范大学出版社，2009。

图1-33 古德句

三、影响启功书法演变的重要因素

研究启功书法的演变，不能只看书法作品本身以及取法的对象，更要结合作者本身的情况和外在的环境进行研究，这个观点也是启功先生所主张的。启功先生曾说："评论文学艺术，必须看到当时的背景，更须要看作者自己的环境和经历。人的性格虽然基于先天，而环境经历影响他的性格，也不能轻易忽视。"[①] 在这种思想的指导下，我们发现，在影响启功先生书法演变的因素中，除了长期不断地坚持临帖外，还有许多其他的重要因素，主要有个人性格、人生经历、丰厚学养和时代书风四点。这些主观或客观上的因素，都在不同的方向或层次上影响着启功书法的演变，有的还直接导向了演变。

（一）个人性格

书法理论中有"书如其人"、"书为心画"之说，它指出了书法艺术与书法家的关系，即从一件书法作品中能够看出作者的性格，书法艺术的风格、趣味正是书法家性情、志趣的体现。例如，怀素《自叙帖》那种狂草的风格是与怀素狂放的性情结合在一起的；颜真卿《颜勤礼碑》所体现出的宽博、伟岸、恢宏也正是颜真卿人品、性格的再现；还有"二王"那些纵横挥洒的行草，无疑更表现出他们逍遥洒脱、倜傥不群的个性。启功也认为书法和个性紧密相关，比如他曾说："怎么说书法上能看出书者的个性呢？即如'十年一觉扬州

① 启功：《启功丛稿·题跋卷》，67页，北京，中华书局，1999。

梦，赢得青楼薄幸名'的杜牧，笔迹也是那么流动；而能使'西贼闻之惊破胆'的范仲淹，笔迹便是那么稳重，佯狂自晦的杨疯子（凝式），从笔迹上也看到他'抑塞磊落'的心情……"[1]因此，研究书法家的性格非常重要，从中或可知其书法风格的根本来源。

研究启功先生的性格，一方面可以直接从他的有关文字中进行了解、分析；另一方面也可以侧面从一些与启功先生有过密切交往的人而得之。先来看一些材料：

图1-34　1981年1月启功手书简历（二）

我从幼年受母亲和一位没结婚的姑姑的教育，思想上、生活上具有一股浓厚的封建道德礼教的观念，生活一直在艰苦的过程中，从来没有在经济上富裕过。也养成我从不愿获得分外之钱的信念。与其说信念，不如说习惯。但由于在旧社会过着抑郁的生活，又不得不应付社会上种种情况，又养成一种虽然随和而内心还是一定的操守。[2]

又如他（叶恭绰）向别人介绍我时曾夸奖说："贵胄天潢之后常出一些聪明绝代人才。"[3]

大约在十七八岁的时候，我的一个表舅让我给他画一张画，并说

[1] 启功：《启功书法丛论》，22页，北京，文物出版社，2003。

[2] 1981年1月启功手书简历，如图1-34所示。

[3] 启功口述，赵仁珪、章景怀整理：《启功口述历史》，131～132页，北京，北京师范大学出版社，2004。

要把它裱好挂在屋中，这让我挺自豪，但他临了嘱咐道："你光画就行了，不要题款，请你老师题。"这话背后的意思再明显不过了，他看中了我的画，但嫌我的字不好。这大大刺激了我学习书法的念头，从此决心刻苦练字。①

郑板桥先生名气高，有人说他是以书画得名，或者说他以诗文得名……因为他做过两任知县，很有政绩。我以为都是，也都不是。为什么?他的书画确实很高明，他的诗文也确实很高明，他做官的成绩也是很高明。我认为他这个是"秉刚正之性，而出以柔逊之行"。怎么刚正?并不是吹胡子瞪眼睛，才叫刚正，他有正义感，是非分明，这就叫刚正。但他又很谦虚，并不跟人家那么严格的计较。胸中没有不可对人说的话，口中没有不可对人说的事，笔下没有写出来让人不懂的词句，这才能独绝今古。我认为郑板桥的特点，就在这个地方。人是正义感强，行为也并不欺侮人，自己是温柔谦逊的，这是多么高明，所以说他的名声来自诗、画、书、文，俱是又俱非，他的成就是来自多方面的，包括他的品格。②

从以上这些材料中，可以窥见启功先生的一些性格，其中一些性格的形成是受环境经历的影响。

第一则材料是启功1981年手书的自我简历，其中他谈到"思想上、生活上具有一股浓厚的封建道德礼教的观念"，这种浓厚封建道德礼教，培养了启功的"规矩"。启功先生很重"规矩"，他曾说过"做什么都要有规矩"③。"虽然随和而内心还是有一定的操守"，反映出他的坚定、刚强，虽然外柔，实则内刚。

第二则材料是叶恭绰先生称赞启功先生的一句话，启功先生在口述历史中

① 启功口述，赵仁珪、章景怀整理：《启功口述历史》，170~171页，北京，北京师范大学出版社，2004。

② 启功，《论书绝句》，即《启功全集》，2卷，293页，北京，北京师范大学出版社，2009。

③ 来自笔者对陈荣琚教授的采访。

讲出，可看出他的自尊和自信。启功先生生于皇族，虽然家族已经没落，却还有内在的坚持在。

第三则材料为启功先生常谈起的自己励志学字的一件事，体现了他不服输、刚健、自强的性格。

第四则材料是启功对郑板桥的评价，郑板桥这种"秉刚正之性，而出以柔逊之行"，"胸中没有不可对人说的话，口中没有不可对人说的事"的坦荡，是启功先生非常钦佩的。在启功先生所评价的古代书法名家中，在人品、人格上最为崇拜与钦佩的只有郑板桥。这反映了人格追求上的共鸣，这些赞誉说的是郑板桥，其实也是启功先生的一种追求。

总之，从这些一手材料中，可以看出启功先生的一些性格：规矩、坚定、刚正、坦荡、自信、自强。

另外，也可以从一些与启功有过密切交往的人那里了解到他的性格。比如与启功有过多年密切交往的陈荣琚教授，他眼里的启功先生是：

> 心胸宽广，坦荡，正直，谦虚，不自私，希望别人好，不记仇。帮助别人嘴上不说，用实际行动帮助你。处事圆满，周到，求相互尊重。自强，一辈子在困境、逆境中，好像大石头下压着的小苗，反抗精神很强，有一股不屈不挠的劲。[1]

世人多知道启功先生随和的一面，其实他的内心是非常坚定、刚强的，也是非常坦荡的，这正是"秉刚正之性，而出以柔逊之行"。他将自己的书屋命名为"坚净居"，也是追求坚、净的体现。另外，启功先生一生经历坎坷，受过许多方面的束缚，这使得他有一种反抗的精神，追求自由和"放纵"。

启功先生的这些刚、正、坚、净、坦荡、自信、自强的个性，追求规矩、"放纵"的心态，从根本上影响着启功书法艺术的发展方向。启功先生的"规矩"体现在书法上，就是严格遵循传统的法度，决不胡来。例如，冯公度先生曾称赞当时20多岁的启功的书法，说"这是认识草书的人写的草书"。这让启功受到很大的鼓励，认为"我不见得能把所有的草书认全，但从此我明白要规

[1] 来自笔者对陈荣琚教授的采访。

规矩矩地写草书才行，绝不能假借草书就随便胡来，这也成为指导我一生书法创作的原则"。① 追求规矩，在传统中学习取法成为了启功学习书法的前提和根本原则，这也确保了启功书法首先是立足传统的，立足法度的。

另外，启功在学习上始终是自信的。他认真、努力学习，也自信于自己的学习成果。例如，他在1935年的时候就写了论书绝句共20首，后收录在《论书绝句一百首》中。其中就书法史中的许多问题提出了自己精辟的见解，这些见解不囿前说，言之成理，敢于向权威质疑。当然，这种自信并不盲目，而是建立在扎实学识的基础上的。同时，启功也自信于自己的学书之路，不受当时一些书风（比如追求"金石气"）所影响，不被当时一些"故神其说"②的理论（比如运笔要"始艮终乾"）所迷惑，始终坚持着自己的学书原则和方法。

启功先生在长期的临帖中，面对众多碑帖，按照自己的性情进行选取，选择自己喜欢的，与自己个性相投的书法碑帖，吸取其中的特点。例如，通过取法柳公权，来追求"骨力"，追求"刚健"；晚年时着力表现结体上的大开大合，追求"放纵"，追求"洒脱"。正是这些个性追求，促成了具有强烈个人风貌的"启体"书法的形成，其中所蕴含的刚健、平正、放纵、清净，也是启功先生人格的鲜明写照。

（二）人生经历

启功先生曾说自己："我从小想当个画家，并没想当书法家，但后来的结果却是书名远远超过画名，这可谓历史的误会和阴差阳错的机运造成的。"③ 书法并不是启功先生最初的主要追求，可是命运所致，启功先生的人生有了许多的转折，这些曲折生活经历，虽然没能让启功先生实现在绘画事业上的愿望，却给启功创造了许多新的条件，成就了启功先生书法艺术的另一面，可见生活经历对于启功先生书法的重大影响。

① 启功口述，赵仁珪、章景怀整理：《启功口述历史》，171页，北京，北京师范大学出版社，2004。

② 启功：《启功书法丛论》，284页，北京，文物出版社，2003。

③ 启功口述，赵仁珪、章景怀整理：《启功口述历史》，170页，北京，北京师范大学出版社，2004。

启功先生幼年时受到祖父良好的书法教育，启功先生回忆："祖父写得一手好欧体字，他把所临的欧阳询的九成宫帖作我描模子的字样，并认真地为我圈改，所以打下了很好的书法基础。"同时，家里也有许多碑帖，启功不断地阅帖和临帖，开始从中领悟书法。出生于书香门第，启功对书法有着与生俱来的喜爱，把它当作一门功课不断地学习，这些都促使了启功先生与书法的结缘。

20世纪三四十年代，启功先生在辅仁大学任教期间，陈垣校长非常注重写作训练。当时学生的作文都用毛笔写在红格宣纸本上，要求教师在批改时也要工工整整地用毛笔写，还定期把学生的作文及教师的批改张贴在橱窗内，供大家参观批评。这使得启功在批改学生作文时，总要非常认真地写，这极大地促进了先生的书艺，特别是小楷。启功先生回忆道：

> 这种方法无疑是对我的极大促进，使我长年坚持练习，一点不敢马虎，而且一定要写得规规矩矩，不敢以求有金石气、有个性，而把字写得歪歪扭扭、怪里怪气，更不敢用这种书法来冒充什么现代派。①

启功先生自幼喜好绘画，从小的愿望就是长大了做一名画家。15岁后从师学画，曾跟随贾羲民、吴镜汀、溥心畬、齐白石等先生学画，始终没有间断，用功也最勤。到辅仁大学期间，启功先生还做过一段美术系的助教，绘画更成了先生的专业。虽然后来转到大学国文教学工作，但一直没放弃绘画创作和绘画研究。到了新中国成立前后，启功先生的绘画达到了自己生平的最高水平，在国画界已经产生了相当的影响。后来绘画界准备成立全国性的专业组织——中国画院。由于叶恭绰先生的信任和赏识，启功先生开始协助叶先生筹办中国画院。可惜画院没有成立起来，启功先生却因此被打成右派。这对于启功先生想成为一名知名的画家来说是一个严重的打击，一想起绘画就心灰意冷，甚至害怕，而且后来的教学工作特别强调专业思想，更不能画画，所以先生的绘画事业从此停滞了很长时间。启功先生自己也感慨："如果画院真的筹建起来，

① 启功口述，赵仁珪、章景怀整理：《启功口述历史》，95页，北京，北京师范大学出版社，2004。

也许我会成为那里的专职人员，那就会有我的另一生。"①绘画事业的停滞，改变了启功先生的人生轨道，从另外一个角度来看，不一定完全是坏事，这给了他发展其他事业的机会，书法就是其中之一。随着后来启功先生对书法艺术的不断深入，书法逐渐取代了绘画，成为先生的乐趣与追求，成为先生生活中的重要部分，正如先生所说：

> 至于作书之事，今在老夫手中，饮食之外，重于男女。起居与共，实已无乘可分。盖潜神对弈，必求敌手，乐至垂纶，总需水次。作书则病能画被，狂可书空，旧叶漆盆，富同恒产。且坐书可以养气，立书可以健身。余初好绘画，今只好书，以绘画尚需丹青，作书有手便得。偶逢笔砚精良，不啻分外之获。简则易足，无欲而刚。②

到了"文化大革命"时期，教师与同学都按班、排、连的编制混编，一起学习，搞活动。其中主要的活动之一是抄大字报，由于启功先生有书法特长，便负责抄大字报，这给了启功先生长期、大量的练字机会，极大地促进了他书法的发展。启功先生自己也认为："我觉得这段时间是我书法水平长进最快的时期。"③

总的来看，幼时良好的书法教育使得启功先生有了很好的书法基础；年轻时由于工作的需要必须认真练字；20世纪50年代由于被打成右派，致使先生暂时停止了对绘画的追求，无形中给了书法发展的机会；"文化大革命"时期抄大字报又使书法水平有了很大的提升。正是这些曲折的人生经历，让启功先生与书法走得更近，也促进了启功书法的发展。

（三）丰厚学养

书法是我国特有的、源远流长的传统民族艺术形式之一，是中华传统文化

① 启功口述，赵仁珪、章景怀整理：《启功口述历史》，166页，北京，北京师范大学出版社，2004。

② 启功：《启功丛稿·题跋卷》，222页，北京，中华书局，1999。

③ 启功口述，赵仁珪、章景怀整理：《启功口述历史》，141页，北京，北京师范大学出版社，2004。

的结晶，它与众多传统文化都有着密切的联系。它那高远的艺术意境和博大精深的文化蕴含，需要具有深厚的文化功底并精通其技艺的专门人才方能创作或解读出来。

从学习的角度来看，书法绝不只是写大字。要想在书法艺术上有所建树，不仅要求在书法本体的有关理论、技法上多下功夫，而且需要广泛涉猎与之密切相关的文学、艺术学、美学、文字学、史学、哲学、宗教等。只有将书法扎根于传统文化之中，才能真正洞悉书法的美，达到根本理性的认知，将书法的创作提升到更高层次并走向极致，最终达到天、人、书三者的合一。

启功先生的书法之所以不断提升而至炉火纯青的境界，其中一个重要的原因就是他具有丰厚的学养。除了书法，启功先生还精通文学、经学、语言学、文献学、史学、国画、书画鉴定、佛学、道学等。他将各门学问彼此关联、融会贯通，于是得以体悟世间万物根本之"道"，从而可以从更广的视野和更高的层次上来解读书法。例如，启功先生曾说：

> 我认为写出的好字，是一个个富有弹力、血脉灵活、寓变化于规范中的图案，一行一篇又是成倍数、方数增加的复杂图案。[①]

这里启功先生从绘画的角度来看书法，把书法的造型看作绘画中的图案，其中的要求都是要"寓变化于规范"。又比如，他曾说：

> 大约草书如演奏"快板"，无论快到什么程度，其中每一个音符并不因快而漏掉。所以"急管繁弦"和"雍容雅奏"实质上是没有差别的。人在短距离中听到丰富的节奏，譬如前人论画所谓"咫尺有千里之势"的，必然是一件佳作。[②]

这里，启功先生从音乐的角度来看书法，讲究节奏和变化。再比如，启功先生还从道家的角度来看待书法：

① 启功：《启功丛稿·论文卷》，229页，北京，中华书局，1999。
② 启功：《启功丛稿·艺论卷》，169页，北京，中华书局，2004。

南田翁的字，我们都看见他是秀丽一派，不知他实在是"大道至柔，得致婴儿之道也"这个道理。老子说："大道至柔"……又说"专气至柔，能婴儿乎"？我认为恽南田的字，表面上很秀美，事实上它里面有大道至柔能到婴儿的道理。[①]

启功先生甚至还从禅宗的角度来感悟书法，他说：

苏东坡的笔墨之妙，世上也是很少能找出第二个，没有人能比得过的。"天花坠处何人会"，他写出字来，好比在维摩诘一个方丈大小的屋里，有天女来这散花，这是一个佛经故事。苏东坡写的字，在诗卷里真的就像天花乱坠一样。这个道理谁能领会，这是禅宗的话，"会"就是你理解吗？[②]

以上所举例子，都体现出启功先生自身的丰厚学养与书法的关系。启功先生也常说学习书法，在练字的同时要注重综合的学问修养，因为"每一种艺术，绝不是单一方面的修养所能造成的，更不是三天两日所能炼就的"[③]。

（四）时代书风

一位艺术家，由于生活和学习的环境，总要受到时代的影响，因此，他的艺术风格总存在于这个时代整体的艺术风格范畴之中。书法艺术也是如此，一个时代的书法作品，总有一个大致统一的风格，正如启功先生所说：

不管字，还是画，都有一定的时代风格及作者本人的习惯特点，字尤其如此。唐人的字，古代就没有，元明人写的怎么看怎么是那个

① 启功：《论书绝句》，见《启功全集》，2卷，290页，北京，北京师范大学出版社，2009。

② 启功：《论书绝句》，见《启功全集》，2卷，264页，北京，北京师范大学出版社，2009。

③ 启功：《启功丛稿·题跋卷》，372页，北京，中华书局，1999。

时代的。①

风气囿人，不易转也。一乡一地一时一代，其书格必有共同处。故古人笔迹，为唐为宋为明为清，入目可辨。②

研究一家，只抱住一家，翻来覆去的考证探索。须知这个作家不能独立存在，必须和当时的环境，当时的时代联系起来。③

启功先生生于民国元年，民国时期的书风，受清代书风的影响很大，启功先生的书法也不例外。启功先生虽然主要是通过古帖学习书法，比如他谈到自己的学书历程时所列举的都是古人的法帖。但是，受当时的环境和学习条件的影响，触目所及多是清代人的书迹，久而久之，耳濡目染，不可避免地就会受到影响。所以，研究启功先生的书法，要与先生所处的环境以及时代书风联系起来。另外，启功先生是雍正皇帝的第九代孙，出生皇族的他，同时又会受到家族书家的影响。他自幼学画，长期浸淫于绘画之中，不自觉地也会受到画家书法的熏染，特别是清代的画家。正因如此，许多人看启功先生的书法都觉得与清人的某一家很相近，有的甚至认为先生取法于某一家。

启功先生在《论书绝句》的最后一首中说："偶作擘窠钉壁看，旁人多说似成王。"④意思是说，有人觉得先生的字像成亲王（永瑆），认为他取法成亲王的《诒晋斋帖》。其实启功先生从来没有临过《诒晋斋帖》，这就是由于受时代书风的影响，使得先生的书风恰巧与成亲王的书风有着较多共同的特点。另外一个原因还可能是受家族的影响。先生谈溥心畲时曾说：

接近五十岁时，写的字特别像成亲王（永瑆）的精楷样子……当

① 启功口述，赵仁珪、章景怀整理：《启功口述历史》，186页，北京，北京师范大学出版社，2004。
② 启功：《启功书法丛论》，233页，北京，文物出版社，2003。
③ 启功：《启功丛稿·艺论卷》，195页，北京，中华书局，2004。
④ 启功：《论书绝句》，见《启功全集》，2卷，188页，北京，北京师范大学出版社，2009。

时我曾以为是从柳、裴发展出来，喜好成王。不对，颠倒了。我们旗下人写字，可以说没有不从成王入手，甚至以成王为最高标准的，心畬先生岂能例外！现在我明白，先生中年以后特别喜好成王，正是返本还原的现象……①

启功先生作为旗人，可能也是如此。

比如，李永忠在《登楼用梯，仙人不废——启功先生借鉴恽寿平书法的推测》一文中，研究了启功先生在书法结字上、风格构成因素上以及艺术精神上与清代著名画家恽寿平的关系，认为启功先生可能借鉴了恽寿平（南田）书法。②我们并未看到过启功先生临习恽寿平书法的作品，也没有听启功先生说他取法恽寿平，可能启功先生并没有像临摹古代法帖那样用功于恽寿平的书法，但在长期的接触中，为之吸引，可以说非常崇拜恽寿平，正如先生所说：

我的诗说"头面顶礼南田翁"，"头面顶礼"这是佛家说的，头面都要伏在地下，来给佛磕头，表示对佛的最尊敬。我要头面顶礼，伏在地下，头顶地给南天翁磕头。③

启功先生对恽寿平的书法进行过专门的研究，就恽寿平的书法风格分类和特点提出自己的见解，比如评论他的书法：

他最经意的字迹，则是一种接近黄山谷（庭坚）、倪云林（瓒）风格的，字的中心紧密、四外伸张，如吴带当风，在庄重之中，有潇洒之致。④

① 启功：《启功丛稿·题跋卷》，67页，北京，中华书局，1999。
② 李永忠：《登楼用梯，仙人不废——启功先生借鉴恽寿平书法的推测》，见启功中国书法研究中心编：《第三届启功书法学研讨会论文集》，70页，北京，文物出版社，2009。
③ 启功：《论书绝句》，见《启功全集》，2卷，290页，北京，北京师范大学出版社，2009。
④ 启功：《启功丛稿·题跋卷》，41页，北京，中华书局，1999。

其实这个风格是启功先生非常喜欢的，先生的书法中也体现出了这样的特点。另外，启功先生还评论恽寿平的书法是"极妍尽利"①，既"具有极漂亮的一面，又有极锋利锐利的一面"②，这也是启功先生所追求的。

与这个例子相近的是，邢文教授曾告诉笔者，他认为启功先生的书法出于渐江。渐江为清初画家，也是启功先生所熟知的一位画家。启功先生曾说：

> 元代画家倪瓒，书法学六朝人，僻涩中独具古媚的风格，后世像恽寿平、僧渐江等都学过他，并不能十分相似，足证不易模拟。③

> 写字的工具是毛笔，与作画的工具相同，在某些点划效果上有其共同之处。最明显的例如元代的柯九思、吴镇，明清之间的龚贤、渐江等等。④

以上两处都提到了渐江，足见启功对他的了解。我们看渐江的字在瘦硬、纵向挺拔、中宫紧收等方面确与启功先生的字有相似之处，但这不意味着启功的字一定出于渐江。启功书法的发展脉络是清晰可查的，一直是在自我已有风格基础上的不断发展，在这个过程中可能受到了渐江的影响，就像受到恽寿平的影响一样，所以最后所形成的"启体"，在风格上与渐江、恽寿平的书风有共同之处。但启功先生的书法之于渐江的书法，更为合理的说法是"吸取"、"借鉴"，而不是"出于"。"出于"是源于、来源的意思，显然，先生的书法主要从赵、董、欧、柳中来，而不是从渐江而来。

启功先生与清代许多书家、画家的字都有相似之处，那是整个时代书风的特点所决定的。古代的人，并不像我们今天那样方便地看到历朝历代的书法影印出版物，他们接触到的大都是在时间上相距不远的以及同时期人的作品，所

① 启功：《论书绝句》，见《启功全集》，2卷，291页，北京，北京师范大学出版社，2009。
② 启功：《论书绝句》，见《启功全集》，2卷，291页，北京，北京师范大学出版社，2009。
③ 启功：《启功丛稿·题跋卷》，374页，北京，中华书局，1999。
④ 启功：《启功丛稿·论文卷》，229页，北京，中华书局，1999。

以相互之间会受到影响，也就有了整体的时代风气。在启功先生生活的年代，最常接触的都是清人的书法作品，同时先生自幼学画，又常看到清代画家的书法。这些清人的书法都在潜移默化地影响着启功先生，虽然先生并未像学习古帖那样学习这些清人的书法，但是，长期的熏染使得先生的书法无形中带有这些清人的痕迹，表现出相似的时代书风。

另外，需要特别指出，在启功先生生活的时代，除了清代传统帖派书风的影响以外，清代碑派书风的影响也很大，但是先生却没有受其影响，而是坚定地选择了传统派。之所以没有选择"碑派"，有许多原因。从学习经历来看，启功先生从小受到的书法教育就是传统的帖派。启功先生少时学习祖父临写的《九成宫碑》，还学过《多宝塔碑》，15岁后师从贾羲民、吴镜汀、溥心畬等先生学画，这些画家的书法都是传统一派的。其中贾羲民先生还经常带启功先生去看故宫的书画藏品，这些藏品的书法自然也都是传统的风格。20岁后，启功先生喜爱赵孟頫《胆巴碑》，又学习米芾、董其昌。到了辅仁大学，又受到了陈垣老师书学思想的影响，启功先生了解到陈垣老师"对于书法，则非常反对学北碑。理由是刀刃所刻的效果与毛笔所写的效果不同，勉强用毛锥去模拟刀刃的效果，必致矫揉造作，毫不自然"。"宋代刻《淳化阁帖》是用枣木板子，后世屡经翻刻，越发失真。可见老师不是对北碑有什么偏恶，对学翻版的《阁帖》，也同样不赞成的"。[1]这样的教育、这样的环境，使得启功先生的书法学习之路一直根植于传统之中。随着学习的深入，启功先生还了解到赵孟頫、董其昌都是通过学习唐人写经来学习传统笔法的。通过这些理论与实践结合在一起的研究，先生认为"书法贵入古"[2]，从而更加清楚了学习书法应选择的道路，就是取法先贤，坚持传统。当然，在当时书风的影响下，许多人追求写字要有"金石气"，写一横要"始艮终乾"等，这些都是碑学的主张，也曾困扰过启功先生。但启功先生能看出其中的问题，始终不被迷惑。

以上是除临帖之外影响启功先生书法发展变化的几个主要的因素。启功先生的个人性格直接影响着他的书法风格的发展，最后形成的"启体"也正是其

① 启功：《启功丛稿·题跋卷》，19页，北京，中华书局，1999。
② 启功题跋书画碑帖选编委员会编：《启功题跋书画碑帖选》，下册，68页，北京，北京师范大学出版社、文物出版社，2006。

个性的体现；人生经历让启功先生与书法结缘，并紧紧地联系在一起，不断促进着他的书法的进步；丰厚的学养让启功先生能从更高的层面上解读书法，洞悉书法奥秘并能在实践上不断深入，不断消化创造，最终自成一派；时代书风在潜移默化地影响着启功书法，虽然他并未专注于此，但长期的耳濡目染也使他的书法在不知不觉中受到了影响，打上了时代烙印。诸多方面的因素一起一步步造就着启功，最终将启功书法推向了极致，开一派之风。

第二章 『启体』艺术的解析

　　"启体"是启功书法的核心部分，代表了启功书法的面貌。其特有的形态和神采独树一帜，广为大众接受，具有丰富的艺术美感和巨大的审美价值。而"启体"形成之前的书法，主要是继承、取法古人，所体现出的艺术美主要是古人已有的部分，还没有体现出个人独特的艺术美，没有体现出创新上的审美价值和艺术价值。所以，研究启功书法的重点就是研究"启体"书法。

　　书法的三要素是用笔、结体和章法。全面解析"启体"，也要从这三大要素入手做细致的剖析，层层深入。在研究方法上，本章采用举例论证，期望让读者对启功书法有更清晰和准确的认识。目前，有关启功书法艺术的研究论文大多是直接陈述其艺术要点和特色，用具体例子来分析、论证的比较少，当然，论文的篇幅所限也是一个原因，这样给读者的理解造成了一定的困难。本章通过列举大量的"启体"字形①，尽可能地去分析、阐释清楚每一个要素，更直观地解释它所具有的艺术美感。

　　① 主要来自于有关启功书法的出版物。

一

『启体』的用笔

"启体"的艺术美首先表现在它独特的用笔上。"启体"这种独特的用笔，与古代任何名家的作品都不尽相同，特点鲜明，识别度很高。人们之所以对"启体"特别敏感，一看便知，其独特的用笔就是一个重要的原因。

"书贵瘦硬方通神"[1]，人们对启功书法用笔评价最多的就是"瘦硬"。其他的评价还有包括如下几个方面。

有关外在形态的，如瘦硬、细劲、细瘦、中锋为主、笔锋圆正、圆浑、圆劲、圆直挺拔、方中有圆、无锋棱外露、无圭角、温润、秀润、笔墨凝聚、干净、纯净、匀净、坚净、清爽、清和、精妙、精巧、精致、简约、多直线少曲线等。

有关骨肉劲健的，如遒劲、劲健、坚挺、挺健、劲利、硬朗清劲、力透纸背、力到笔端、棉里裹铁、外柔内刚、刚柔相济、沉着、沉实、中实、凝练、饱含韧性、富于弹性、骨气洞达、筋骨老健、有筋有骨、骨肉相宜、血肉丰匀等。

有关血气生动的，如生动、活泼、灵动、流动、洒脱、轻灵、轻盈、流丽、飘逸、飞动、爽利、利落、跌宕、映带灵动、血脉贯通、气脉相连、笔断意连、自然、顺畅、富有节奏、富有韵律等。

有关各样变化的，如富于变化、轻重粗细变化强烈、枯湿浓淡变化得当、藏露变化丰富等。

以上研究基本囊括了"启体"用笔的各个方面，已经比较成熟。扼其大

① （唐）杜甫：《李潮八分小篆歌》。

要，突出最有代表性、最重要的部分，同时又增加包括中侧锋变化、独特造型等内容，最后将这些要素分类如下。

第一，清瘦圆润：细瘦、清净、圆浑立体、温润。

第二，铁画银钩：劲健、沉稳、有骨有肉、多直笔、多方笔。

第三，灵动奔放：节奏强烈、爽利、连贯、活泼、简约。

第四，变化丰富：造型多变、粗细变化、枯湿变化、中侧锋变化、点线变化、独特造型。

特别需要指出的是，以上这些要素绝不是孤立存在的，它们中的许多是互为条件、互相影响的。例如，"中锋"就会产生"清净"和"圆浑"的一些效果，"有骨有肉"也有"劲健"和"沉稳"的部分意思。它们一同成就了"启体"的用笔。这里分别来讲，是希望从不同的方面去解释、分析，毕竟每个要素都有所差别、有所侧重，相互之间也不可能完全替代。其实，对用笔从不同的方面去谈论和分析，古已有之，如古代书论中谈到用笔常用的词汇有遒劲、沉着、生动、自然、圆浑、圆润、骨、筋、肉、气等。艺术不是科学，"书法的美是很难说清楚的"①，这种美不可能像科学研究那样，确定其构成元素，具体到分子、原子，我们只是尝试希望尽可能从多个角度、多个层次上去认识和理解。

另外，介绍一下启功先生所用的毛笔以及执笔和运笔情况。启功曾说："我写小字喜欢用硬一点的狼毫，写大字喜欢用软一点的羊毫。"②羊毫有弹力，柔中带刚。他说毛笔"没有里头不掺麻的，有这么一句话'无麻不成笔'。……里头总要衬垫一点儿麻，它才挺脱"③。有一段时间，启功喜欢用衡水出产的一种麻制笔，一下买了二百支。他主张"对毛笔的选择完全要看个人的喜好和需要"④，但要注重毛笔的弹力，反对笔毛过长，认为"越长它越没有力量"⑤。

至于执笔，启功先生一般采用"五指执笔法"，有时站立书写也用"三指执笔法"。他强调执笔不可用死力，要轻松灵活，就像拿筷子一样。启功写小

① 张志和：《启功谈艺录》，69页，北京，中国社会科学出版社，2007。
② 启功：《启功讲学录》，170页，北京，北京师范大学出版社，2004。
③ 启功：《启功书法丛论》，269页，北京，文物出版社，2003。
④ 启功：《启功讲学录》，170页，北京，北京师范大学出版社，2004。
⑤ 启功：《启功书法丛论》，268页，北京，文物出版社，2003。

字执笔较低，并不悬肘，写中型字或大字时，执笔杆中下部或中部较多，同时悬肘书写，或坐着或站立。有时站立写字，当遇到一些较小的字时或者需要描补的时候，还常用左手背稍微垫一下右腕，以求更加稳当。至于运笔，启功先生讲究提按和快慢变化，根据字的大小需要，指、腕、臂相互配合用力运动，注重毛笔的自然运行，轻快优雅，连贯流畅，有节奏感。[①]

（一）清瘦圆润

"启体"的用笔首先表现出清瘦圆润的外在特点，并且达到了非常高的艺术水准，其中的清、圆、润，都是传统笔法的基本要求，而瘦则是"启体"用笔的一个显著特点。启功先生曾说："真书行书，贵在点画圆润。"[②]可见他对于这些要求的重视。同时，点画又与中锋用笔分不开，下面分别论述这些特点。

1. 中 锋

中锋原指笔尖（笔锋）在笔画的中间运行。有人认为要想写好字，"达到'八面玲珑'的效果，就要'笔笔中锋'"。启功认为这是一种误解，"只要笔画有肥有瘦，就绝不可能是纯中锋，瘦处是将笔提起来，只将笔的主毫着纸，这才叫'中锋'；但只要有肥处，就说明在按笔时，主毫旁边的副毫落在纸上了"[③]。

启功先生认为所谓中锋，"并无神秘，只是笔头正、笔毛顺而已"[④]。"所谓'正'，绝不是笔不'歪'，而是每写一画乃能顺势用笔，这就是'正'"[⑤]，还说："对中锋的正确理解是笔拿得正，不要让它侧躺，出现一面光，一面麻的现象，而不是只用笔尖"[⑥]，"所谓的中锋也就是笔画的两面都光"[⑦]。可见，启功先生认为"中锋"就是能够顺势书写，在笔毛顺畅的情况下

① 关于执笔、运笔可参见启功挥毫的有关录像资料。
② 启功：《论书绝句》，见《启功全集》，2卷，206页，北京，北京师范大学出版社，2009。
③ 启功：《启功讲学录》，169页，北京，北京师范大学出版社，2004。
④ 启功：《启功书法丛论》，98页，北京，文物出版社，2003。
⑤ 张志和：《启功谈艺录》，49页，北京，中国社会科学出版社，2007。
⑥ 启功：《启功讲学录》，169页，北京，北京师范大学出版社，2004。
⑦ 张志和：《启功谈艺录》，9页，北京，中国社会科学出版社，2007。

写出两面光滑的笔画。

然而要做到这一点也并不容易，"想汉字笔画槎桠，笔笔中锋就要使转自如。当年米芾所得意的，便是能四面（或称八面）出锋。可想而知，就是这个笔笔中锋，岂是人人能达到的！"①行草书笔法多样，特别是在转折上，往往很难调顺笔毛，不容易做到顺势用笔的中锋。而启功先生善用中锋，其顺畅、光滑的"中锋"用笔随处可见，足见笔法之高妙（图2-1）。

在以上这些用笔中，启功先生在点画的转弯处和转折处，巧妙地调节笔锋，使得笔锋裹紧而不致散开，使笔毛能够顺势而行，既有利于发挥毛笔的力量，又有利于写出清净的点画形态，充分体现出中锋笔法的精妙。

2. 细　瘦

细瘦是"启体"用笔的一个突出特点。这种细瘦的程度，与唐怀素《自叙帖》的许多笔画、宋徽宗的"瘦金书"以及宋代吴说的"游丝书"相类似，可以说在整个书法史上都是出类拔萃的。而且，启功先生对这种细瘦把握得非常精妙，能够很好地控制笔锋，发挥出笔尖的力量，劲力十足，如钢丝一般，同时又具有微妙的粗细和快慢变化，可以说是细而不弱，细中含有味道。同时，细瘦的用笔也会使整个笔画显得更长。这种细长的造型使整个笔画的节奏更为舒缓，而且也有利于表现整个字的舒展和"放纵"。"启体"中有非常细瘦的用笔，同时也有许多粗重的用笔，细瘦与粗重形成明显的对比，整体表现出明显的层次和节奏变化。

这种细瘦的用笔不仅表现在草书中，在"楷书"中也有突出表现，如图2-2。"启体"楷书中的这种细瘦用笔，可谓别具一格。与常见的楷书用笔相比，"启体"的用笔从整体上看来要细很多，而且其中的有些笔画极具新意，比如竖画，楷书中竖画一般是较粗的笔画，但在"启体"中，有些竖画甚至比横画还要细；再如捺画，一般说来，捺画在收尾处有显著的波磔和粗细变化，可是"启体"的捺画却没有明显的提按变化，表现出的是微曲、匀细的线条，令人耳目一新。"启体"的这种细瘦的笔法虽然打破了传统楷书的笔法模式，表现出一定的创新性，但是并没有超出法度，整体看来，依然是和谐、美观的。

① 李穆：《启功书法简评》，见秦永龙主编：《第二届启功书法学国际研讨会论文集》，19页，北京，北京师范大学出版社，2006。

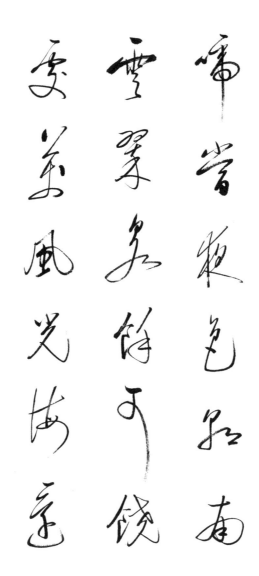

图2-1　"处、云、啼、万、翠、当、风、泉、夜、光、余、色、海、可、朝、还、饶、南"

諸法空相不生不
滅不垢不净不增
不減是故空中無

图2-2 心经句

3．清 净

"清"是传统笔法的一项要求，古代书论中常有与"清"有关的内容，如"清劲"、"清妙"、"清和"①等。"启体"的用笔也充分体现了"清"的特点。与之相随的还有"净"，这种"清净"主要是通过两个方面体现的。

第一，由于善用中锋，笔锋在运行中无论怎样转弯或转折，始终不散，加上行笔顺畅连贯，使得点画的两侧光滑、干净，转折处圆活、流丽，丝毫没有滞涩和浑浊。

第二，点画交代得非常清楚，从入笔到行笔再到收笔，每一个点画的每一个环节，伴随着细腻的笔锋出入和游丝映带，都是清晰可查的。无论多么复杂的结构，无论行楷还是行草，一招一式皆有法度，丝毫不乱。

正是由于以上两个方面，"启体"的用笔表现出了鲜明的"清净"特色。其实这种"清净"在经典的法帖中是随处可见的，比如看王羲之的字，点画无不干净，笔势无不清晰。可以说，"启体"的"清净"是对传统经典的继承。但"启体"如此高水准的"清净"，却并非一般书家所能达到的。

4．圆浑立体

圆浑是传统笔法的一项要求，一方面是说点画要表现得圆转，不要在转折处有棱角、圭角；另一方面是说点画本身不是平面的、平扁的，而是具有厚度的、立体的圆柱。

历代书论中都有关于用笔圆浑的要求，如唐代张怀瓘说："书亦须用圆转，顺其天理；若辙成棱角，是乃病也，岂曰力哉！"②宋代姜夔说："当行草时，尤宜泯其棱角，以宽闲圆美为佳。"③明代丰坊说："无垂不缩，无往不收，则如屋漏痕：言不露圭角也。"④董其昌说："作书最要泯没棱痕，不

① （明）项穆：《书法雅言》，见上海书画出版社、华东师范大学古籍整理研究室选编校点：《历代书法论文选》，516～517页，上海，上海书画出版社，1979。
② （唐）张怀瓘：《评书药石论》，见上海书画出版社、华东师范大学古籍整理研究室选编校点：《历代书法论文选》，230页，上海，上海书画出版社，1979。
③ （南宋）姜夔：《续书谱》，见上海书画出版社、华东师范大学古籍整理研究室选编校点：《历代书法论文选》，388页，上海，上海书画出版社，1979。
④ （明）丰坊：《书诀》，见上海书画出版社、华东师范大学古籍整理研究室选编校点：《历代书法论文选》，505页，上海，上海书画出版社，1979。

使笔笔在纸素成板刻样。"①以上都谈到了用笔要"圆",同时避免棱角、棱痕、圭角。现代美学家宗白华先生提到:"书画的神采皆生于用笔。用笔有三忌,就是板、刻、结。'板'者'腕弱笔痴,全亏取与,状物平扁,不能圆混。'(见郭若虚《图画见闻志》)用笔不板,就能状物不平扁而有圆混的立体味。"②接着他又说:"中国字若写得好,用笔得法,就成功一个有生命有空间立体味的艺术品。……书法中所谓气势,所谓结构,所谓力透纸背,都是表现这书法的空间意境。一件表现生动的艺术品,必然地同时表现空间感。因为一切动作以空间为条件,为间架。"③宗白华认为用笔得法就会具有立体味,同时表现空间感,表现空间意境。所以说,能够表现出立体感、空间感对于用笔是非常重要的,可说是用笔的基本要求。

启功先生也非常注重用笔的立体感。张志和在《启功谈艺录》中多次谈到启功先生对他讲字的立体感,如"我带着所临唐人写《善见律》一纸去先生家,先生看过,以为立体感不强。字全趴着。"④"先生看我的字,又强调字的立体感与运笔之力从上面来有关系。"⑤"这次先生又指出了一个常人难以明白的问题,即字的立体感,主要是用笔必须是立起来的,这与写字的功力有关,与捉笔的高低和用力的大小轻重都没有关系。"⑥"随后,先生才指出其中所存在的问题——用笔的方法与字的立体感的表现。并反复就这一问题作了详细的讲解。先生讲,写字时力量是从上边来的。"⑦由此可见,启功先生是非常注重立体感的,并且认为这种立体感要求用笔必须立起来,运笔之力从上面来,且与写字的功力有关。

我们看"启体"的用笔,也充分地表现出圆浑立体的艺术美感,其中的点画圆转,不漏圭角,同时又有强烈的立体感。当然这种纸面上所表现出的立

① (明)董其昌:《画禅室随笔》,见上海书画出版社、华东师范大学古籍整理研究室选编校点:《历代书法论文选》,540页,上海,上海书画出版社,1979。
② 宗白华:《中西画法所表现的空间意识》,见《艺境》,97页,北京,北京大学出版社,1999。
③ 宗白华:《中国书法里的美学思想》,见《艺境》,98页,北京,北京大学出版社,1999。
④ 张志和:《启功谈艺录》,120页,北京,中国社会科学出版社,2007。
⑤ 张志和:《启功谈艺录》,124页,北京,中国社会科学出版社,2007。
⑥ 张志和:《启功谈艺录》,151页,北京,中国社会科学出版社,2007。
⑦ 张志和:《启功谈艺录》,154页,北京,中国社会科学出版社,2007。

体，并不是我们平时所看到的三维空间中的立体。这种用笔上的立体是需要一定的艺术眼光才能感受和理解的。

5. 温 润

启功先生善于用笔，也善于用墨。在他的笔下，墨汁均匀、顺畅地被写在纸上，使得纸墨相发，不干不湿，不燥不浊，充分表现出温润的艺术美感。观赏启功先生的用笔，墨色浓黑，精气饱满。纸上的墨迹好似露珠之于荷叶，充盈饱满，充满活力；又似凝脂的肌肤，光嫩丰腴，怡心可人。

"温润"也是传统笔法的一个基本要求。米芾曾说："字要骨格，肉须裹筋，筋须藏肉，秀润生，布置稳，不俗。"[1]其中谈到，润是与骨、筋、肉联系在一起的，特别与肉联系最为密切，只有具备了良好的骨、筋、肉，才能"秀润"，才能"不俗"。再如，董其昌说："用墨须使有润，不可使其枯燥，尤忌秾肥，肥则大恶道矣。"[2]其中指出润又是由用墨所决定的，用墨不能"枯燥"，更不能"秾肥"，只有介乎二者之间，才是符合要求的"温润"。

启功先生也非常注重用墨的温润，比如曾称赞米芾的"《向太后挽词》，实在是最腴润，最丰润，最有油水"[3]。而且，启功先生对于温润的把握是非常高妙的，即便用笔中出现飞白，也不显枯燥，这是他在长期的实践中不断积累的，是伴随着相宜的骨肉一同显现的艺术美。

（二）铁画银钩

"启体"所表现出的一个尤为突出的美，就是它那如同"铁画银钩"般的用笔以及由此而来的力度和刚健。而且，这种力度和刚健的程度尤为突出，可以说能与书法史上的各名家相比肩，已经达到了最高的层次。

这种铁画银钩般的用笔，不仅展现出了力度，还表现出了沉着，给人以

① （宋）米芾：《海岳名言》，见上海书画出版社、华东师范大学古籍整理研究室选编校点：《历代书法论文选》，361页，上海，上海书画出版社，1979。

② （明）董其昌：《画禅室随笔》，见上海书画出版社、华东师范大学古籍整理研究室选编校点：《历代书法论文选》，542页，上海，上海书画出版社，1979。

③ 启功：《论书绝句》，见《启功全集》，2卷，266页，北京，北京师范大学出版社，2009。

有骨有肉的美感。而且这些内在的艺术美感，又与其点画中突出的"直"和"方"紧密联系在一起。为了更好地理解"启体"的铁画银钩，下面将从五个方面来进行分析。

1. 劲 健

对于书法用笔的品评，谈的最多的就是"力"，如"学书先取骨力，骨力充盈乃遂变化。"[①]"今吾临古人之书，殊不学其形势，惟在求其骨力，而形势自生耳。"[②]以上都谈到了学书法要求"骨力"。再如，董其昌说："盖用笔之难，难在遒劲"[③]，"作书须提得笔起，不可信笔。盖信笔则其波画皆无力。"[④]可见，董其昌对于力度、遒劲也非常重视，并认为这是用笔中的难点。另外，用笔中力度、遒劲的美也是与许多其他的美结合在一起共同表现出来的，如"藏头护尾，力在字中，下笔用力，肌肤之丽。"[⑤]总之，力、劲健、遒劲是传统笔法中最重要的审美范畴之一，是传统书法的一个根本要求和法度，同时也是书法艺术的一个最重要的标准。

启功先生对于笔法中的"力"也非常重视，多次在他的有关书法的评价中谈到相关问题。例如，他在论书诗中借用倪云林赞王黄鹤（王蒙）的话来评价王铎："王侯笔力能扛鼎，五百年来无此君。"[⑥]评价黄庭坚："他用笔还尽笔芯的力量，能把笔的中心力量写出来，这个很重要。"[⑦]认为郑板桥"笔力凝重"，认为柳公权"刚健婀娜"。而且启功先生在学书的过程中，也曾经通过重点取法《张猛龙碑》、柳公权来增强骨力。

① （清）杨宾：《大瓢偶笔》，见上海书画出版社、华东师范大学古籍整理研究室选编校点：《历代书法论文选》，553页，上海，上海书画出版社，1979。

② （唐）李世民：《论书》，见上海书画出版社、华东师范大学古籍整理研究室选编校点：《历代书法论文选》，120页，上海，上海书画出版社，1979。

③ （明）董其昌：《画禅室随笔》，见上海书画出版社、华东师范大学古籍整理研究室选编校点：《历代书法论文选》，541页，上海，上海书画出版社，1979。

④ （明）董其昌：《画禅室随笔》，见上海书画出版社、华东师范大学古籍整理研究室选编校点：《历代书法论文选》，542页，上海，上海书画出版社，1979。

⑤ （传）（东汉）蔡邕：《九势》，见上海书画出版社、华东师范大学古籍整理研究室选编校点：《历代书法论文选》，6页，上海，上海书画出版社，1979。

⑥ 启功：《论书绝句》，见《启功全集》，2卷，288页，北京，北京师范大学出版社，2009。

⑦ 启功：《论书绝句》，见《启功全集》，2卷，265页，北京，北京师范大学出版社，2009。

　　启功先生还提到，用笔中的这种"力"表现出了一种"弹力"。例如，先生曾说："我认为写出的好字，是一个个富有弹力、血脉灵活……"①还说："而简札书中手写体之弹性美，往往不可得见。②""无论写字画画就是要把毛笔'笔毛的弹性'表现出来。"③由此可知，启功先生认为力是一种弹力，这种弹力是好字的标准，能够表现出一种"美观的'力感'"④。此外，要写出这种有弹力的笔画，需要发挥出"笔毛的弹性"。

　　另外，启功先生认为，运笔的过程中，力是从上边来的。"用笔凡能做到力从上边来字便活"⑤，而且"强调字的立体感与运笔之力从上面来有关系"⑥。这种从上边来的力要求"用笔必须是立起来的，这与写字的功力有关，与捉笔的高低和用力的大小轻重都没有关系"⑦。

　　"启体"的用笔，充分表现出了劲健、遒劲的特点，表现出了一种力的美感，如同一名体操运动员的形体所表现的那样，筋骨强健，肌肉丰满，充满力量。另外，在形态上，许多直的笔画处理成略带弯度，如被压弯的扁担或钢条，弹性十足。同样，许多牵连环转的使转的笔画也是如此，所呈现出的弯度都表现出了强劲的弹力。除了弹力外，"启体"的用笔还表现出了一种张力，就像一碗盛满的水一样，水的高度已经超出了碗的边沿，但是没有溢出，显得充盈饱满，蓄势待发，具有张力。

　　特别需要强调的是，许多人看启功先生的字，觉得笔画太细，没有力量。其实这是一种误解，笔画的力量不在于粗细，细的笔画并不一定无力，同样，粗的笔画也不一定有力。笔画所体现出的力量与行笔时笔毫与纸之间的摩擦阻力相关，与行笔的速度相关，与墨汁注入纸的情况相关，与写出点画的形态相关……总之，是由诸多方面所决定的，并不靠粗细来表现。粗和细只是一种外在的形态，并不能决定其中的力量。有些粗的笔画秾肥，没有骨肉，反而无力。"启体"中的许多笔画，虽然细，但却如同钢筋一般，劲健有力。

① 启功：《启功丛稿·艺论卷》，299页，北京，中华书局，2004。
② 启功：《启功丛稿·题跋卷》，283页，北京，中华书局，1999。
③ 张述蕴：《临池笔录——浅谈启功先生的书法美》，载（香港）《书谱》，1987（5）。
④ 启功：《启功丛稿·艺论卷》，139页，北京，中华书局，2004。
⑤ 张志和：《启功谈艺录》，120页，北京，中国社会科学出版社，2007。
⑥ 张志和：《启功谈艺录》，124页，北京，中国社会科学出版社，2007。
⑦ 张志和：《启功谈艺录》，151页，北京，中国社会科学出版社，2007。

2．沉　稳

伴随着强劲的力度，"启体"的用笔还表现出了沉稳，正如人们常说的"力透纸背"。这种沉稳也是传统笔法的重要审美范畴，古人书论中多有论及，如"自兹乃悟用笔如锥画沙，使其藏锋，画乃沉着。当其用笔，常欲使其透过纸背，此功成之极矣"[①]。再如，"指实臂悬，笔有全力，撅衄顿挫，书必入木，则如印印泥：言方圆深厚而不轻浮也。"[②]所谓力透纸背、入木、如印印泥，都是沉着的意思。

这种力透纸背的沉着，还会表现出立体的空间感，正如宗白华所说："书法中所谓气势，所谓结构，所谓力透纸背，都是表现这书法的空间意境。"[③]我们看启功先生的用笔是立体的，也是与它的沉着密切联系在一起的。另外，这种沉还会表现出"静"的一面，能够让活泼的点画动中有稳，静中有动，启功先生的用笔就是动静相生，于灵动之中表现出了一种稳健、一种"静"气。

启功先生特别强调行笔的轨道准确，这也与沉稳有关。启功先生在《论书札记》中说："每笔起止，轨道准确，如走熟路。虽举步如飞，不忧蹉跌。"[④]这种行笔轨道的准确，会使笔画显得沉稳，因此才能"举步如飞，不忧蹉跌"。接着先生还说："轨道准确，行笔时理直气壮。观者常觉其有力，此非真用膂力也。"[⑤]启功先生曾用"沉着稳便"[⑥]来评价赵頫孟的书法，还曾说"行笔如'乱水通人过'"[⑦]，意思是说行笔要沉着稳健，由此也可知先生对于用笔沉稳的崇尚和要求。

3．有骨有肉

启功先生在谈到自己的学书经历时说："再后来影印本多了，有照片，我

① （唐）颜真卿：《述张长史笔法十二意》，见上海书画出版社、华东师范大学古籍整理研究室选编校点：《历代书法论文选》，280页，上海，上海书画出版社，1979。

② （明）丰坊：《书诀》，见上海书画出版社、华东师范大学古籍整理研究室选编校点：《历代书法论文选》，505页，上海，上海书画出版社，1979。

③ 宗白华：《中西画法所表现的空间意识》，见《艺境》，98页，北京，北京大学出版社，1999。

④ 启功：《启功书法丛论》，234页，北京，文物出版社，2003。

⑤ 启功：《启功书法丛论》，234页，北京，文物出版社，2003。

⑥ 启功：《启功丛稿·题跋卷》，207页，北京，中华书局，1999。

⑦ 启功：《启功书法丛论》，235页，北京，文物出版社，2003。

就学习智永千文的墨迹，时间很久，功夫也最勤。论甘苦，这里头酸甜苦辣主要是什么呢？就是'骨肉不偏为难'，或骨强，或肉多。"①可见，在启功看来，学书中的一个非常重要的问题就是表现"骨"与"肉"以及处理二者之间的关系。他年轻时学习董其昌，然而"虽得行气，而骨力全无"②，年老时曾经"为强其骨，又临玄秘塔碑若干通"③。启功还提到"肉迹"④这个词，认为"'肉迹'，即有血有肉，痛痒相关"，他"很欣赏这个词，经常借用"⑤。这些都可看出先生对于骨肉的重视和追求。

骨肉本是生命体的构成，书法自古以来就被视为一种具有生命体美感的艺术，"骨、肉、筋、血、气"常见于历代书论中。苏轼曾说："书必有神、气、骨、肉、血，五者阙一，不为成书也。"⑥唐代张怀瓘曾说："骨丰肉润，入妙通灵。"⑦可见，生命体中的骨肉对于书法非常重要，是书法艺术的基础。宗白华先生更是从生命的角度来看待书法，并解释了书法是如何表现出生命美感，表现出生命体构成中的骨、肉、筋、血的。

> 这个生机勃勃的自然界的形象，它的本来的形体和生命，是由什么构成的呢？我们的常识就知道：一个有生命的躯体是由骨、肉、筋、血构成的。"骨"是生物体最基本的间架，由于骨，一个生物体才能站立起来和行动。附在骨上的筋是一切动作的主持者，筋是我们运动感的源泉。敷在骨筋外面的肉，包裹着它们而使一个生命体有了形象。流贯在筋肉中的血液营养着、滋润着全部形体。有了骨、筋、

① 启功：《论书绝句》，见《启功全集》，2卷，310页，北京，北京师范大学出版社，2009。

② 启功：《论书绝句》，见《启功全集》，2卷，188页，北京，北京师范大学出版社，2009。

③ 启功：《论书绝句》，见《启功全集》，2卷，188页，北京，北京师范大学出版社，2009。

④ 这是日本人对墨迹的一种说法。

⑤ 启功：《启功丛稿·艺论卷》，207页，北京，中华书局，2004。

⑥ （宋）苏轼：《论书》，见上海书画出版社、华东师范大学古籍整理研究室选编校点：《历代书法论文选》，313页，上海，上海书画出版社，1979。

⑦ （唐）张怀瓘：《书诀》，见上海书画出版社、华东师范大学古籍整理研究室选编校点：《历代书法论文选》，228页，上海，上海书画出版社，1979。

肉、血，一个生命体诞生了。中国古代的书家要想使"字"也表现生命，成为反映生命的艺术，就须用他所具有的方法和工具在字里表现出一个生命体的骨、筋、肉、血的感觉来。但在这里不是完全像绘画，直接模示客观形体，而是通过较抽象的点、线、笔画，使我们从情感和想象里体会到客体形象里的骨、筋、肉、血，就像音乐和建筑也能通过诉之于我们情感及身体直感的形象来启示人类的生活内容和意义。①

由此可知，书法艺术正是通过一种抽象的笔墨构成，"使我们从情感和想象里体会到客体形象里的骨、筋、肉、血"。这种具有生命构成的抽象笔墨是很难描述的，与点画的形态、墨汁的多少、墨汁的均匀情况等都有关系，也与点画所表现出的力度、立体感、温润等密切相关。

一个字在具备了骨肉后，还要求做到骨肉得宜，也就是启功先生所说的"骨肉不偏"。骨表现出了刚的一面，肉表现出了柔的一面，二者不能偏废。特别要注重粗的笔画要有骨，细的笔画要有肉，只有二者得宜，才能刚柔相济，符合美的标准。历代书论中有许多关于这方面的内容，如"纯骨无媚，纯肉无力，少墨浮涩，多墨笨钝。"②"骨多肉少则瘦，肉多骨少则肥。惟骨肉相称，然后为尽善。"③再如，"肥字须要有骨，瘦字须要有肉。"④启功先生的字就具有骨肉得宜的美感，特别是其中许多非常细的笔画。一般来说，细的笔画容易凸显出骨，不容易表现出肉，但是"启体"中这些细的笔画，在圆浑、温润的形态中，在劲健的力度中，在微妙的粗细变化中，表现出了骨肉的得宜，正如古人说的"瘦不露骨"、"虽瘦而实腴也"⑤。

① 宗白华：《中国书法里的美学思想》，见《艺境》，259页，北京，北京大学出版社，1999。

② （南朝梁）萧衍：《答陶隐居论书》，见上海书画出版社、华东师范大学古籍整理研究室选编校点：《历代书法论文选》，80页，上海，上海书画出版社，1979。

③ （宋）李之仪：《姑溪居士论书》，见崔尔平选编点校：《历代书法论文选续编》，74页，上海，上海书画出版社，1993。

④ （宋）黄庭坚：《论书》，见上海书画出版社、华东师范大学古籍整理研究室选编校点：《历代书法论文选》，355页，上海，上海书画出版社，1979。

⑤ （明）项穆：《书法雅言》，见上海书画出版社、华东师范大学古籍整理研究室选编校点：《历代书法论文选》，516～517页，上海，上海书画出版社，1979。

4. 多直笔

对比书法史上的诸多名家，"启体"的用笔相对来说显得直笔较多，主要表现在行草书上。一般来说，行草书多表现流美、连绵，因此整个篇章中也有许多与之相应的弯曲和圆转的笔画，但"启体"中这些笔画往往没有那么大的弯曲度，显得相对较直。

"启体"中的这种相对较直的笔画，更容易表现出刚健挺拔的力度和爽利跌宕的韵律，同时也是"启体"楷、行、草三体杂糅统一的条件，对于整个"启体"风格的塑造起着非常重要的作用。

需要注意的是，这里强调"启体"多直笔，并不是说没有弯曲的笔画。"启体"中同样有许多牵连环转的弯曲笔画，它们与较直的笔画相互融合统一，达到和谐，表现出了一种刚柔相济的中和美。

另外，这里所说的直笔，并不是绝对的直，直中是有弯曲和波动的。启功先生曾说："写字凡点画皆不可直，直则无姿。所谓'一波三折'，就是这个道理，凡写'竖画'，皆应有向背、揖让，有姿态变化才有美感。"[1]我们看先生的字，也正如他自己所说的那样，许多直笔是直中有曲，刚中有柔，富有姿态。仔细观察许多直笔，其中还有细微的粗细和墨色变化，表现出了行笔的轻重和快慢，绝不单调、苍白，而是充满了诸多变化，具有丰富内涵。

5. 多方笔

"启体"行草书的许多使转用笔表现出了一个突出的特点，那就是使转中多方。这种方并不是楷书那样的方折，而是一种柔和顺畅的明显转折，方中带圆。与古代诸多书法名家相比，"启体"中的这种方较多，也较为突出。这些与众不同的方笔对于"启体"来说有着重要的作用。首先，可以增强笔画的骨力。启功先生曾评价薛绍彭的字："'不立崖岸'，即没有棱角没有特别用力的地方。"[2]其中的"崖岸"，就是方折。没有方折，没有棱角，也就显得没有特别用力，由此看来，方笔是有利于表现力度的。一个字中的方折，就好像一个字的骨架，对于表现出挺拔的骨力无疑具有突出的作用。所以，"启体"

① 张志和：《启功谈艺录》，123页，北京，中国社会科学出版社，2007。
② 启功：《论书绝句》，见《启功全集》，2卷，267页，北京，北京师范大学出版社，2009。

中较多的方笔，使得"启体"较之其他许多书体，表现出更多的骨力。其次，方笔是"启体"中楷、行、草三体杂糅统一的必备条件，也是表现"启体"挺拔方正艺术特点的一个重要因素。

（三）灵动奔放

灵动奔放是"启体"用笔的又一重要的艺术构成，主要和运笔的速度有关。我们看启功先生写字的录像，他的用笔连贯流畅，又有明显的快慢节奏变化，许多时候还表现得非常迅疾。在这种运笔下，笔画具有了贯通的血气，焕发出勃勃生机，许多短小的点画显得灵动，同时许多长的点画又表现得非常奔放。"启体"中这种灵动奔放的用笔表现出许多艺术特点和美感，这里就其中最突出的五个方面进行分析。

1．节奏强烈

我们看"启体"的笔画，每一笔的起、行、收非常清晰，其中还表现出明显的飞白枯笔和墨色变化（图2-3），这使得用笔表现出了明显的起止和快慢差异，节奏强烈。

节奏快慢变化是传统书法艺术的一项基本法度，传为王羲之《书论》中说："每书欲十迟五急，十曲五直，十藏五出，十起五伏，方可谓书。"[①]其中"十迟五急"就是说快慢变化。"启体"不仅具有这些特点，而且还表现得非常突出。跌宕的起伏变化和激越的快慢变化使"启体"更显灵动和奔放，焕发出勃勃生机，同时也显露出一种超逸的趣味。

2．爽 利

"启体"中的许多点画，一笔之中大都粗细均匀，具有线条的特点，再加上快速行笔所带出的飞白、游丝以及墨色的变化，使整个笔画显得非常爽利，表现出奔放的气势。

这种爽利的用笔，很少出现在楷书和行书中，多用在草书中，特别是狂

① （传）（东晋）王羲之：《书论》，见上海书画出版社、华东师范大学古籍整理研究室选编校点：《历代书法论文选》，28～29页，上海，上海书画出版社，1979。

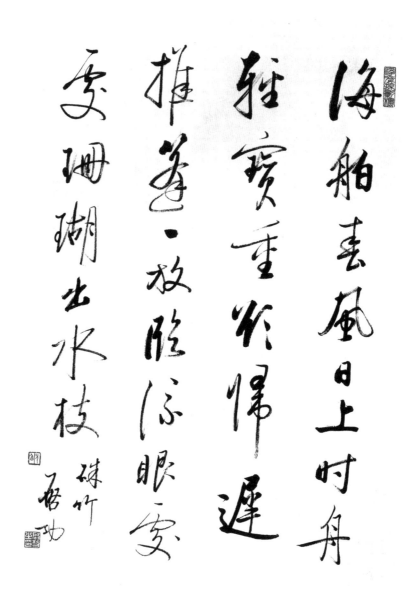

图2-3 自作诗（二）

草，如怀素的《自叙帖》，其中的笔画就显得疾驰快转，非常爽利。而"启体"是楷、行、草三体杂糅而成，字字独立，平稳端正，并不属于狂草的范畴，但是其用笔却表现得如同狂草一般的奔放，好似湍流激荡，势不可挡。同时，这种爽利用笔也与"启体"的中锋密切相关，正是由于中锋用笔，笔画显得光滑和顺畅，从而有利于表现爽利。另外，这种爽利的气韵再结合其细劲的形态，更显出一种"放纵"和洒脱，给人以天马行空、酣畅淋漓的快感。

3. 连　贯

连贯是"启体"所表现出来的一种突出的艺术美。我们看"启体"，相临的两笔之间笔势相连，常有锋芒和游丝，贯通着整个字的气韵和血脉，表现出连绵不断的艺术美感。还有许多复杂的使转用笔，一笔之中有很多转折和曲线变化，可是其中的气血不断，笔势连绵，在轻重缓急中表现出连贯、轻快的韵律。

这种连贯当然是由启功先生的运笔所决定的。我们看他的挥毫录像，行笔流畅，好似行云流水，笔笔相随，毫不停滞，许多字往往一挥而就，表现出极强的连贯性。

"启体"的连贯不仅表现于行草书中，也体现在楷书中。启功先生曾说："行书宜当楷书写，其位置聚散始不失度。楷书宜当行书写，其点画顾盼始不呆板。"[①]其中的"点画顾盼"，就是要求笔势连贯，这样点画与点画之间才会有所呼应，表现出顾盼之姿。我们看启功先生的楷书，也是像他所说的那样，许多相连的两笔之间常会出现一些锋芒、牵丝，从而表现出笔势的连贯和呼应。

连贯是许多技艺的一项基本要求，比如我们都知道音乐中要有连贯的节奏，还有太极拳，更是讲求"式式相连"、"连绵不绝"，要求一招一式要表现出连贯来。这种连贯、连绵，使得其中的"气"、"力"得以持续，聚而不散，在起承转合中表现阴阳之间的转换，孕育出勃勃生机。书法艺术也是如此，我们看其中的一笔一画，就像是一招一式，同样要求表现招式的连贯，表现出"气"和"力"的连绵不绝，这样才符合阴阳之道。"启体"的用笔正是合乎了这样的要求和规律，在连贯之中表现出了气、血的顺畅以及生命的活力。

① 启功：《启功书法丛论》，234页，北京，文物出版社，2003。

4．活　泼

启功先生《论书札记》中有一段话：

> 仆于法书，临习赏玩，尤好墨迹。或问其故，应之曰：君不见青蛙乎。人捉蚊虻置其前，不顾也。飞者掠过，一吸而入口。此无他，以其活耳。[1]

其中特别强调了字的"活"。"活"本是传统书法的一个基本特征，是一个普遍的要求，启功先生之所以强调它，是针对当时书法界的一些违背传统的风气而言的。清代末期，书法中形成了"碑学"的大潮，许多人用毛笔追求碑版刀刻的艺术效果，以达到所谓浑朴古拙的艺术效果，并美其名曰"金石气"。这种风气影响很大，启功先生幼年学书法的时候，就受到这种风气的影响，并为此困惑。这种"金石气"，表现出的是一种静态的美，追求它，就会失掉了传统笔法的生动活泼。所以，启功先生非常反对"金石气"，不希望人们放弃正常、自然的用笔方法用毛锥去追求刀刻效果，同时，强调要自然用笔，要以"活泼"作为书法的审美标准。

活泼要求运笔要自然，运笔时速度的变化要富有美好音律的节奏感，同时表现出连贯和流畅的气韵。启功先生的书法充分体现了活泼的艺术美感，前面所谈的节奏强烈、爽利、连贯都是"启体"生动活泼的具体体现。

5．简　约

"启体"的这种匀细爽利的用笔，还具有简约的艺术美感，这与怀素《自叙帖》的笔法有些相似。这种简约体现在许多方面：第一，一笔之中减少粗细变化，使得笔画的粗细更为均匀，表现出线条画的特点，显得顺畅和奔放。第二，对弯曲环绕的使转笔画进行简化，让其中的许多弯曲变得相对较直，同时减少环绕的程度，从而显得简约、便捷，同时也更有利于表现爽利和灵动。第三，在起笔和收笔处简化，省去过多的装饰，表现出简洁、平实，同时也凸显出气韵的畅达。第四，在转弯处简化，这一点与怀素《自叙帖》不同，《自叙

[1] 启功：《启功书法丛论》，235页，北京，文物出版社，2003。

帖》中的使转用笔在转弯处大都表现出了柔和的弧度，而"启体"中的许多使转用笔的转弯处则是采用近似于折的方式，表现出方的特点。这种方向上的突然转变显得干净利落，表现出明快跌宕的强烈节奏变化。

　　总之，"启体"的用笔在诸多方面都表现出了简约的特性，这种简约增添了"启体"的清雅和淡逸，也有助于表现出奔放和洒脱。

（四）变化丰富

　　变化是艺术的内在要求，凡是优秀的艺术，自然会表现出丰富的变化。例如，王羲之的《兰亭序》，被誉为"天下第一行书"，其中的用笔变化非常丰富，最突出的就是其中"之"字的变化，每一个"之"字的点画形态都不相同，各具姿态，给人以丰富的审美感受。"启体"的用笔也表现出了丰富的变化。这些变化涉及用笔的各个方面，其中最突出、最有特点、最能表现其独特艺术美的有以下几点：造型多变、粗细变化、枯湿变化、中侧锋变化、点线变化、独特造型。

1. 造型多变

　　在"启体"中，许多结构相同、位置相同的点画，总能表现出不一样的形态，体现出了造型的多变。例如，我们看启体中的"氵"，常常表现出大小、断连、粗细、曲直等诸多方面的不同，如图2-4。还有草书"书"字的最后一点，常常向外挑出，表现出章草的意味，如图2-5。这些不同造型的相同笔画，使得原本有限的笔画表现出了更多的形态，同时也表现出了更为丰富的审美趣味。

2. 粗细变化

　　粗细变化是书法艺术中最常见的变化之一。在"启体"中这种变化有时表现得非常突出，这些粗细变化既表现在一个字中，也表现在字与字之间。

　　在一个字中，笔画较少的部件常常很粗重，笔画较多的部件常常很轻细，这样容易取得整体分量的平衡。由于大部分左右结构的字都是左边偏旁的笔画较少，所以"启体"中有许多左粗右细的字，具有强烈的左右粗细对比效果。除此之外，外粗内细、上粗下细、个别点画粗、个别点画细等变化也很多。总

鏡湖流水漾清波狂客归舟逸兴多山阴道士如相问應寫黃庭

图2-4　李白《送贺宾客归越》

之，一个字的粗细变化很丰富，粗细的差异很大。

在字与字之间，同样表现出强烈的粗细变化，有的字整体的笔画都非常粗，而有的字则非常细。通常情况下，笔画较多的字其笔画常表现得比较细，这样容易获得章法疏密的协调和分量的均衡。需要指出的是，这种强烈的粗细变化并不是只有"启体"才有的，许多古代作品也有类似的情况，只不过"启体"在粗细对比程度上较为突出。

"启体"用笔的这种强烈的粗细对比，表现出了明显的轻重变化，一方面增强了整个章法的节奏感和层次感；另一方面与运笔的强烈节奏相统一，共同表现整个"启体"的跌宕与灵动。

3. 枯湿变化

就常见的书法作品来说，枯笔总是出现在少数字或是个别的笔画中，大部分字的墨色都是饱满的，"宋四家"以及赵孟頫、董其昌等人的作品都是这样。而在"启体"中，有时许多字都有飞白枯笔，甚至有些字的笔画全部用枯笔来完成，如图2-6。"启体"中这些飞白枯笔的大量运用，在艺术上自有它的特点和妙处。

图2-5　落款中"书"字具有章草意味的"点"

第一，与墨汁饱满的笔画一同表现出了强烈的枯湿变化，丰富了整体墨色的构成，增强了艺术表现力。墨汁饱满的笔画自然浓而黑，而枯笔则由于其中的墨少而显得淡，这样就形成了明显的墨色浓淡的对比，形成丰富的层次感。需要注意的是，这种墨色的变化，并不是指墨汁中水分的多少而引起的浓淡变化，启功先生并不用淡墨，而是从笔画中墨汁的多少产生浓淡变化。

第二，这些枯笔是由于墨汁少再加上快速行笔所产生的，这种摩擦产生的飞白给人以强烈的动感，能够很好地展现笔墨的流动和笔势的奔放，使得笔画显得爽利和洒脱。

第三，这些枯笔是在稳健、流畅的行笔中表现出来的，枯笔的产生让笔画在流畅的同时又具备了涩与滞。枯笔还表现出一种苍劲老辣的味道，在枯涩中更体现出沉着与力度。

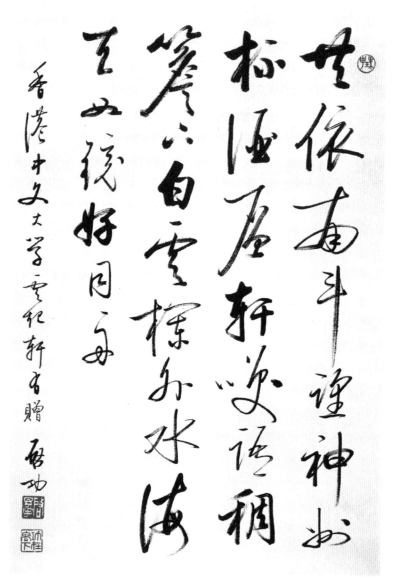

图2-6 自作诗（三）

总之，"启体"长于表现枯笔。枯笔不仅表现出墨色的变化，而且还表现出丰富的层次。枯笔难写，易轻浮涩滞，而"启体"中的枯笔则表现得沉着劲健，在涩滞中又能流畅奔放，显露出极强的艺术美感。

需要说明的是，这种枯笔并不是在整个"启体"时期都表现得特别突出，1985年至1986年的作品（参见《启功书画集》）中，枯笔表现得最为明显。

4．中侧锋变化

"启体"的用笔大多时候为中锋，笔锋在转折时紧紧裹住，顺势转动，表现得圆浑匀细，十分流畅。但有些时候，"启体"用笔也会表现出中侧锋的变化，这种变化虽然表现得不多，却别具一格。

图2-7 "说、年"

"启体"中的这种中侧锋变化主要表现在一些转折处，笔锋由中锋相聚转为侧锋铺开，或由侧锋铺开转为中锋相聚，从而完成中锋与侧锋之间的转变，图2-7中"说"字的最后一笔和"年"字的下部一笔便是如此。

这种转变首先表现出较为明显的粗细变化。有时中锋的笔画往往很细，转为侧锋时突然变得很粗。突然变化并没有破坏连贯流畅的自然美感，同时还令人耳目一新，显得很有趣味。另外，在这个转变中，笔锋的聚散也使笔画在行进中具有了开合、收放的变化，避免了均匀一致、平铺直叙式的单调。

5．点线变化

"启体"的许多用笔细瘦均匀，具有线条化的特点。与这些线条相对应的是，"启体"中还有许多"点"，点线交织，表现出鲜明的点线变化。

"启体"中的这些"点"，有几种构成：一种原本就是点的笔画，如"之"字的第一笔；一种是原本较长的笔画缩短后变成了点，如"一"、"二"等字，原来的长横变成了点，如图2-8；一种是可以使转连带的笔画断开后变成了点，

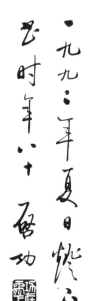

图2-8 落款中的横画写成"点"

如"欠"的草书，就写成三个纵向排列的点；还有一种是本来不存在，但为了艺术效果而增加上去的点，如"土"字右下角可以加一点，这种点往往具有变化节奏、填补空白的作用。

除去第一种，余下的在行草书中都很常见，是艺术变化上的需要。"启体"的特别之处在于，对这三种点尽可能地去突出表现。例如，对于这三种点中的第一种，"启体"中经常把一些能写成点的长笔画都写成点，就像"一"字，大多数时候在行草书中都写成一个点，写成长横的时候很少。再比如最后一种点，可加可不加的，启功先生则是能加则加，许多"启体"中的字都表现出了这个特点，常见的有"花"、"笑"、"书"、"诗"、"树"、"酒"、"万"、"处"、"后"、"墨"、"州"、"谢"、"龙"、"到"、"竟"等，如图2-9，在这些字中，字的末笔收结往往都是增加上的点。

这些丰富的点画形态，一方面，使得整篇之中表现出点与线形态上的多样；另一方面，变化了节奏，使得全篇表现出跌宕的韵律，透露出灵动的气韵。

6. 独特造型

"启体"中有些行草书的用笔很有特色，表现出了独特的造型。这种独特的造型并不是什么新的笔法，而是在符合传统基本笔法的前提下，所表现出来的形态上的与众不同，如图2-10。

以上是一些"启体"中最具代表性的独特造型的笔画。这些笔画在形态上与其他书家所写的相同笔画有明显的差异，表现出独特的审美趣味。同时，这些笔画又都合乎法度，符合美的规律，如其中的"萬"字下部的回环，就有椭圆的美感。

另外，这些笔画的独特是与"启体"的风格特点紧密联系的，具有放纵、挺拔、方直和顺畅的特性。它们造型的独特伴随着"启体"的发展成熟逐渐形成，比如"光"字最后一笔，最初与许多书家所写的一样也是圆弧，大约到1984年才逐渐变成了方折，最终表现出造型上的新颖和独特。

图2-9 "花、笑、书、诗、树、酒、万、处、后、墨、州、谢、龙、到、竞"

图2-10 "更、光、花、如、风、万、成、真、迟、练、茑、倚"

二 『启体』的结体

　　"启体"之所以能够像"颜体"、"柳体"那样自成一派，最主要的原因还在于它独特的结体。启功先生也认为结体是影响一家书风的最主要因素，通过看结体就可以区别书法中的各家各派。启功先生曾说："写帖主要抓结构……如果结构对了，点画的姿态即使全都删除，人家也还说像某家、似某帖。"[①]还说："一个碑帖上的好字，我们用透明纸罩在上边，用钢笔或铅笔在每一个笔划中间划上一个细线，再把这张透明纸拿起单看，也不失一个好的硬笔字。不待言，钢笔或铅笔是没有毛笔那样粗细、方圆、尖秃、强弱的效果，只是一条条的匀称的细道，这种细道也能组成篆、隶、草、真、行各类字形。甚至李邕的欹斜姿态，欧阳询的方直姿态，也能从各笔画的中线上抓住而表现出来。"[②]由此可见，结体对于一种书风具有至关重要的作用。当然，用笔也非常重要，但用笔好像"肉"，要附在结体的"骨"上。对于一个形体来说，还是"骨"为主，"肉"为辅，所以用笔还是居于次要地位。

　　"启体"的结体非常有特点，与古代各家各派的都不一样。这种特点成就了"启体"，让"启体"在保持传统法度的同时又有所突破。同颜、柳、欧、赵一样，"启体"人所易识，凡是看过都会对其新颖别致的风格留有深刻的印象。对于"启体"这种特点鲜明的结体，世人多有评论，通过收集、整理有关启体的研究、评论文章，总结起来主要有如下方面的内容。

① 启功：《启功丛稿·艺论卷》，263页，北京，中华书局，2004。
② 启功、秦永龙：《书法常识》，15页，杭州，浙江古籍出版社，1988。

正、平正、端正、端庄、平实、平稳

长方、略长、修长、纵势

精严、严谨

中宫紧收而四面放开、中心紧凑而四面舒展、中心紧密而四外伸张

上紧下松、先紧后松

挺拔

开张、舒展、左右舒展、大开大合

端正中蕴涵变化、端庄而不板滞、摇曳多姿、直中有曲、稳中有

奇、奇险

　　以上对于"启体"结体的研究，已经较为全面，包括"启体"结体的许多方面。其中的内容来源于诸多文章，自然有意思相近或重复的地方，这里将其归纳总结，同时进行补充，共分为以下三个方面：第一，关于修长方正。修长平正，方直挺拔，正中有奇，摇曳多姿。第二，关于收放。强烈收放，三紧三松，相聚。第三，其他。高低错落，同画变态，平行、一致、渐变、齐平的顺畅。其中相聚，高低错落，同画变态，平行、一致、渐变、齐平的顺畅是增加的内容，所有这些要素共同构筑了"启体"结体的艺术美。在这些要素之中，有的属于"启体"结体个性特点的构成，有的则属于"启体"结体基本艺术美的构成。基本艺术美虽然可能不是表现"启体"结体特点的主要因素，但是对于结体基本艺术美的建构却是非常重要的。

　　要素之间会有部分重合的地方，但由于各自角度、方向、层面的不同，这里依然分开来谈。例如，强烈收放和三紧三松，都是在谈收放，但是侧重点和角度却不一样，一个主要谈收放的程度，一个主要谈收放的位置。再如谈渐变时，有时也会表现出相聚来，但相聚并不完全是由渐变形成的，还包括许多其他的情况。

　　另外，我们通过字例对这些要素进行分析，但并非一个字只表现出一个要素或一个字只具有一种美。一个字的整个结体往往是由许多方面的美汇聚而成的，故而往往可以表现出两个、三个甚至更多的要素。例如，"启体"中的草书"年"字就很有代表性，表现出了包括方直挺拔、强烈收放、渐变、相聚、正中有奇在内的多个要素。

"启体"结体的美博大精深，涉及许多内容。以上的三个方面对于整个"启体"结体的解析是十分有限的，总的来说，希望能够涉及"启体"结体中艺术美和个性美的最主要的部分。

（一）修长方正

1. 修长平正

"启体"的外形首先表现出的是修长平正，无论楷书、行书还是草书都是如此，如图2-11。

第一，修长。汉字素有方块字之称，在这方面，"启体"字形显得十分修长，这在整个书法史上都是非常突出的。这种修长的字形并不是一开始就有的，20世纪50年代及以前，启功先生的字还是以方形、扁形为主。修长形是启功先生的书法在发展过程中，受到了多方面的影响逐渐形成的。首先是欧阳询的书法。欧体字的字形属于修长形，结体上放纵上部和下部，以纵向取势为主。启功先生自幼学习欧体字，中年又悉心研究、临习欧体字，其中特别喜欢《皇甫君碑》，所以自然受到欧体字修长特点的影响。其次是黄金律的发现。启功先生通过研究柳公权、欧阳询等人的楷书，发现了黄金律，这让启功先生认识到，写字要"上紧下松"[①]，"写字下边宁长勿短"[②]，这样才符合美的规律。正是在这一理论的指导下，启功先生的字也向修长发展。最后，这也与启功先生追求"放纵"的个性相互联系。"放纵"是启功先生在书法艺术上的一个追求，而字形的拉长本身就是符合法度、结体美的规律的一种体势上纵向的"放纵"。

第二，平正。"启体"的平正独具个性，这种个性主要表现在行草书上，如图2-12。一般来说，行草书的体势多姿，大多会表现出左顾右盼的倾斜体态，特别是草书，以体势的多变为其根本特色，表现敧侧更是最常采用的方式。但是"启体"中无论是行书还是草书，都如同他的楷书一样，体势上以平正为主。"启体"行草书所表现出来的平正从整个书法史来看也是非常特别

① 启功：《启功书法丛论》，270页，北京，文物出版社，2003。
② 张志和：《启功谈艺录》，75页，北京，中国社会科学出版社，2007。

去憶城南路曾來好畫亭
閑花經雨白駒竹入雲青波
影浮春砌山光撲畫扃寒衣
對蘿薜涼月照人醒

元王士熙玩芳亭詩一首　啓功

图2-11-1　王士熙《玩芳亭》

晴日明华构繁阴荡绿波
蓬丘沧海远春色近林多流
水时雅逝遥莺暖自歌可怜
欢乐极钲鼓散云和
金师拓游同乐园心一首 启功

图2-11-2 师拓诗《游同乐园》

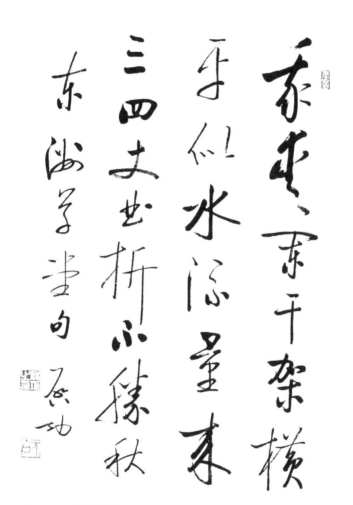

图2-12 东洲草堂句

的。这种平正，不仅是一个特点，还反映出一种更深层次的文化和精神内涵，与启功先生的个性、追求和境界紧密相连。

需要说明的是，"启体"的修长平正是针对大多数的字而言的，是从整体上来说的，并不是指所有的字。在"启体"中，许多字的字形很扁，如草书"山"、"以"、"如"等，这是由字形本身的特点决定的，因为这些字宜取横势而且在横势上更宜"放纵"。当然也有许多字可长可扁，如"启体"草书中的"书"、"不"、"作"等，为长为扁的时候都有，这也反映出"启体"字形的多变。不过总体来说，"启体"绝大多数字还是取纵势，在整体上表现出修长的特点。另外，尽管不少字也有体势欹侧的时候，甚至表现出明显的倾斜，但那是少数的情况。大部分情况还是以平正为主，即便有左顾右盼的姿态，也是建立在平正基础之上的，属于正中有奇、以正为主。

2．方直挺拔

"启体"的结体多方多直。因为楷书结体本来就是以方直构成的，所以这里主要是谈"启体"中的行草书结体，其中更偏重草书。一般来说，行草书多牵连环转的使转笔画，结体上也多表现得以圆、曲为主，即使有方和直也都是次要的，可说是圆中带方、曲中有直。可是"启体"的结体却反过来，以方、直为主，圆、曲为次，表现出方中有圆、直中有曲的特点。

用笔影响结体，"启体"结体中的方直也是由于受到了用笔中"多方笔"、"多直笔"的影响。结体中的方，增强了整个字的间架感，更显骨力；结体中的直，又表现出刚健有力的一面。总的来说，这些方直使得"启体"在体势上更具挺拔的风姿。下面举一些例字，具体来看方直在"启体"结体中的体现。

先看方，图2-13中的这些字，许多在转弯处都出现了明显的方折。与常见的行草书相比，方的数量较多，

图2-13 "见、先、处、启、花、何、静、观、辞、野、物、事、声、涉、鸟、知"

程度也更明显,同时方中带圆,避免了呆板。

再看直,图2-13中的许多例字,在表现方的同时,也表现了直,如"先、花、静、观、声、知"。在这些字中,整个结体大都是直的部分,与一些古人常见的字相比有很大的不同,显得更为方直。再如图2-14,这些字在一般书家的结体中往往有一些圆的部分,在"启体"中却表现出了非常明显的直,圆的部分几乎没有。

图2-14 "我、残、黄、折、里、月"

3. 正中有奇,摇曳多姿

前面我们谈了"启体"结体的"平正"。这种平正是说"启体"结体的总体面目,并不是说全是平正。"启体"体势多样,毫不呆板,既有左顾右盼的神情,又有上下舞动的姿态,之所以具有这样的艺术美感,就是因为它"平正"中有"险绝","正"中有"奇"。

这种"险绝"和"奇"是指结构中的不平稳,包括横向笔画或竖向笔画的过度倾斜,或是一个部件整体呈现出明显的倾斜,这些都会导致不平稳。虽然这些单个的笔画或部件本身看起来是不能够平稳的,是立不住的,但是在一个字中,通过其他笔画或部件的调节,整个字却是能够平稳的,是"平正"的。此时的这些倾斜的笔画或部件,就是"平正"中的"险绝","正"中的"奇"。

"启体"中有许多这样的"险绝"和"奇",它们常常使得整个字的体势有所摆动,呈现出明显的转弯或S形。如图2-15中,"阴"、"流"、"临"、"倚"的右半部分以及"屋"的下部,整体造型都不是竖直的,而是呈明显的转弯姿态。而"语"和"短"的右部,更是呈"S"形。我们都知道,艺术是讲究曲线变化的,曲线可以破除平直,表现美感。

图2-15 "阴、流、临、屋、倚、语、短"

这些结体中的转弯和S形无疑也使得整个字的姿态显得摇曳多姿。同时，这些摇摆又保持在平衡基础上，倾而不倒。

"启体"结体中的这种由"险绝"和"奇"形成的倾斜，在整个结体中的表现也是多样的，有的在上，有的在下，有的在左，有的在右。由于其他部分是平正的，因此整个字形就呈现出上正下斜、上斜下正、左正右斜以及左斜右正，如图2-16。其中左斜右正较少，其他的三种较为常见。另外，还有整个字中笔画和部件都是斜的，但是通过字中内部的相互平衡，整体看来却是平正的，如图2-17。这些不同形态的倾斜，使得"启体"的结体呈现出很多变化，

上正下斜

上斜下正

左正右斜

左斜右正

图2-16 "云、馨、美、笔、爱、意、秀、丰、当、酷、净、换、掩、秋"

图2-17 "登、年、腕"

展现出丰富姿态，同时，也体现出启功先生在处理结体时所具备的多种技巧。

另外，在这些倾斜所形成的曲线和摆动中，有时还表现出渐变，比如"年"字中横向的笔画，这些渐变使

得这些曲线和摆动在转弯时衔接得更为顺畅和自然。

（二）收与放

1. 强烈收放

强烈收放是"启体"结体的突出特点。"启体"中无论楷书、行书还是草书，每个字总是尽可能地被"放纵"，呈现出强烈的收放变化和明显的疏密差异，给人以大开大合、舒展放纵的艺术美感。

启功先生在结体上努力追求收放，一方面，这种强烈的收放会形成疏密、开合、长短等方面的显著变化，而变化本身就是艺术的内在要求，会产生艺术美；另一方面，这种收放也是启功先生所追求的一种境界，在大开大合中表达一种坦然和超逸，既合法度又能摆脱约束达到游刃有余、逍遥自得的状态。启功先生在谈到鲜于枢时曾说，"别人向鲜于枢求教，问写字的秘诀。鲜于枢总是回答：'胆！胆！胆！'这是说写字要有胆量，其实，正是因为他没胆。鲜于枢是个老实人，他写字就那么个招儿。"[1] "他自己正因为胆子不够，所以才勉励自己要有胆子，也劝人有胆子，所以他不足的地方是胆子不大。"[2] 胆子不大，写字时就会放不开，启功先生于此深有体会，故而才这样评价鲜于枢。我们看鲜于枢的字也确实如此，结体上很均匀，也很稳妥，纵然笔势流畅，但仍没有大开大合，洒脱不足。启功先生晚年时曾说自己现在写字终于"豁出去了"[3]，也常说写字要能放得开。而"豁出去"、"放得开"的一个很突出的表现就是结体上的"放纵"。

正是因为在结体上有放纵的认识和追求，"启体"的字表现出过人的胆识，强烈的收放无处不在。收放的程度和广度，即便从整个书法史上来看，也是非常突出的。而且跟常见行草（特别是狂草）所表现出来的大开大合不同，它是一种平正体势上的放纵，可以说别开生面，独具一格。

在"启体"结体的收放中，每个字都根据它本身结构造型的特点，进行不

[1] 张志和：《启功谈艺录》，19页，北京，中国社会科学出版社，2007。

[2] 启功：《论书绝句》，见《启功全集》，2卷，291页，北京，北京师范大学出版社，2009。

[3] 据秦永龙教授回忆。

图2-18 "少、耶、海"

图2-19 "得、烟、今"

图2-20 "飞、书"

同部位、不同方式上的"放纵"。下面通过分类列举来一窥"启体"结体中的各种收放。

第一，放纵个别笔画，包括长撇大捺、悬针长竖以及各种使转笔画的伸长等，如图2-18中的"少"、"耶"、"海"。

第二，缩小个别笔画后形成的距离所产生的"放纵"，如图2-19中的"得"、"烟"、"今"，其中"放纵"的都是上面的小点。

第三，个别笔画的远离形成"放纵"，如图2-20中的"飞"、"书"，其中右侧的点表现出了"放纵"。

第四，扩大笔画之间或部件之间的距离，产生空白，形成收放。如图2-21中的"尽"、"客"、"病"、"藏"、"看"、"南"、"边"，由于纵向的拉伸使字中产生了空白，整个字表现出了明显的上下两部分，从而获得了舒展"放纵"。再如图中的"好"、"纸"、"纷"、"暗"，由于左右两部分之间的空白，使得这两部分也获得了舒展。

第五，伸张、夸大一个字的局部形成整体上的收放变化。如图2-22中

图2-21 "尽、客、病、藏、看、南、边、好、纸、纷、暗"

图2-22 "特、龙、时、泉、穿、书、更、石、为、压、有、年"

的"特"、"龙"、"时"、"泉"、"穿"、"书"、"更"、"石"、"为"、"压"、"有"、"年",其中"特"、"龙""放纵"左部;"时""放纵"右部;"泉"、"穿"、"书"、"更""放纵"下部;"石"、"为"、"压"、"有""放纵"上部;"年""放纵"上下两部。

　　第六,变化字形内部点画或部件之间的远近或位置,形成疏密对比和收放关系。如图2-23中的"净"、"秋"、"春"、"推",这些字的内部都有许多横向的笔画,但是它们之间的距离都表现出明显的远近差异,从而形成疏密变化,表现出收放。再如图中的"雨"、"满",其中下部圆弧之内的笔画并未占满全部空白,只占很小的一部分,从而在圆弧中形成了空白,表现出明显的疏密。

图2-23 "净、秋、春、推、雨、满"

　　第七,极力拉长或压扁字形形成的纵向或横向上的"放纵"。如图2-24中的"月"是纵向拉长后的"放纵","山"、"也"是横向拉长后的"放纵"。"启体"中所表现出的强烈收放也很复杂,以上所举的例字和分类是有限的,而且分类也不成体系,但从中应该能获得直观的认识。

图2-24 "月、山、也"

2．三紧三松

"三紧三松"是启功先生在发现楷书结字"黄金律"的同时总结出的结字规律。启功先生认为"每个字都有一个中心，这个中心并非在正中央，而是在中间偏左上方"[①]，"中心部位笔画紧凑、穿插匀称，而后向四方扩展，必然好看"[②]。因此，这种规律下的结字必然表现出"三紧三松"，即上紧下松、左紧右松和内紧外松。

对于这"三紧三松"，启功先生曾明确提出"上紧下松、左紧右松"[③]，并说："字的结构，一定要写得上紧下松，左紧右松，方不呆板。"[④] 对于"内紧外松"，先生曾在谈恽寿平时说过："至于他最经意的字迹，则是一种接近黄山谷（庭坚）、倪云林（瓒）风格的，字的中心紧密、四外伸张，如吴带当风，在庄重之中，有潇洒之致。"[⑤] 其中"中心紧密而四外伸张"就是内紧外松。此外，先生在谈黄庭坚时也曾说："'结字聚字心之势'，即笔画聚在中心，四外散开。"[⑥] 也是内紧外松的意思。这些都是启功先生发现并总结出的规律，是符合了"黄金律"结字美的规律。

"三紧三松"作为一种结体上的规律普遍存在于众多书法中。但"启体"中的"三紧三松"异常明显，特别是内紧外松和上紧下松，其程度更是达到了极致，可以说是前无古人。这种强烈的松紧对比，使"启体"更为舒展和"放纵"，透露出洒脱和超迈的气势，而这些也构筑了"启体"艺术，成为"启体"艺术特色的一部分。

下面通过举例，分别来看这"三紧三松"在"启体"中的表现。

第一，上紧下松。

图2-25中的这些字都表现出了明显的上紧下松的特点，与其他书家相比，程度要大得多。其中"燠"、"真"二字下部的放纵由拉长的两个点来实现，这两个点的拉长"放纵"也成为"启体"的一个小特色。

① 启功：《启功楷书千字文》，71页，北京，北京师范大学出版社，2009。
② 启功：《启功行书千字文》，70页，北京，北京师范大学出版社，2009。
③ 启功：《启功书法丛论》，270页，北京，文物出版社，2003。
④ 张志和：《启功谈艺录》，48页，北京，中国社会科学出版社，2007。
⑤ 启功：《启功丛稿·题跋卷》，291页，北京，中华书局，1999。
⑥ 启功：《论书绝句》，见《启功全集》，2卷，265页，北京，北京师范大学出版社，2009。

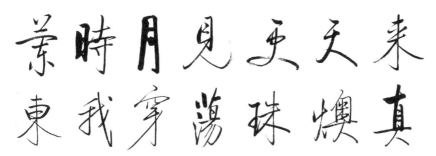

图2-25 "兰、时、月、见、更、天、来、东、我、穿、荡、珠、燠、真"

第二,左紧右松。

图2-26中的这些字左右部分是比较均衡的,并不像有些字那样易于放纵、突出左边或右边,但是这些字的结体在"启体"中则表现出了明显的左紧右松。例如,"回"、"西"、"雨"、"园"都是包围结构的字,包围内的笔画的分布并不是均衡的,而是偏于左边,从而表现出左紧右松。另外,在"尽"、"琴"、"元"的结构中,则是以笔画的左短右长、构形的左小右大来表现左紧右松。

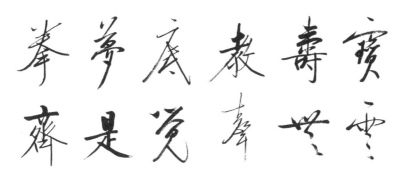

图2-26 "回、西、雨、园、尽、琴、元"

第三,内紧外松。

图2-27中的这些字的笔画,在结体上一方面表现出向中心相聚之势;另一

拳 梦 底 教 寿 宝
齐 是 觉 声 无 云

图2-27 "拳、梦、底、教、寿、宝、齐、是、觉、声、无、云"

方面也表现出向四外伸张之势。而且这种收放对比非常强烈，从整个书法史上来看都很少见，表现出鲜明的艺术特色。

3. 相　聚

相聚是一种结体技巧，它可以让一个字中有相聚关系的点画和部件有一个共同的精神凝聚处，让这些点画和部件彼此之间获得一种内在的联系，从而使之成为一个有机的整体，达到整体的统一与和谐。这种结体中的相聚，在古代法帖中也是常见的。如图2-28中的字，结体中都表现出了相聚：有的相聚点可直观，就在字中；有的相聚点需要延长笔势才能找到，有时在字中，有时则在字外。

《自叙帖》　　　　《玄秘塔碑》　　　《大观帖》　　　《玄秘塔碑》

图2-28　"乎、露、此、无"

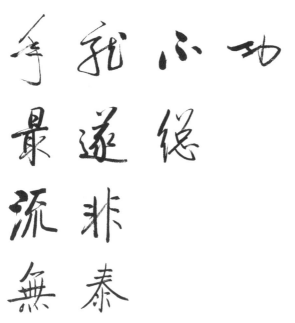

图2-29　"年、龙、不、功、最、遂、总、流、非、无、泰"

同样，"启体"的结体也表现出了这种相聚，而且还非常突出。前面讲的"三紧三松"中的"内紧外松"就是一种笔画、部件往字的中心的相聚。这个"内紧外松"是从整个结体的大规律来谈的，前面已有详细分析和大量字例，这里不再赘述。除此之外，相聚处不只表现在字的中心，还表现在其他许多位置上，有时还在字外。下面通过字例，来看"启体"的结体所表现出的这些相聚，如图2-29。

在这些相聚中，有的是整个字势所表现出的相聚，如"年"、"龙"、"不"、"功"，分别有向左、向右、向上、向下的聚势，而且聚点都在字外；有的是字中一些笔画的相聚，如"最"、"遂"、"总"，还可以看到它们字中的聚点。另外，还有一些字中笔画也是相聚的，但没有直观的聚点，如"流"的下面的纵向笔画和"非"的左右的横向笔画，就表现出了明显的相聚，它们的聚点可以通过延长笔势获得。值得一提的是，有些笔画在表现出相聚的同时，也有渐变的关系，如"无"字下面的四点和"泰"字上面的三横，既有相聚，又有渐变，显示出丰富的艺术美感。

（三）错落、变态与顺畅

顺畅是启功书法的基本特征之一，顺畅是在平行、一致、渐变、齐平的不变之中包含丰富的变化和灵动的生命，儒家的"和而不同"可作为解释。如果顺畅是和合的状态，那么高低错落和同画变态就是顺流之中的波澜，是"和"中的"不同"。更何况，高低错落本身就包含着平行、渐变，而同画变态中更是具有变与不变、齐与不齐、同与不同的辩证统一的关系。

1. 高低错落

在"启体"的结体中，许多左右结构的字经常处理成左右高低错落，如图2-30。这种高低错落经常表现为左低右高，也有个别的情况是左高右低，如

图2-30 "流、清、桥、陵、后、余、孙、复、卷、桃、灯、胭、头、谢、树"

"头"字。另外，还有一些左中右结构的字，其中的三个部分也表现出了各自高低的不同。

高低错落是很常见的一种结体变化的方式。当然，有些字本身的字形就有明显的高低差异，如"墙"、"嘴"、"弘"、"和"等，这类字不论。就一般左右结构高低一致的字来说，在书家的笔下常常被表现出左右高低的不同。有所不同的是，"启体"中主要表现的是左低右高，而且错落的程度有时也表现得相当突出。这种高低错落，一方面可以展现高低的变化和参差的美感，从而避免齐平后的呆板；另一方面，使得整个字变得更长，而且左右两部分表现出纵向拉伸之势，同时在纵向的拉伸中又展现整个体势在纵向上的"放纵"，整个体势显得更为挺拔。

需要说明的是，"启体"中这种突出的高低错落只表现在少数左右结构的字上，大多数这类左右结构的字还是较为齐平的，表现出了整体的平稳、平和之气。这些少数高低错落的变化，在整体的结体中是一种调节，使得整体的结体在平稳、均衡中又有少许的险峻和"放纵"，平和之中又有灵动。

2. 同画变态

"同画变态"是秦永龙教授提出的一个概念，"指结体时对字中相同方向的相同点画作出适当的处理，或变化其形态，或改变其走向，以避免雷同和平行"[①]。

"同画变态"是书法结体上的要求，它的目的是避免雷同，表现变化，产生美感。历代书家对同画变态非常重视，（世传）王羲之曾说："若平直相似，状如算子，上下方整，前后齐平，此不是书，但得其点画耳。"[②]可见，书法要避免"平直相似"、"上下方整"、"前后齐平"，这就需要"同画变态"了。

"启体"结体也非常注重"同画变态"。在启功先生的笔下，这些相同方向的相同笔画，表现出明显的差异。下面按照笔画分类进行举例，如图2-31。

一般来说，相同方向的相同笔画，以横、点、撇、竖为多，这里也从这四

① 秦永龙：《楷书指要》，23页，北京，中国工人出版社，1994。
② （传）（东晋）王羲之：《笔势论十二章》，见上海书画出版社、华东师范大学古籍整理研究室选编校点：《历代书法论文选》，31页，上海，上海书画出版社，1979。

横

点

撇

竖

图2-31 横："书、笔、年、寒、春、桂、推、扑"
点："昨、月、笑、欲、笼、无、息、孤、非"
撇："多、丝、忽、总、弥、象、后、竞、阳"
竖："世、纶、紫、西、雅、非、此、雁、腊"

种笔画入手分别举例。有些字中的笔画原本不属于这一类，但是在行草书中却表现成这一类，具有这一类笔画的特点，故而也归入，如"欲"字的右半部分为"欠"，可是作草书时可以写为三点，而且"欲"的这三点表现出了"同画变态"。

"启体"中的"同画变态"，无论是哪一类，相同方向的相同笔画总会或是变化长短，或是变化方向，或是变化自身弯曲的弧度，或是变化粗细，或是变化大小，或是变化锋芒，或是变化相互间的距离，或是变化原本对应平齐的位置等。例如，"书"字的横表现出明显的长短和方向变化；"息"字的点表现出突出的大小、方向、远近的不同；"忽"字的撇具有粗细、长短和方向上的极大差别；"此"字的竖具有粗细、长短、方向、弧度上的显著不同。

3. 平行、一致、渐变、齐平的顺畅

"启体"结体还有一个非常重要的特点，就是顺畅，主要表现为平行、一致、渐变和齐平。

顺畅是许多艺术的基本要求，优美的音乐和动人的舞蹈，无不表现出旋律和动作的顺畅，书法艺术也是如此。写字中谈"笔顺"，就是强调笔画的顺畅，同样在结体中也要表现出顺畅。书法结体中的顺畅，主要体现在笔画与笔画之间和谐的关系上。从小篆开始，一个字中的线条之间就已经表现出明显的平行、一致、齐平的关系。这些平行、一致、齐平使得这些线条具有了一种和谐的关系，形成有机的整体，自然表现出顺畅、和谐的美感，这也是汉字字形本身所具有的一种基本构型美。到了楷书，笔画之间依然是明显的平行、一致、齐平关系，而且这种关系还有所发展。此时的平行，不再像小篆那样是绝对的平行，而是近于平行，又不完全平行。这样一来，在保持顺畅、和谐关系的基础上增加了变化，表现出少许的差异，正如孙过庭在《书谱》中所说的"和而不同"，从而更具艺术表现力。同样，点画间的一致、齐平也都不是绝对的，是近于一致、近于齐平的，这样才能在保持顺畅、和谐的基础上又有所变化，从而流中有滞，更富韵味。另外，楷书的笔画还表现出明显的渐变关系，这种关系也表现出顺畅与和谐。行草书的情况则有所不同，特别是草书，由于具有使转笔画，笔画的形态一下子变得丰富而复杂，点、线、圈可以任意变化，千差万别。这些形态各异的笔画在排列中不再像楷书那样很自然就表现

出平行、一致、齐平、渐变来，很容易被忽略而失掉基本的顺畅、和谐的美。许多草书之所以看起来杂乱无章、缺乏美感，就是因为这个原因。而在"启体"草书中，这种平行、一致、齐平、渐变并没有被忽视，而是在其特有的笔画形态和位置构成中被鲜明地表现了出来，具有极其广泛、强烈、明显的顺畅与和谐，这在整个书法史中都是十分突出、别具一格的。

下面分别举例字来看"启体"结体中的平行、一致、渐变和齐平。需要特别说明的是，这里所说的平行、一致、齐平和渐变，都不是绝对的，而是接近的、相对的。另外，这里所列举的字形大多是行草书，因为行草书最能体现"启体"结体的顺畅特色。

（1）平 行

在"同画变态"中是尽量地破除绝对平行，而在这里则是要尽力地去表现出相对平行，使得点画与点画之间发生联系，达到视觉上的统一，促进整个字的和谐。

这种平行在方向上主要有以下几种。

第一，以横向为主，如图2-32。

图2-32 "书、花、数、物、飞、相、看、叶、客、长、千、事、到、夏、无、语、如、风"

第二，以斜向为主，如图2-33。

图2-33 "谢、树、松、笑、底、啼、杂、夜、草、层、黄、灯、似"

第三，以纵向为主，如图2-34。

图2-34 "临、外、柳、风、孤、颐、红"

第四，使转圆弧形，如图2-35。

图2-35 "啼、洲"

这些点画之间表现出来的平行并非偶然，而是有意为之的。例如，以横向为主中的"夏"和以纵向为主中的"红"，它们的平行都是需要"绕远路"再重新起笔才能表现出来的。如果不是有意为之，一般习惯是顺势连笔，便不会表现出明显的平行。还有像以纵向为主中的"临"、"外"、"柳"，如果不是有意为之，按照原本字形，其中的一个竖一般都会被写成较为倾斜的撇，那样便不会有平行关系，而这里都处理成纵向的竖画。由此可见，它们的平行是经过精心设计的。

另外，为了造就这种平行，启功先生还特意对有些点画做了小的处理，如以横向为主的"无"、"语"、"如"、"风"四字，它们的最后一笔的出锋并不是我们常见的往左下带出一笔，而是沿着前一笔往回横向出锋，这样一来，两笔重合，同时也与字中其他的横向笔画形成平行关系，达到了高度的和谐统一。

（2）一　致

这里的"一致"是说不同的笔画之间表现出了笔画本身方向的一致性和连续性，或者是说在笔画的排布上，笔画本身排列和占据的位置所构成的方向一致性。

这种一致经常表现在两个并列的横画上，如图2-36；也常表现在上下的两个竖画上，如图2-37；有时，一些斜向笔画之间也有这种一致关系，如图2-38；另外，这种一致关系也表现在许多笔画的排列和占据的位置上，这些位置有时表现出的是横向上的一致，有时表现出的是纵向上的一致，如图2-39。

图2-36　"妫、喜、霜、板、即、城、鹤、敔、题、点、发、于、精、而"

图2-37　"戴、清、虎、俪、销、静"

图2-38　"爱、郭、肠"

图2-39 "谁、秋、不、北、以、山、影、声、还"

像平行一样，这里的"一致"也是经过了精心的设计。例如，"题"字横向上的一致，不仅表现在这个字中，几乎在所有的"题"字里都表现出了这样的一致。再如"青"字，在楷书中，上下两部分的竖原本不在一条直线上，可是这里却相连表现出一致来，而且几乎所有的"青"都是如此。

（3）渐　变

"启体"结体中一些相同位置的相同笔画间常表现出渐变的关系，这种渐变包括长短、走向、大小等方式，如图2-40。其中，有的是横的渐变，如"春"、"年"、"三"、"见"、"观"；有的是点的渐变，如"无"、"歌"；有的是撇的渐变，如"轸"、"红"，还有的是圆弧的渐变，如"州"。

图2-40 "春、年、三、见、观、无、歌、轸、红、州"

（4）齐 平

齐平是指字形的外轮廓所表现出的齐平。这种齐平也有利于增强字形的整体感，表现出整个字形边缘的顺畅。"启体"字也表现出了这种齐平的关系，如图2-41。

图2-41 "浦、万、南、作、隔、明"

以上就是"启体"结体所表现出来的平行、一致、渐变、齐平的顺畅。"启体"字中，许多相同的字往往结构上有很大差别，可以表现出各种关系、各种形式的美，因为美是多样的，一个字的结构处理方式也应该是多样的，这里只是分析当这个字的形体是这样的时候它所表现出来的结构中的顺畅关系以及所展现出来的美。同样，在"启体"字结体的其他要素中，也是如此。

三 『启体』的章法

通过收集和比较大量的"启体"作品，我们发现"启体"的章法并不是相似的、单调的，而是表现出非常丰富的变化，同时每一幅作品高度和谐统一。例如，有的作品充满了强烈的轻重粗细对比，有的作品大小收放不同，还有的作品突出正斜敧侧变化。通过解读大量不同的"启体"作品，更加了解其章法在整体上所表现出来的诸多方面的艺术美以及鲜明的艺术个性，感受其章法的异彩纷呈和匠心独具。

当然，这些作品的章法在表现丰富艺术美的同时，也具有一些章法上美的共性，比如行气上竖直顺畅、字体上楷行草杂糅以及整体上的参差错落等。这些艺术美都需要研究分析。目前，相关的研究已经比较全面，涉及各方面的内容，主要包括如下几个方面。

气势贯通，行气顺畅，上下字重心连贯，直行排列，行间大多疏朗

行草书步楷书法度，亦真亦行，亦真亦草

大小、轻重、墨色变化，丰富变化

布局大疏大密，虚实相生，韵律感，节奏感

错落

避免重复的字

……

在总结分析的基础上，这里要讨论的"启体"章法的艺术构成和艺术美共

涉及四个方面的内容：第一，楷行草杂糅；第二，关于节奏韵律：粗细轻重变化、大小收放变化、正斜欹侧变化；第三，参差错落、同字变态、行气竖直顺畅；第四，幅式多样、款识丰富、印章得当。

这些艺术美中，有的是传统法度的要求，有的则表现出鲜明的个性特点，在具体的分析中会加以说明。另外，"启体"章法所表现出的这些艺术美与它的用笔和结构密切相关，所以在分析的时候，也会结合用笔和结字来谈。

（一）楷行草杂糅

"启体"在章法上有一个重要的特色，也是启功先生的一种创新，即一幅作品常常楷行草相杂糅（图2-42），而且还表现得非常统一。通过杂糅，一幅作品有多种字形可以选择，字形变化更为丰富，可以调节繁简对比，避免重复，使得章法更为活泼、生动。另外，丰富的字形选择还可以调节楷行草在整个章法中各自所占的比例，从而塑造更为多样的艺术风格，展现更为多样的艺术美。

楷行草同时出现在一幅作品之中，这种情况古已有之，比如传为唐陆柬之所写的《文赋》[①]，其中既有楷书，也有行草书。但总的来说，这三种字体在构型上和点画形态上有着很大的差别，比如楷书字形以方直为主，而且有的笔画较多，显得很紧密，而草书则以圆转弯曲为多，字形构成也多简洁，所以杂糅在一起很难协调。陆柬之的《文赋》既有方直稠密的楷书，又有圆转简洁的草书，二者的巨大差异使得整个章法显得不够协调和自然，如图2-43。

而"启体"章法中的这种楷行草的杂糅却能够和谐，正如羿良忠所说："先生本人法书，楷、行、草三体，或单独成幅，或合于一幅，无不和谐"[①]，这正是启功书法的高妙之处。他的楷书用笔步草书的法度，而行草书的结体则步楷书的法度。这样一来，楷行草在用笔和结体上就具有了"共性"，并最终得以和谐

① 启功先生认为："陆柬之书陆机《文赋》属伪作，实是元朝人李倜习字，后为商人割裂尾跋，拼接李帖而成。破绽在《赋》的末尾有李倜印。"见张志和：《启功谈艺录》，75页，北京，中国社会科学出版社，2007。

八仙傳说多誰曾诗一
遇遂有艺術家编為電
視劇演員俱化装名目
持道具小船遭大風神
仙入海去人生所需多飲
食居其首五鼎与三牲祀
神並款友烹调千菜端

图2-42 自作《游蓬莱诗》（局部）

统一。这种楷行草杂糅统一的方式，鲜见于古今书作，具有较高的创新性。

（二）节奏韵律

启功书法中的节奏韵律涉及的方面很多，这里主要说具有代表性的三点：粗细轻重的变化，大小收放的变化以及正斜敧侧的变化。正是这些变化，使启功的书法艺术具有了一种音律美，宛转悠扬、跌宕起伏，充满了生命的节奏和韵律。

1. 粗细轻重变化

粗细轻重变化是章法中最常运用的技巧之一。通过字与字之间的粗细对比，可以使整个章法具有节奏和层次的变化，从而避免均匀导致的单调。"启体"章法中大量的粗细轻重对

图2-43 （传）陆柬之《文赋》（局部）（一）

比，十分引人注目，如图2-44。突出的粗细变化，使整个章法表现出强烈而快速的节奏变化，激越的气势如狂风中的海浪，给人以强烈的震撼力和感染力。同时，这种章法特色又与用笔的强烈粗细、节奏以及结体中强烈收放相统一，从而使作品具有起伏跌宕的韵律和灵动超逸的趣味。

2. 大小收放变化

变化字的大小也是活跃章法的一种最常用的手段，主要表现在行草书中。"启体"章法也展现了丰富的大小收放对比，如图2-45。在这些大小收放中，通常是笔画少的字字形小，笔画多的字字形大。这样尽管单个字所占的布白不同，但是从整体空白分割的疏密上来看，却是均匀的、和谐的。当然，也有特殊的情况，有些笔画少的字，比如"人"字，往往被"放纵"，而这和字形本身的特点有关。

① 羿良忠：《腕底生机千古春——启功先生书法的几点启示》，见启功书法学国际研讨会筹委会编：《启功书法学国际研讨会论文集》，70页，北京，文物出版社，2003。

春山如唤冬如睡 残腊神寒写已
难妙手有功 回大化生机无尽蕴
层峦缒岫美玉脂 堪此墨华惜精壹
秀于餐历世名 图芒影饱江阳
钦石谷雪图 启功

图2-44 自作诗（四）

花墙曲曲柳蒙蒙，林表山高见一峰。有蒙似
雪香不断，小舫摇曳入西泠。白石道人诗不愧
敲金戛玉，称少陵秘妙于放翁，精于放翁也。
启功

图2-45 姜夔《湖上寓居杂咏·其九》

另外，在字的大小变化上，"启体"章法中体现出了呼应。例如，全篇中最大的字通常都不是一个而是几个，并且分布在不同的位置上，这样既达到了整体的平衡，避免突兀，又能够相互呼应，彼此关联。

值得一提的是，在"启体"章法中，还常有"放纵"一笔的情况。个别字的最后一笔——通常是一些竖画或弧形的使转笔画，如图2-46中的"平"、"按"、"声"、"何"字的最后一笔被极力伸展，通过这一笔的"放纵"，增强整个章法中虚实、疏密以及节奏、旋律的变化。这最后一笔的放纵，可谓笔力雄劲，气势恢宏，如悬涧飞流，一泻千里，令人颇得快感，同时也看出启功先生笔法的精湛、功力的深厚。

总之，"启体"章法中表现出了丰富、明显的大小收放变化，这种变化不是机械的为变而变，而是根据不同字形本身的特点以及增强章法中的节奏感和形式感的需要自然表现出来的。在这种变化下的大字、小字可以相得益彰，彼此促进，共同表现出整个章法的活泼与生动。

3. 正斜欹侧变化

"启体"章法主要以平正为主，无论是单个字的体势还是整行的行气都是竖直的。但对应"启体"结字的以平正为主，"正中有奇"、"险绝之中有平正"，也有一些作品的章法表现出了明显的正斜欹侧的变化。如图2-47，整个章法有许多欹侧的部分，特别是最后一行，在行气上表现出强烈的摆动，显得摇曳流转，生机盎然。

对于"启体"的章法，要有整体客观的评价，就好像不能单一地认为只有平正，事实上在平正之中也有许多欹侧的部分，这是与字势的欹侧联系在一起的。这些欹侧使"启体"章法在端正之中蕴含变化，静中有动，端庄而不板滞。

（三）错落、变态与顺畅

顺畅是启功书法的基本特征之一，不仅在"启体"结体中有突出的体现，在"启体"章法中也同样是重要的一点。但顺畅并非死板固定，而是包含变化和生机，这可以用儒家的"和而不同"来解释。在顺畅的和合之中，有参差错落和同字变态的变化，这对顺畅本身来说不是干扰，反倒是生机所在。

图2-46 苏轼《听僧昭素琴》

王介甫金陵怀古词东坡观之欲日此老野狐精也米元章又称之如梯少师此公殆不可学化宰相掞气长卿董祥一室清启功书

图2-47 董其昌《画禅室随笔》片段

1. 参差错落

先看"启体"章法中明显的参差错落。参差错落包括同一行中字的排布表现出来的纵向参差以及相临两行的相同位置上字的彼此错落。参差错落可以避免章法中字形排列的整齐，表现出曲线以及交错的变化，是活泼章法、避免呆板的重要手段。

"启体"章法通过变化字的大小、宽窄、长短以及繁简等方式，轻松地形成了章法上的参差错落。如图2-48，就第二行来看，"人"字的放，"行"字的瘦长，"双"字的宽大，"意"字的简小，"满"字的宽扁，"花"字的瘦，还有"十"字的小，使得整行看起来错落有致，而且其中的大小、长扁变化又使得这一行与其他相邻的两行之间很容易就表现出字形排布上的错落。这些变化绝不是偶然恰巧形成的，比如"意"与"十"字的小，可以看出是有意而为的。当然这也是结合字形本身的特点来调整的，像"意"字，如有需要也可以变繁变大，而"十"也可以变宽取横势或是拉长取纵势，一切根据章法的需要来定。

字形的丰富变化所形成的整体的参差错落，一方面造就了"启体"章法的生动；另一方面也体现出启功先生高超的变化字形和把握章法的能力。

2. 同字变态

同字变态是指在一幅作品中相同字的变化，就是要避免字形重复。"天下第一行书"《兰亭序》中"之"字的变化就是最好的典范。同样，在"启体"中，同字变态也非常突出。

启功先生十分注重处理一幅作品中相同的字。如图2-49，这幅作品正文共40字，有6个字有不同程度的重复，其中"大"字6个，"八"字6个，"无"字、"来"字、"画"字、"话"字各两个，重复的总字数达到了19个。这么多重复的字集中在一幅作品中实属少见，又都集中在相邻的四行之内，倘若不加以变化，必定形同布算，殊不成书。但这幅作品竟丝毫没有重复之感，就是因为同字变态。启功先生通过变化相同字的收放、粗细、正斜、大小等来改变体势，又通过点画异写、变化笔顺或是变化繁简来改变字形，让这些重复的字表现出明显的体势和字形的变化，避免雷同。

需要注意的是，这些变化并非凭空想象，而是启功先生在广泛涉猎先贤作

细雨入珍丛，层范乐晓
风人川艘之帘发十分
红百步云栖经千峰孙彩
稻低细心糊养把笔题糊形启功

图2-48 自作诗（五）

腾气八大大气无八大霸尖

再尔时是诗北大画八大来

尔时此画先心罢试读人览

往我话非废话 论八大山人画自题
一九八一年六月 启功

图2-49 自作诗（六）

品时，学习一个字的不同写法，反复练习和吸收转化，再通过长期学习积累，最终化为己用的结果。或是按照美的规律，进行举一反三式的变化，也一样可以做到同字变态。①正是有了这样深厚的积淀，在布置章法时才可以轻松自如地将每个相同的字都塑造出彼此各异的神情和姿态。

3．行气竖直顺畅

"启体"章法给人的感觉首先就是行气竖直顺畅，这种竖直顺畅是与每个字的重心紧密相关的。启功先生在谈到结字黄金律时曾说："至于'行气'说法，总不易具体说清。若了解了中心四个小聚处的现象，即可看出，一行中各字，假若它们的A或C处站在一条竖线上，无论旁边如何左伸右扯，都能不失行气的连贯。"②这里的意思是说，要想获得行气，每个字的重心要在一条竖线上。当然，这也是一种最为常见的行气处理方法。"启体"的字势大多平正修长，取纵向伸展挺拔之势，这样更增添了行气的竖直顺畅，同时也促进了整个章法的统一和气韵的贯通。

启功先生在小乘巷居住的时候，写字的桌子很小，写到后面，前面的字就会垂到桌下看不见。所以，启功先生特别注重上下相连两字重心的连贯，写后一个字时总要比着前一个字的重心。正是因为如此，虽然看不见整行，但是却能够保证整个行气的竖直顺畅。

另外，顺便谈一下"启体"章法的字距和行距。"启体"中字距和行距表现得十分多样：有字距略小行距略大的，有字距略小行距很大的，有字距行距都很大的，还有字距行距都很小的，总之十分多样。但最为常见的还是字距略小行距略大的这一类，当然，这也是传统中最为常见的一种排布方式。

（四）幅式、款式、印章

1．幅式多样

书法作品的纸张样式，称之为幅式。书法作品的常见幅式，主要有中堂、条幅、屏条、对联、横幅、斗方、手卷、册页、扇面、匾额、信札等。就目前

① 参见秦永龙、倪文东主编：《启功书法字汇》，北京，世界图书出版公司，2006。
② 启功主编：《书法概论》，50页，北京，文物出版社，1986。

的出版物来看，"启体"包括了所有的幅式。

这些不同的幅式无疑丰富了"启体"章法的变化，表现出更多的形式美感。需要注意的是，根据幅式的特点和用途的不同，"启体"章法处理也不尽相同。例如，在对联中，无论楷行草，每个字总是表现得饱满匀称、大小相近，没有强烈的收放和疏密变化。每个字都具有相当的分量并占据着相当的布白，每一个字都得以凸显，从而有利于整幅对联章法的匀称和谐。而在扇面中（主要是折扇），由于扇面的上宽下窄和相聚的特点，通常情况下，每一行的行气都指向扇心，而且减少隔行的字数，以确保整体的匀称，如图2-50。在信札中，由于更偏于文字的实用，因此书写上也较为随意，字形多流转，上下字多有连带，整个章法随意洒脱，如图2-51。

除了这些幅式，"启体"在绘画中的章法也很有特点。其中的布白与画中的空白紧密联系在一起，有时随着画的边沿而起伏，如图2-52，从而达到书画章法上的相融合一。

2. 款识丰富

款识是章法中必不可少的一部分，款识的恰当与否，直接影响到整个章法的成败。"启体"的款识总是安排得十分得当，与正文紧密结合，融为一体，同时又表现出丰富的层次和错落变化。

款识所涉及的问题很多，包括内容、字体、字形大小、行数安排、所占的位置等，都需要研究。下面就以上问题对"启体"款识进行分析总结。

"启体"款识的内容通常包括正文的内容名称，书写的时间、地点、环境，自己的姓名，对正文内容的阐释、见解、体会以及作品的起因和用途等，如果是赠出的作品，还有受书者的姓名或名称。总之，内容非常丰富，特别是一些类似于题跋的较长款识，见解深刻，文辞优美，表现出启功先生深厚的国学修养。在名款上，最多的是"启功"，也有"坚净翁"、"元白"、"功"、"老壬"以及它们之间的相互组合，如"元白功"、"元白启功"、"坚净翁启功"、"老壬启功"等。此外，还有"酋翁"、"察格多尔扎布"、"珠申"等。在时间上，既有公元纪年，也有传统的天干地支纪年。

在字体上，大多与正文相同或相近。例如正文是行书，款识也是行书或行草书；正文是草书，款识也是草书，从而整体协调统一。

图2-50 《平复帖》释文

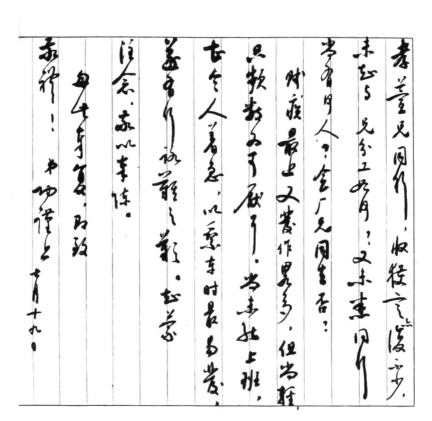

图2-51 信札

图2-52 《苍松新箨图》（局部）

在字形大小上，款识字号小于正文，有的只比正文的字形小一点，有的则小很多，表现出多样的大小和层次变化。

在行数上，以一行或两行为多，偶有三行。

在位置上，一般是接正文末尾或另起一行，最高处低于正文，末尾不超过正文（当正文是几个大字的时候，下款有时超出正文）。款识行间距与正文行间距相近，整体疏密匀称。有时两行的款识位置并列，共同位于正文最后一行的正下方或偏左一点。有时分为上下款，多出现在对联或字数较少的几个大字的章法布局中，上款高于下款，有时上款还高于正文的大字。另外，款识位于正文的正下方的情况也比较常见，这时一般正文字数较少，款识内容较多，正文和款识的分量相当，表现出明显的两大部分。

总之，"启体"款识内容丰富、形式多样，既促进了整个章法的变化，又能与正文和谐统一。

3．印章得当

启功先生有许多印章，《启功用印》[①]中所收录的不下200枚，其中常用的就有几十枚。

这些印章的内容丰富，涉及姓名、字号、书房名、居所名、时间、年龄以及许多吉语、趣语等，式样多样，方形、长方形、圆形、椭圆形以及不规则的都有。这些丰富的内容和样式给印章的施用提供了很大的选择空间，可以根据章法、内容、用途的需要进行自由选择，增添整个章法的艺术审美趣味。

"启体"章法中，名章通常是两枚（有时是一枚），常常一阴一阳钤在款字的正下方或是左侧，在远近距离上与款字间的距离保持相近，疏密匀称协调。迎头章（起首章）一般位于正文第一个字或者第一、二字之间的右侧，有时还有闲章（压角章），常位于正文第一行的中下部的右侧。这些印章相互呼应，大小及远近得当，与正文和款识紧密结合在一起。

此外，"启体"中的印章还常起到填补空白、平衡幅面等作用。例如，图2-53款字上方的那枚印章，不仅填补了正文、款字间的空白，更成为连接正文与款字的纽带，使得整个幅面的右边缘保持齐平，表现出整齐统一的美感。又

① 金煜编：《启功用印》，北京，北京师范大学出版社，2007。

图2-53 鹅

如图2-54右下方的印章，一方面填补了空白；另一方面还起到了平衡幅面的重要作用。再如图2-55，整幅字的周围有大大小小7枚印章，将正文和款字紧密包围，表现出丰富的层次感和强烈的整体感。

图2-54 临智永千字文句

图2-55 录孔明语

第三章 启功书法艺术的气象

第一章"启功书法艺术的演变"是对启功书法艺术发展过程的一个梳理，是基于宏观的历史的视角，一方面是启功书法的发展历史；另一方面也暗含那个时代的历史，甚至是整个中国传统书法艺术历史的片段折射。第二章是以一个学书者的专业微观视角对启功先生的书法艺术进行观摩、体会、描述、记录。因为启功先生的书法就是对传统的充分尊重、继承和发扬，所以第二章也主要以中国传统书法三要素——用笔、结体和章法为主体逻辑来深入剖析"启体"的艺术美。而本章将撇开宏观和微观的视角，在历史和逻辑之上重新建立一个解读启功先生书法艺术的阐述角度——气象。

气象，是一个十分抽象的概念，传统上既可以指自然气象和人事吉凶变化，又可指可观的景色、景象，细微之处的迹象，甚至于气度、情状、态势，此外还包括气概、气派，诗书画的气韵、风格等。韩愈《荐士》诗："建安能者七，卓荦变风操。逶迤抵晋宋，气象日凋耗。"秦观《史籀李斯》："今汉碑在者皆隶字，而程邈此帖乃是小楷，观其气象，岂敢遂信以为秦人书？"耶律楚材《和南质张学士敏之见赠》之七："文章气象难形容，腾龙翥凤游秋空。"叶宪祖《鸾锦记·劝仕》："这诗颇有台阁气象，不似山野人之作。"刘大櫆《赠大夫闵公传》："间作指头小画，楮墨珑玲，气象飞动，人多宝而藏之。""气象"不仅有艺术作品之气韵、风格的意味，同时也有书者品格境界的含义。启功先生书法艺术之气象和他作为书者的人之气象是协调一致的，简单形容，就是"刚健"二字。以"气象"为阐述角度，就是要将启功先生的书法艺术和他的书法的内容气质以及他的为人修养联系起来，人如其书，书如其

人，书写其心。另一方面，"气象"还是一个与文化的层次、类型等相关的概念，模糊而又确定，有形而又无形，在一种相互影响融汇和生成的状态之中。书之气韵在于书者之人品，书法之气象在于人之精神气象。启功先生作为儒者受到传统中国文化中儒、道、佛诸家思想的影响，他的书法艺术也自然而然融汇儒、道、佛各家之艺术气象。这种诠释，是一种视角，同时也是对启功先生书法艺术更深层的理解，是一种思想上的升华。

本章内容包括如下几个部分。第一部分"启功书法中的乾德"，从刚健之乾德来诠释启功书法艺术，这里不仅包括对书法哲学的解析，同时更从书法中的一系列对立概念出发来品读启功书法。第二部分"儒释道圆融并包"，从启功书法的兼容并包的艺术风格而延展到启功书法的艺术气象，这是一个以儒为主，儒、道、佛圆融并包的大气象。第三部分"启功书法刚健之气象"实际上是对启功书法的儒家气象的进一步抽象，突出其在完备圆融之上，更有挺拔刚健的书风，兼论其刚柔并济、正气凛然的大度书法之风、大度君子之风。

一
启
功
书
法
中
的
乾
德

书法的三要素是用笔、结体和章法，第二章已经对"启体"的三要素作了全面细致的剖析。启功书法发展成熟至形成"启体"之后，用笔、结构、章法上不仅继承、融汇各书家之长，更具有自己的特定风格，普通的书法爱好者一看就知道那是"启体"，这也就是具有了一种符号性。这种特定风格或者书法符号体现着书者的精神风貌，甚至可以抽象为某种或某些文化哲学意象。"启体"直、方、正，"启体"突出的劲力，很容易让人联想到《易》中乾坤二卦，尤其是乾卦意象"天行健"对"启体"而言是个十分恰当的注脚。这一部分内容将分为两部分来进行阐述。第一部分简要地阐述乾卦卦德"天行健，君子以自强不息"的内涵。第二部分则将回顾和抽象出启功书法之用笔、结体、章法之中的乾卦意象，乾德刚健正是启功书法艺术更深的哲学内涵所在。

（一）乾卦卦德：天行健，君子以自强不息

这一节主要对乾卦卦德做简要的阐述。乾卦，刚健中正，乃为卦德。

乾卦象曰："天行健，君子以自强不息。"《象传》是对卦象和爻象的解释，乾卦的卦象为天，天道的运行刚健有力，作为参与管理的君子观此卦象，推天道以明人事，接受自然法则的启示，应该把天道的刚健有力转化为自己的主体精神和内在品质，自强不息，奋发有为，积极进取，迎难而上。乾卦卦象为马，比喻德才兼备的君子，又象征纯阳。

帛书"乾"卦名用"键"，通假即为"健"。乾，本义为草木初生时掀开

泥土得见太阳之状，借为天、父、君、阳、刚、强、坚、壮、始、上等义，有意欲冲破阻力、压力、封锁、迫害，渴望生命、渴望生存、渴望成才、渴望向上的心态。

九三爻爻辞也说道："君子终日键键，夕惕若，厉，无咎。"此处是阳爻而得阳位，君子应该自强不息、进取不倦、日夜警惕、处处防范，虽然处境艰难，也会化险为夷，平安无事。

《彖》曰："大哉乾元，万物资始，乃统天。云行雨施，品物流行。大明终始，六位时成，时乘六龙以御天。乾道变化，各正性命，保合大和，乃利贞。首出庶物，万国咸宁。""大哉乾元，万物资始，乃统天"是对"元"的解释，意思是蓬勃盛大的乾元之气，是万物所赖以创始化生的动力资源，这种刚健有力、生生不息的动力资源是统贯于天道运行的整个过程之中的。"元亨利贞"为乾之四德，是天道的本质，核心就是一个"生"字。《系辞》说："天地之大德曰生，圣人之大宝曰位，何以守位曰仁。"生是一个动态的过程，可以区为分四个层次历然的阶段：元者，万物之始；亨者，万物之长；利者，万物之遂；贞者，万物之成。与四时相配，元为春生，亨为夏长，利为秋收，贞为冬藏。这个动态的过程发展到贞的阶段并未终结，而是贞下起元，冬去春来，开始又一轮的循环，因而生生不息，变化日新，永葆蓬勃的生机。

古人在长期的观察中，意识到日月盈昃，昼夜交替，寒来暑往，河流岳耸，莺飞草长。这缤纷绚丽、布满生气的宇宙万象有两个根本特点：任何物体都是极具生命力的，都是在运动中生息，"天行健，君子以自强不息"，物体的存在是缘于它内部顽强的生命力量。每一件成功的书法作品，它的一点一画都呈现着潜具生命力量之美。

与乾卦卦德对应的是坤卦卦德"厚德载物"。坤卦六二爻爻辞："直方大，不习，无不利。""直方大"，品德高尚，这是指道德修养方面。只要道德方面做到了平直，端方，正大，符合道德的规范，就算不习，也无往而不利。乾卦和坤卦的卦德对应起来看都有积累的意思，只是与坤卦的保守持重相比，乾卦更有积极进取之意。与坤卦"厚德载物"的沉着相比，乾卦"自强不息"更有挺立的意味。

（二）启功书法用笔、结体、章法之中的乾卦意象

前文已经对乾卦卦德做了简要的阐述。乾卦本名"健"卦，"君子以自强不息"是儒家学者们对乾卦的儒学诠释。劲健、遒健、刚健……各代书家都曾用这些形容词来描绘书风，当代书家也曾用这些形容词来形容启功先生的书法。其实这些形容词抽象而言其实就是《易》中乾卦之意象，是"健"在书法艺术中的注脚。这里就将从用笔、结体、章法这书法的三大要素的角度来看启功书法艺术中的哲学意象，这也正是启功其书、其人的更深内涵。

1．用笔中的乾卦意象：骨肉、劲力、节奏

启功先生的用笔是极具特色的，前文也详细论述过，这里就以具有代表性的骨肉、劲力、节奏三点来重新回顾和诠释。

首先看启功先生的用笔。用笔上，第一就是"骨肉"。"书必有神、气、骨、血、肉，五者阙一，不为成书也。"[①]米芾曾说："字要骨格，肉须裹筋，筋须藏肉，秀润生，布置稳，不俗。险不怪，老不枯，润不肥。"[②]黄庭坚亦言："肥字须要有骨，瘦字须要有肉。"[③]"书贵瘦硬方通神"[④]，姜夔谈用笔亦曰"与其太肥，不若瘦硬也"[⑤]。"瘦硬"是启功先生用笔的一个突出特点，这也是人们对他用笔的最多评价。启功先生对于这种细瘦把握得非常精妙，能够很好地控制笔锋，发挥出笔尖的力量，将细瘦的点画表现得劲力十足，如钢丝一般。而且启功书法之用笔在突出"硬瘦"的同时出神入化地运用中锋，实现了温润、圆浑立体的艺术效果。启功先生的字，可谓骨肉得宜，尤为难得的是在其中许多非常细的笔画中通过微妙的粗细变化得以完美体现（图3-1）。古人说："瘦而露骨，肥而露肉，不以为佳；瘦不露骨，肥不露肉，乃为尚

① （宋）苏轼：《论书》，见上海书画出版社、华东师范大学古籍整理研究室选编校点：《历代书法论文选》，313页，上海，上海书画出版社，1979。

② （宋）米芾：《海岳名言》，见上海书画出版社、华东师范大学古籍整理研究室选编校点：《历代书法论文选》，362页，上海，上海书画出版社，1979。

③ （宋）黄庭坚：《论书》，见上海书画出版社、华东师范大学古籍整理研究室选编校点：《历代书法论文选》，355页，上海，上海书画出版社，1979。

④ （唐）杜甫：《李潮八分小篆歌》。

⑤ （宋）姜夔：《续书谱》，见上海书画出版社、华东师范大学古籍整理研究室选编校点：《历代书法论文选》，386页，上海，上海书画出版社，1979。

3-1　自作诗（七）

也。"①而这样的"有骨有肉"完全符合历代书家的"瘦不露骨"、"虽瘦而实腴也"②的要求，做到了协调乃至完美。

第二当关注"劲力"。启功书法中一种尤为突出的美，就是它那如同"铁画银钩"、"钢筋铁骨"般的用笔。而且，这种用笔所体现的力度和刚健的程度如此突出，可以说能与书法史上的各名家比肩。启功先生说："用笔必须是立起来的，这与写字的功力有关，与捉笔的高低和用力的大小轻重都没有关系。"③还说："写字时力量是从上边来的。"④古今书法的品评，谈的最多的就是"力"。例如，董其昌说："盖用笔之难，难在遒劲"⑤，"作书须提得笔起，不可信笔。盖信笔则其波画皆无力"⑥。启功先生本人也对"力"十分重视，认为郑板桥"笔力凝重"（图3-2），认为柳公权"刚健婀娜"。启功早年

3-2-1　郑燮《东坡烟江叠嶂诗卷》（一）

①　（明）项穆：《书法雅言》，见上海书画出版社、华东师范大学古籍整理研究室选编校点：《历代书法论文选》，516页，上海，上海书画出版社，1979。
②　（明）项穆：《书法雅言》，见上海书画出版社、华东师范大学古籍整理研究室选编校点：《历代书法论文选》，516页，上海，上海书画出版社，1979。
③　张志和：《启功谈艺录》，151页，北京，中国社会科学出版社，2007。
④　张志和：《启功谈艺录》，154页，北京，中国社会科学出版社，2007。
⑤　（明）董其昌：《画禅室随笔》，见上海书画出版社、华东师范大学古籍整理研究室选编校点：《历代书法论文选》，541页，上海，上海书画出版社，1979。
⑥　（明）董其昌：《画禅室随笔》，见上海书画出版社、华东师范大学古籍整理研究室选编校点：《历代书法论文选》，542页，上海，上海书画出版社，1979。

图3-2-2　郑燮《东坡烟江叠嶂诗卷》（二）

学书也曾取法《张猛龙碑》（图3-3）、柳公权来增强骨力。这种骨力也和启功先生多用直笔和方笔密切相关。

　　第三，"节奏"。虽有强健的力度，还要保持稳健的节奏，这样才能收到

图3-3　《张猛龙碑》（局部）

"力透纸背"的效果。启功先生通过强调运笔轨迹的准确来达到这种沉着。他在《论书札记》中说："每笔起止，轨道准确，如走熟路。虽举步如飞，不忧蹉跌。……轨道准确，行笔时理直气壮。观者常觉其有力，此非真用膂力也。"① 这轨道准确其实也是启功先生规规矩矩写字的一个旁证。另外，除了稳健，还有简洁。简化起笔和收笔，减少笔画的粗细变化，线条匀细，从而更顺畅。转笔用折，减少弯曲，变得相对直方，从而更加爽利。既沉着有规有矩，又简洁明快，这就是启功

① 启功：《启功书法丛论》，234页，北京，文物出版社，2003。

先生的字所展现的光明磊落，大气持守。字，果如其人。

　　总的来说，启功书法用笔上的骨肉得宜而突出健骨，劲力遒健而显方直，节奏稳健而又简洁明快，这些与乾卦卦德秉承的"健"的内在品质都是完全一致的。

　　2．结体中的乾卦意象：平正、挺拔、顺畅

　　书法中的结体被认为是影响书家书风的最主要因素。启功先生也曾说："写帖主要抓结构……如果结构对了，点画的姿态即使全都删除，人家也还说像某家、似某帖。"[①]"启体"的独树一帜也在于它独特的结体。启功书法在结体方面最突出的特点就在于：修长平正、方直挺拔、顺畅之美。

　　"启体"表现出的首先是修长平正，无论楷书、行书还是草书都是如此。与一般行草书中的倾斜欹侧不同，启功先生的行草书大部分情况以平正为主，即便有左顾右盼的姿态，也是建立在平正基础之上，正中有奇、以正为主。用笔影响结体，启功书法结体中的方直主要是由于受到了其用笔中的"多方笔"、"多直笔"的影响，故而结体中也表现出了方直的特点。结体中的方，增强了整个字的间架感，同时更显骨力；结体中的直，又表现出刚健有力的一面。启功书法中并非全然的平正，也有多样的体势、左顾右盼的神情，但总体而言是平正的，而这种平正也的确有利于增强字形的整体感，同时也把顺畅的流动感带了出来。启功先生的书法从结体上来看，是平正、挺拔和顺畅的，"平正"中有"险绝"，"正"中有"奇"，但却是以平正为主，以"正"为主要面貌。

　　这种"正"与启功书法的用笔是相互协调一致的。下文也会谈到，这种"正"的结体与章法也是浑然一体的。而这股"正"气，骨力的凸显，刚健的内力，也正是乾卦卦德的直观体现。启功书法的结体，犹如乾卦爻辞中所描述的那条蛟龙，虽也有蜿蜒顾盼的生动，却是刚健勇猛守正有义一派尊严正气的象征。

　　3．章法中的乾卦意象：楷、行、草杂糅统一

　　启功书法在章法上最突出的特点就是行、草、楷三种书体的杂糅。楷、

[①] 启功：《启功丛稿·艺论卷》，263页，北京，中华书局，2004。

图3-4 （传）陆柬之《文赋》（局部）（二）

行、草同时出现在一幅作品之中，这种情况并非启功首创，古人的一些作品中也有类似的情形，比如传为唐陆柬之所写的《文赋》（图3-4），也是方直稠密的楷书和圆转简洁的行草书杂糅在一篇之中，但因为两者的巨大差异而整体不够协调自然，可以说并非成功的例子。楷、行、草三种书体在构型和点画形态上有着很大的差别，比如楷书字形以方直为主，而且有的笔画多显得很紧密，而草书则以圆转弯曲为多，字形构成也很简洁，行草书的体势多姿，大多会表现出左顾右盼的倾斜体态，特别是草书，更是以体势的多变作为其根本特色，而表现欹侧是最常采用的一种方式，所以杂糅在一起并不容易协调。不过古人也说："前人多能正书，而后草书。盖二法不可不兼。正则端雅庄重，结密得体，若大臣冠剑，俨立廊庙。草则腾蛟起凤，振迅笔力，颖脱豪举，终不失真。"[①]又说："楷法欲如快马入阵，草法欲左规右矩，此古人妙处也。"[②]所以另一方面，如果能够创造出适合的特定方式，协调书体之间的差别，不仅能够弥补杂糅的繁乱，还能够通过丰富的字形调节繁简对比增加变化，使整个章法更为活泼生动。

启功先生就找到了楷、行、草杂糅的合宜方式：以楷书为基础，行草书的结体步楷书法度，亦真亦行，亦真亦草。他将点画交代得非常清楚，从入笔

① （宋）赵构：《翰墨志》，见上海书画出版社、华东师范大学古籍整理研究室选编校点：《历代书法论文选》，367页，上海，上海书画出版社，1979。

② （宋）黄庭坚：《论书》，见上海书画出版社、华东师范大学古籍整理研究室选编校点：《历代书法论文选》，355页，上海，上海书画出版社，1979。

到行笔再到收笔，每一个点画的每一个环节，伴随着细腻的笔锋出入和游丝映带，都是清晰可查的，无论多么复杂的结构，无论行楷还是草书，一招一式皆有法度，丝毫不乱。无论是行书还是草书，都如同其楷书一样，在结体上仍以平正、方直为主，于是楷行草在用笔和结体上就具有了"共性"，并最终得以和谐统一。这的确是一个极大的创新，从整个书法史来看也是非常特别的，而创新的突破点就是在于"方直"。到此，我们对启功书法之中的"方直"有了一个具体的印象，"方直"不仅是启功先生书法用笔和结体中体现出的最大特点，同时也是章法创新的门路和途径。而方正、硬直的"方直"本身就集中体现了易卦中的乾坤意象，特别是乾卦意象的精神内涵。方直而挺拔有骨、刚健而自尊有力，这也正是启功先生本人的精神品质在其书中的浸透和展现。

（三）启功书法中的正、方、刚、放、直

前文一方面对乾德刚健做了阐述；另一方面也从书法三要素的角度回顾了启功书法特色中涉及的这方面的内容。"正"、"方"、"刚"、"放"、"直"等，是常常提到的一些形容的词汇，而与这些词汇对应，书法艺术中也同时有其他的一些相反的语汇，如"斜"、"圆"、"柔"、"收"、"曲"等，所以我们特地把这些概念拿出来研究，进一步理解启功书法艺术的特点，也是为"刚健"提供论据。这里主要分两个方面来说：第一，对传统书论中的对偶观念做一个梳理和现代理论架构——《易》有阴阳，实际上这也是对易卦乾德的一个补充和延续；第二，重点分析"正与斜"、"方与圆"、"刚与柔"、"放与收"、"直与曲"这些对偶概念在启功书法艺术之中的作用和体现方式。启功书法的相对完备就在于这些对偶概念上有偏却无废，对偶概念之间既相互支持，又有重点的体现。

1. 书法艺术中的一些对偶概念

蔡邕《九势》云："夫书肇于自然，自然既立，阴阳生焉，阴阳既生，形势出矣。"[1] 书法似乎可以视为另一种形式的太极图。中国的水墨画计黑当

[1] （东汉）蔡邕：《九势》，见上海书画出版社、华东师范大学古籍整理研究室选编校点：《历代书法论文选》，6页，上海，上海书画出版社，1979。

白，中国的书法计白当黑，黑白互补互动，相互依存，就如阴阳二气，生生不息，变化无穷。书法的黑与白、线条、结构与章法等形式的自由运用中，处处都有对偶的范畴，处处都显示它们的相辅相成、互相生发：提与按、迟与速、行与驻、轻与重、动与静、方与圆、藏与露、俯与仰、正与欹、疏与密、开与合、擒与纵、虚与实、浓与淡、枯与润等，皆可看作宇宙万象阴阳调和的抽象再现。

姜夔的《续书谱》中就将这些书法中的对偶概念集合起来做了切合的描述，如"用笔不欲太肥，肥则形浊；又不欲太瘦，瘦则形枯；不欲多露锋芒，露则意不持重；不欲深藏圭角，藏则体不精神；不欲上大下小，不欲左高右低，不欲前多后少。"[1]这是谈用笔肥瘦、藏露。"笔正则锋藏，笔偃则锋出，一起一倒，一晦一明，而神奇出焉。"[2]这也是谈用笔。"缓以效古，急以出奇；有锋以耀其精神，无锋以含其气味，横斜曲直，钩环盘纡，皆以势为主。"[3]这是谈草书之势。"凡作楷，墨欲乾，然不可太燥。行草则燥润相杂，以润取妍，以燥取险。墨浓则笔滞，燥则笔枯，亦不可不知也。笔欲锋长劲而圆；长则含墨，可以取运动；劲则刚而有力，圆则妍美。"[4]这说的是用墨。"方圆者，真草之体用。真贵方，草贵圆。方者参之以圆，圆者参之以方，斯为妙矣。然而方圆、曲直，不可显露，直须涵泳一出于自然。"[5]这说的是方圆、曲直。"向背者，如人之顾盼、指画、相揖、相背。发于左者应于右，起于上者伏于下。大要点画之间，施设各有情理，求之古人，右军盖为独步。"[6]这说的是向背。"书以疏欲风神，密欲老气。如'佳'之四横，

① （南宋）姜夔：《续书谱》，见上海书画出版社、华东师范大学古籍整理研究室选编校点：《历代书法论文选》，386页，上海，上海书画出版社，1979。

② （南宋）姜夔：《续书谱》，见上海书画出版社、华东师范大学古籍整理研究室选编校点：《历代书法论文选》，388页，上海，上海书画出版社，1979。

③ （南宋）姜夔：《续书谱》，见上海书画出版社、华东师范大学古籍整理研究室选编校点：《历代书法论文选》，387页，上海，上海书画出版社，1979。

④ （南宋）姜夔：《续书谱》，见上海书画出版社、华东师范大学古籍整理研究室选编校点：《历代书法论文选》，389页，上海，上海书画出版社，1979。

⑤ （南宋）姜夔：《续书谱》，见上海书画出版社、华东师范大学古籍整理研究室选编校点：《历代书法论文选》，391页，上海，上海书画出版社，1979。

⑥ （南宋）姜夔：《续书谱》，见上海书画出版社、华东师范大学古籍整理研究室选编校点：《历代书法论文选》，391页，上海，上海书画出版社，1979。

'川'之三直，'鱼'之四点，'画'之九画，必须下笔劲净，疏密停匀为佳。当疏不疏，反成寒乞，当密不密，必至雕疏。"①这说的是疏密。"迟以取妍，速以取劲。先必能速，然后为迟。若素不能速而专事迟，则无神气；若专务速，又多失势。"②这说的是迟速。

还有"正"与"欹"，正而能欹，似欹反正，务能有正有欹。唐太宗盛赞右军书法，在他看来，王羲之是做到了"如斜反直"③。董其昌《画禅室随笔》也特别欣赏王羲之的这一体势，他指出："转左侧右，乃右军字势，所谓迹似奇而反正者"；"字须奇宕潇洒，时出新致，以奇为正，不主故常"④。这说的都是正欹、平侧。《易经》中也言"无平不陂"⑤，没有一个平的东西是不带偏侧欹斜的。同时也有说，用正锋可取劲，侧锋可取妍，故务必有正有侧。刘熙载《艺概》写道："书宜平正，不宜欹侧。古人或偏以欹侧胜者，暗中必有拨转机关者也。"⑥正侧、正欹都是对偶而对立又相承的。运笔的"提"与"按"："用笔重处正须飞提，用笔轻处正须实按。"⑦务求有提有按。行笔的"急"与"缓"："最不可忙，忙则失势；次不可缓，缓则骨痴。"⑧"柔"与"刚"："柔和则绰约呈姿，刚节则鉴绝执操。"⑨"老"与"少"："所谓老者，结构精密，体裁高古，岩岫耸峰，旌旗列阵是也。所谓少者，气体充和，标格雅秀，百般滋味，千种风流是也。老而不少虽古拙峻伟，而鲜丰茂秀

① （南宋）姜夔：《续书谱》，见上海书画出版社、华东师范大学古籍整理研究室选编校点：《历代书法论文选》，392页，上海，上海书画出版社，1979。
② （南宋）姜夔：《续书谱》，见上海书画出版社、华东师范大学古籍整理研究室选编校点：《历代书法论文选》，393页，上海，上海书画出版社，1979。
③ （唐）李世民：《王羲之传论》，见上海书画出版社、华东师范大学古籍整理研究室选编校点：《历代书法论文选》，122页，上海，上海书画出版社，1979。
④ （明）董其昌：《画禅室随笔》，见上海书画出版社、华东师范大学古籍整理研究室选编校点：《历代书法论文选》，541页，上海，上海书画出版社，1979。
⑤ 《易》泰卦的九三爻辞："九三，无平不陂，无往不复。"孔颖达疏："是初始平者，必将有险陂也；初始往者，必将有反复也。无有平而不陂，无有往而不复者。"
⑥ （清）刘熙载：《艺概》，见上海书画出版社、华东师范大学古籍整理研究室选编校点：《历代书法论文选》，711页，上海，上海书画出版社，1979。
⑦ （清）刘熙载：《艺概》，见上海书画出版社、华东师范大学古籍整理研究室选编校点：《历代书法论文选》，710页，上海，上海书画出版社，1979。
⑧ （传）（唐）欧阳询：《传授诀》，见上海书画出版社、华东师范大学古籍整理研究室选编校点：《历代书法论文选》，105页，上海，上海书画出版社，1979。
⑨ （唐）张怀瓘：《评书药石论》，见上海书画出版社、华东师范大学古籍整理研究室选编校点：《历代书法论文选》，231页，上海，上海书画出版社，1979。

丽之容。少而不老，虽婉畅纤妍，而乏沉重典实之意。……老乃书之筋力，少则书之姿颜。"①再有，用笔起收的"藏"与"露"，结体取势的"开"与"合"，整体形态的"工"与"拙"以及我们常说的"动"与"静"、"意"与"法"等。

肥瘦、露藏、正偃、藏出、起倒、缓急、燥润、方圆、曲直、向背、疏密、迟速、正欹、提按、浓淡、干湿、老少、开合、工拙、动静、意法……《易》有阴阳，乾卦卦德"天行健"，是生命力的抒写，同时乾坤成道，这些对偶概念之间相反相承，互补互动，而生出无穷之变化。书法艺术的丰富之生命美感就在这些变化互动的对偶概念中孕育出来。

2. 正与斜、方与圆、刚与柔、放与收、直与曲

启功书法中最突出的是正与斜、方与圆、刚与柔、放与收、直与曲这五对对偶概念。所谓"正与斜"，主要是指结体取势。"方与圆"可以参考转弯、转折处。"刚与柔"，既可从骨肉来看，也可从劲力方面来看。"放与收"，在每个字的结构中，也在整幅作品字与字之间变化和呼应中。"直与曲"，则主要是结体造型和笔画方面的选择。

尽管如前所言，这些对偶概念其实是互为有无，不可或缺的，却也并非没有偏颇。没有个性的艺术家或者没有特点的艺术作品也是没有价值的，所以有时候有偏见才有见解。前文也说到，启功书法的用笔中虽是骨肉兼得，却还是突出骨力。启功先生书法中最突出的这五对对偶概念其实也是有所偏重的，有偏而不废，具体来说，就是偏正而不废斜，偏方而不废圆，偏刚而不废柔，偏放而不废收，偏直而不废曲。

如以图3-5为例，其中整体的体势是平稳端正的，但在平正之中又不乏欹侧，如就第三行、第四行来看，其中的"笑"、"皆"、"非"、"残"、"塔"、"危"、"影"、"斜"都表现出明显的左顾右盼之姿，具有正中之斜，又以正为主导的特征。而在方圆方面，则以方为多，比如第一行，其中的"后"、"钟"、"声"三字，转折处都表现出明显的方折，整个字看来，方要明显多于圆。而这三个字在其他书家的笔下，往往并没有那么多的方。再看

① （明）项穆：《书法雅言》，见上海书画出版社、华东师范大学古籍整理研究室选编校点：《历代书法论文选》，528页，上海，上海书画出版社，1979。

图3-5　自作诗（八）

刚柔，图中许多字的笔画有如铁画银钩一般刚健有力，如第三行中的"笑"字。但其中又不乏波动和圆转，表现出柔和的弹性，故而刚中带柔。在收放上，许多字的结构都是尽力地去"放纵"，比如第二行的"开"和"花"，包括上部横向的放纵和下部纵向的放纵，与此同时，中部紧收，形成对比，更凸显放纵。另外在章法上，大部分的字都表现出"放纵"的姿态，比如作品上部的"开"、"啼"、"笑"，而旁边的"中"、"日"则将体势紧收，从而显得放中有收。最后看直曲。这幅字为行草书，可是在用笔上仍以直为主，以曲为辅，比如第二行的"花"字，就充分地表现出直笔的特点。但这些直笔不是绝对的平直，都带有一些弯曲的弧度，从而饱含韧性又凸显间架骨力。同时，整幅字中又有一些曲笔，比如第三行的"啼"、"处"，从而显得直中有曲，于刚健中不乏柔和。

上文也已经提到，启功书法的用笔、结构、章法中突出"正"、"方"、"刚"、"放"、"直"这些范畴或者说特点，而凸显其挺拔的骨和沉着的力，而这在哲学内涵上来说，恰与《易》的乾卦卦德"天行健，君子以自强不息"契合。正是这样的偏而不废，让启功书法既具有刚柔并济的完善，又有刚健之气象的个性凸显。

二

儒释道圆融并包

　　启功书法艺术气象宏大，其书融合了儒、道、佛各家文化底蕴，更沉积、酝酿、挥发出儒、道、佛各家的艺术气息。若把启功书法看成一剂幽香，儒家为其主调，道家的清雅自然则为其前香，佛教的超脱圆满为其底香。中国传统文化在启功先生本人的心性修养及书法之中都有体现。

　　前文已经通过哲学方面的简释和对书法中对偶概念的比较，论述了启功先生书法艺术中所包含的《易》之乾德"刚健"之象。这里从启功书法的艺术风格出发，挥发延展到启功书法的内在传统和外在气象。而简单来说，启功书法的内在传统就是中国文化的内在传统，即儒、释、道三家各自发展而又相互交融影响的文化传统。与此同时，这种内在传统也是中国文化的外在气象，即儒、释、道三花争妍而又繁盛一春的文化传统。所以，启功先生书法艺术的气象，其实是儒、释、道三家圆融并包的大气象。

　　这里主要分为三部分。第一部分从美学角度总结启功书法的艺术风格，概括启功书法艺术美的层次，而实际上这些艺术美的层次中就已经包含了中国传统艺术所受到的儒、释、道各家文化的影响。第二部分和第三部分则通过启功先生的一些言行以及书法作品，特别是晚年书法作品的内容，来分析和展现启功先生作为书者及其书法的精神世界。其中第二部分主要展现启功书法中的道、佛之气象；第三部分则以"中正平和"的儒家气象来概括和总结启功书法的核心精神，同时完成启功书法赏析中的儒、释、道三者气象之圆融。

（一）启功书法艺术之风格

对于启功先生的书法艺术风格，学界多有研究，归纳起来主要有如下六点：灵动奔放、放纵洒脱、清净淡雅、和畅自然、端庄平正、挺拔刚健。这些风格的形成是与启体三要素（用笔、结体、章法）中的各个内容密切相关的。

灵动奔放是由用笔的"节奏强烈"、"爽利"、"连贯"、"活泼"所表现出来的。此外，各种变化，包括用笔的"造型多变"；"粗细变化"；"枯湿变化"；"中侧锋变化"；"点线变化"及结字的"参差错落"、"正中有奇，摇曳多姿"；"同画变态"和章法的"粗细轻重变化"；"大小收放变化"；"正斜敧侧变化"；"参差错落"；"同字变态"等，也使得"启体"避免了呆板，表现出灵动的一面。

放纵洒脱主要是由结字的"强烈收放"、"三紧三松"表现出来的，同时还包括用笔的"细瘦"以及章法的"大小收放变化"。

清净淡雅主要体现于用笔的"清净"、"温润"、"简约"。而和畅自然强调和谐、顺畅，体现在结字的"平行、一致、渐变、齐平的顺畅"，"相聚"以及章法的"行气竖直顺畅"和"楷行草杂糅"上。

端庄平正主要体现在结字的"修长平正"和章法的"行气竖直顺畅"上。而刚健挺拔主要是由用笔的"中锋"、"圆浑立体"、"劲健"、"沉稳"、"有骨有肉"、"多直笔"、"多方笔"以及结体的"方直挺拔"表现出来的。

当然，以上这些风格以及所对应的内容都不是绝对化的因果关系，这里只是分解来谈的。"启体"的风格是一个统一体，同样，这里面的各个要素、各个方面也都是统一的，它们相互依存相互融合，共同构建出启体的艺术美和艺术气象。

从这六点看来，启功先生的书法似乎气象万千不明其宗。然而，结合文化传统而论，实际上这六点就包含在中国传统文化儒、释、道三家气象之中。例如，中正平和正是儒家气象的典范，而这其中有挺拔刚健、独树一帜。清净淡雅、和畅自然有明显的老子哲学的意味，而灵动奔放、放纵洒脱则当属庄子一派。这种多样纷杂的风格又同时被糅合成协调的一体。下面就从启功书法的艺术风格延展到更为广阔的启功书法之艺术气象。

（二）启功书法中的道、佛之气象

很多人说启功是一位儒者，儒家的中正平和、刚毅坚韧见之于他的为人也见之于他的书法中。这固然不错，却也不可忽略，启功先生一生浸染于中国传统文化，他的书法风貌完整地体现了中国传统文化的各基本形态，儒、道、佛相互渗透滋养。

1. 道家清静无为之美

道家以老庄为代表，主张返璞归真、贴近自然、清静无为，与儒家的积极入世态度不同，是一种出世超越的人生态度。如果说儒家的教化在于挺立自我于天地之间，那么道家的觉悟就在于消解自我在自然之中，那是一种"忘我"和"无己"的态度。之所以说启功先生的书法中有道家清静无为之美，就在于他的作品中常写"静"，他的为人处世也无时无刻不在体现他的淡泊和无欲。

"能将忙事成闲事，不薄今人爱古人"是启功先生20世纪80年代的作品。"不薄今人爱古人"出于唐代大诗人杜甫的《戏为六绝句》[①]，若能将忙事当成闲事来办，那是何等的修为：除了要有驾轻就熟的本领之外，还要有轻松自然的心态。启功先生的联句："气傲皆因经历少，心平只为折磨多。"[②]启功先生的所谓要力戒"气傲"，做到"心平"，这正是清静无为之义。

启功先生曾多次题写"非淡泊无以明志，非宁静无以致远"，并按："诸葛孔明语，书之座右，起居读之，庶几寡过。""非淡泊"句出自诸葛亮《诫子书》："夫君子之行，静以修身，俭以养德。非淡泊无以明志，非宁静无以致远。夫学须静也，才须学也，非学无以广才，非志无以成学。……"这既是诸葛亮对自己一生经历的总结，更是对儿子的要求。简言之就是，不追求名利才能使志趣高洁，心情平稳沉着，专心致志，才可有所作为。《文子》中有言，"老子（文子）曰：君子之道，静以修身，俭以养生。……老子（文子）曰：非淡漠无以明德，非宁静无以致远，非宽大无以并覆，非正平无以制断。"类似语句又见《淮南子》："君人之道，处静以修身，俭约以率下……是故非澹薄无以明德，非宁静无以致远，非宽大无以兼覆，非慈厚无以怀众，

① 《戏为六绝句》其五："不薄今人爱古人，清词丽句必为邻。"
② 启功：《启功联语墨迹》，127页，北京，北京师范大学出版社，2007。

非平正无以制断。"孔明无疑受到了黄老思想的影响，"静以修身，俭以养德；非澹泊无以明志，非宁静无以致远"思想的渊源当在于此。实际上，《老子》与《诫子书》本就有颇多相合之处。《老子》中多次提到"静"，如"守静笃"，"归根曰静"，"清静为天下正"，"我好静而民自正"，等等。《老子》说："恬淡为上，胜而不美。"恬淡无为，不追求名利，生活简单朴素，不为物欲所累，才能显示出自己的志趣；不追求热闹，心境安宁清静，才能达到远大目标。淡泊宁静是中国传统文化中修身养性的崇高境界，只有淡泊世事之后，才会洞明凡尘；只有清心寡欲之时，才能够高瞻远瞩，这也就是无为无不为的道理。启功先生这么说，也这么做。他一生淡泊名利，不论是在风雨如晦的"文化大革命"时期，还是在顺风顺水的改革开放新时代，他都保存着那颗平静的真心。

"静观"毫无疑问是道家的思想。老子说："万物齐作，吾以静观其复。"又说："归根曰静，静曰复命"，要"致虚极，守静笃"；《管子·心术上》有"天之道虚，地之道静"，可谓是阐述老子贵无虚静思想的点睛之笔。庄子甚至点明虚静为天地万物之本："夫虚静恬淡寂寞无为者，天地之本……夫虚静恬然寂寞无为者，万物之本也。""夫恬淡寂寞虚无无为，此天地之本而道德之质也。""静观"其实也是一种虚静功夫。宋人程颢有诗云："万物静观皆自得"（《秋日偶成》）。苏东坡亦有诗云："静故了群动，空故纳万境"（《送参寥师》），另外如"处静而观动，则万物之情毕陈于前"（《朝辞赴定州论事状》），"居默处，而观万物之变，尽其自然之理"（《上曾丞相书》）。正是在无欲无求无所作为的"静观"中，才能开启被遮蔽已久的生命本真状态，观照到彻底解放自由的审美世界。所以宗白华先生说："艺术心灵的诞生，在人生忘我的一刹那，即美学上所谓'静照'。静照的起点在于空诸一切，心无挂碍，和事务暂时绝缘。这时一点觉心，静观万象，万象如在镜中，光明莹洁，而各得其所，呈现着它们各自的充实的、内在的、自由的生命，所谓'万物静观皆自得'。在自得的、自由的各个生命在静默里吐露光辉。"[1]实际上，这正是道家清静无为的氛围营造的艺术气象。当然，从另一

[1] 宗白华：《论文艺的空灵与充实》，参见《宗白华全集》，2卷，345页，合肥，安徽教育出版社，1994。

个角度来说，也与禅宗背景有相类之处，所谓"自性心地，以智慧观照，内外明彻，识自本心，归得解脱"，其实就是除蔽和澄明的功夫。启功先生多次题写"静观"，展现了他的书法作品中清静无为的气象。

2. 佛家超脱圆满之美

除了道家的清静无为、自然平静，佛家文化的影响也是一个辅助的视角，启功先生其人其书中处处体现了佛家超脱圆满的气象。启功先生自小与佛结缘。三岁时，祖父毓隆让他拜雍和宫一位老喇嘛为师，成了一个记名的小喇嘛，接受过班禅的灌顶，取名"察格多尔扎布"（金刚佛母保佑的意思）。儿时的耳濡目染让启功先生对佛教有一份特殊的情感，几乎每年春节，启功先生都去雍和宫参加佛事活动，到了晚年还能背诵许多经文。[①]

1993年，中日邦交正常化二十周年，鉴真大师的瑞像回访中土之后，日本天台宗八王寺（又称竹寺）的住持大野亮雄和大野宜白和尚又亲自从中国的四川请到了牛头明王瑞像，于1993年10月在八王寺举行盛大的开光法会。启功应邀赴日本出席开光大典，并为瑞像题了一首回向偈。他在开光大典上说："我以灌顶菩萨戒弟子的身份，专程从北京来出席开光典礼，随喜参拜……我谨以至诚回向佛慈，愿以此功德，庄严佛净土，上报四重恩，下济三途苦。若有见闻者，悉发菩提心，尽此一报身，同生极乐国。"[②]

其实启功先生在1993年、1998年也曾多次题写"菩提"二字。"菩提"一词是梵文的音译。传说，迦毗罗卫王国（今尼泊尔境内）王子乔达摩·悉达多为摆脱生老病死轮回之苦，解救受苦受难的众生，毅然放弃继承王位和舒适的王族生活，出家修行，寻求人生的真谛。经过多年的修炼，在菩提树下大彻大悟，终成佛陀。所以佛教视菩提树为圣树。"菩提"的意思就是觉悟、智慧，是大彻大悟，明心见性，证得了最后的光明的自性。启功先生写"菩提"，修"菩提心"，亦有超然解脱的意愿。他更曾为许多索书人恭临过四句偈："一切有为法，皆梦幻泡影；如雾亦如电，应作如是观。"正是这样超脱的意愿以及修为，让启功先生的书法作品具有一种脱俗的气质。应该说，这与启功先生佛家文化传统方面的修养不无关系。

① 侯刚：《中国文博名家画传·启功》，5页，北京，文物出版社，2003。
② 侯刚：《中国文博名家画传·启功》，164～165页，北京，文物出版社，2003。

另外，"立身苦被浮名累，涉世无如本色难"是启功先生极喜欢的一副联，他手书挂在自己屋里，视为座右铭（图3-6）。短短十四个字，道尽了对人生的洞彻和坚守。鲍文清所著《启功杂忆》开篇，此联即独占一页。此联既为题笺，意存深远，秉烛洞微，精义微妙，真可悉者，有大智慧。人生有两难：一曰拒浮名；一曰保本色。拒浮名，要知足，要舍得。保本色，古人教导过我们"外圆内方"，也就是说，为人处世，"内"要秉持自己的风格、个性、理想、原则；"外"要适应周围大环境。拒浮名、保本色，唯其难，才是真修炼。启功先生《自撰墓志铭》曰："中学生，副教授，博不精，专不透。名虽扬，实不够。高不成，低不就。面微圆，皮欠厚，妻已逝，并无后，丧犹新，病照旧。六十六，非不寿，八宝山，渐相凑。计平生，谥曰陋。身与名，一齐臭。"只此数语，可见其超然之真本色矣！

佛家思想除了超脱一路，更有大化圆满的意义。雍和宫有牌楼匾"十地圆通"，而与雍和宫渊源颇深的启功先生也曾在晚年手书"十地圆通"（图3-7）。"十地"指的是大乘菩萨修行的十个阶位：欢喜地、离垢地、发光地、焰胜地、难胜地、现前地、远行地、不动地、善慧地以及法云地。至法云地，成就"大法智"，具足无边功德，法身如虚空，智慧如大云。"圆通"，谓通事达理。圆通在佛家语中意思是"圆者无缺，通者无碍"，《楞严经》卷二十二："阿难及诸大众蒙佛开示，慧觉圆通，得无疑惑。"《三藏法数》四十六曰："性体周遍曰圆，妙用无碍曰通。乃一切众生本有之心源。诸佛菩萨所证之圣境也。"按佛经讲，二十五位菩萨皆具圆通，共有六尘、六根、六识、七大等圆通。圆通，谓通满一切，融通无碍，即指圣者妙智所证的实相之理，由智慧所悟的真如，其存在的本质圆满周遍，其作用自在，且周行于一切。"十地圆通"亦有借佛教之语言，祈求国泰民安之意义。

与"十地圆通"类似的还有"笃祜"这件作品。启功先生晚年题写"笃祜"二字，笔力苍劲，意思却不甚明了。李鸿章故居也有李手书的"常珍笃祜"的匾额，意味深长，"笃祜"二字其意可为参考。"祜"字之意，是福，《诗·小雅·信南山》："献之皇祖，曾孙寿考，受天之祜。"说明这是寿福。"笃"，则是厚道、真诚、纯一品行之意，《论语·泰伯》云："君子笃于亲，则民兴于仁。"这里的"笃祜"可以理解为厚福、大福、天赐之福、祖荫祖德之类。而启功先生在晚年题写"笃祜"，亦当有惜福、祈福，求圆满

图3-6　行书七言联

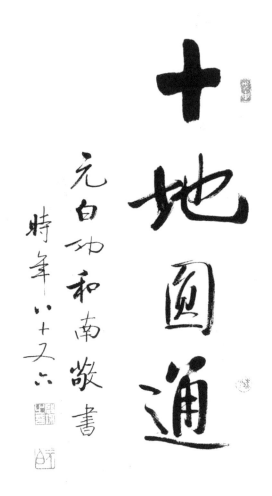

图3-7 十地圆通

而达圆满之意。这个圆满，不仅是书法的圆满，更多的可能是人格、人生的圆满。这个大福不是钱财、功名，而是超越钱财、功名的人生大智慧。启功先生这么发愿，也这么去做。陈荣琚教授就曾回忆说启功先生"处事圆满，周到"，"帮助别人嘴上不说，用实际行动帮助你"。[①]"笃祜"此愿，正是启功先生具有佛家超脱圆满之美的一个注脚，若论作品而言，则真是达到了佛家超脱圆满的大气象。

3. 禅宗空灵生动之美

佛教自印度西来在中国的扎根和发展几经波折，在与本土文化结合后，特别是兼采庄老后，最终形成了中国式的佛教——中国禅宗。禅宗以自我为中心，随缘任远，与道家之自然淡泊、清静无为的人生哲学相印证。苏轼、黄庭坚在身心调养上都兼取佛老，宋人书法中求"不尽之意"，力求"言有尽而意无穷"，与禅学也有关系。个体创作性，表现自我精神的流露，这种追求艺术家个性解放的艺术思潮，也恰恰出现在禅宗大盛的宋朝。禅宗在中国文人中的影响力不能小觑。禅宗的空灵生动之美，是启功先生欣赏的，是书法美的气象之一，也是启功先生在他的书法生命中不断呈现的。

启功先生曾说："苏东坡的笔墨之妙，世上也是很少能找出第二个，没有人能比得过的。'天花坠处何人会'，他写出字来，好比在维摩诘一个方丈大小的屋里，有天女来这散花，这是一个佛经故事。苏东坡写的字，在诗卷里真的就像天花乱坠一样。这个道理谁能领会，这是禅宗的话，'会'就是你理解吗？"[②]传说南朝梁的开国皇帝梁武帝萧衍笃信佛教，曾请云光法师宣讲佛法，在讲《涅槃经》时，梁武帝从早到晚认真听讲，没有丝毫倦意。云光法师说得绘声绘色，竟感动了上天，香花从空中纷纷落下。梁武帝从此更加信佛，后来干脆出家。这个故事出自《大乘本生心地观经·序品》："六欲诸天来供养，天华（花）乱坠遍虚空。"后来宋真宗时，有一个法眼宗的道原和尚编了一本《景德传灯录》，书中记载了禅宗师徒"聚徒一千二千，说法如云如雨，讲得天华（花）乱坠，只成个邪说争竞是非。"道原和尚主张对佛意要真正领

① 来自笔者对陈荣琚教授的采访。
② 启功：《论书绝句》，见《启功全集》，2卷，264页，北京，北京师范大学出版社，2009。

会，反对讲得天花乱坠。不过"天花乱坠"的原来意象仍旧是异常美好的，启功先生用天花坠落的美好感觉来形容书法艺术的美妙，若无通感、统觉、心的知觉，是流淌不出的。

禅宗气象之美，第一在于空灵。与张大千齐名的著名画家溥心畬是启功同宗远支的前辈，启功先生二十岁左右时得见溥心畬，并开始向他求教。溥心畬偏好读诗写诗，并指导启功读王（维）、孟（浩然）、韦（应物）、柳（宗元）四家合集，却总不谈如何作画，常说，诗作好了画自然会好，或说"要空灵"。启功开始觉得这是前言不搭后语，后来在比较了自己和先生的临本之后，才发现"先生节临的几段，远远不及我勾摹的那么准确，但先生的临本古雅超脱，可以大胆地肯定说竟比原件提高若干度。再看我的临本，'寻枝数叶'，确实无误，甚至如果把它与原卷叠起来映光看去，敢于保证一丝不差，但总的艺术效果呢？不过是'死猫瞪眼'而已"①。启功先生在回忆这段经历的时候写道："先生的笔墨确实不折不扣的空灵！"②这个"空灵"的意思启功先生终于有所体会。书法"计白当黑"的讲究正是强调给人留下更多、更大的想象空间和回味的余地，如苏东坡所云："予尝论书，以谓钟、王之迹，萧散简远，妙在笔画之外。"③余音绕梁，此等韵味和意境，正是中国书法的无限意味所在。而这种境界的得来并非依靠描摹，乃是观感齐发，触类旁通，悟出来的。所以，"无法说出，也无从说起"，得意忘象、得意忘言的禅意就在其中。

禅宗气象之美，还在于生动。启功先生说："仆于法书，临习赏玩，尤好墨迹。或问其故，应之曰，君不见青蛙乎。人捉蚊虻置其前，不顾也。飞者掠过，一吸而入口。此无他，以其活耳。"④由"活"而具生命，表现生动。先生还说："我认为写出的好字，是一个个富有弹力、血脉灵活、寓变化于规范中的图案，一行一篇又是成倍数、方数增加的复杂图案。"⑤除了规范，还要有生动的变化。中国书法有一个基本特点，那就是充满流动的韵味，欣赏中国

① 启功：《启功丛稿·题跋卷》，74页，北京，中华书局，1999。
② 启功：《启功丛稿·题跋卷》，73页，北京，中华书局，1999。
③ （宋）苏轼：《书黄子思诗集后》。
④ 启功：《启功书法丛论》，235页，北京，文物出版社，2003。
⑤ 启功：《启功丛稿·论文卷》，229页，北京，中华书局，1999。

书法就是要在线条的游走之中寻找生命的律动，在黑白空间中构造一种灵动的韵味。宗白华先生说："中国的书法本是一种类似音乐或舞蹈的节奏艺术。中国字若写得好，用笔得法，就成为一个有生命有空间立体味的艺术品……这一幅字就是生命之流，一回舞蹈，一曲音乐。书画都通于舞。"[①]所以，流动美是各代书家不变的一个艺术追求，生命情怀就要在气韵生动之中得到表达。真正的艺术作品，不是拍照片扫描，是要有人的精神学养境界在其中的有血肉生气的活物。启功先生的书法不仅以此为艺术追求，更无可置疑地表现出了这种骨筋肉血。

（三）启功书法中的儒家气象

上文已经从道、佛的视角对启功先生其人、其书做了宏观的回顾，包括对其书法作品艺术成就的抽象认识。启功先生的书法是真正的书法艺术，所以它不仅仅是书法艺术本身，更是一个人乃至一个或者几个时代精神的凝聚。很多人都说启功先生的书法充满了"书卷气"，具有儒家的风范，一点不错。梅墨生评论先生的书法是"气象正大"；"儒而雅、中而正、端而和"；"一派文气，为书家正轨……'正'位，则无人能夺"[②]。甘中流评价先生的书法品格是"儒雅的典范"。刘锁祥总结启功先生书风是"正入正出，至大且刚"[③]。本书以刚健为启功先生书法艺术之气象的凝结，故而此处暂且不论此点，先说中正平和的"正大"之美。而这里论及启功书法中的儒家气象，正是以中正平和为核心主线，论启功先生其人、其书。

1. 儒家中正平和之美

建立在"礼治"基础之上的儒家以"中正平和"为美，而这也是中国书法艺术追求的审美理想之一。书法，特别是启功先生的书法，从某种角度来说，也是儒家礼乐思想的艺术表现形式。《礼记·乐记》曰："乐者，天地之

① 宗白华：《美学散步》，138～139页，上海，上海人民出版社，1981。

② 梅墨生：《启功——一位书法艺术的象征性人物》，见秦永龙主编：《第二届启功书法学研讨会论文集》，50页，北京，北京师范大学出版社，2006。

③ 刘锁祥：《正入正出　至大且刚——启功先生清雅、刚健书风形成探源》，见秦永龙主编：《第二届启功书法学研讨会论文集》，241页，北京，北京师范大学出版社，2006。

和也；礼者，天地之序也。"书法里的一点一画、一字一行无不讲求"轨道准确"，位置的恰当与有序，刚柔相济，骨肉停匀；行气则有旋律美，有节奏感。如果位置不当，秩序紊乱，或者彼此冲突，那么就不成其为真正的书法作品，可说是"礼崩乐坏"。

以"中和"为美的思想，所谓"礼之用，和为贵"①，"中正无邪，礼之质也"②。孔子强调"中正"，注重"和"，都是为了防止矛盾的过激化，强调有规有矩的礼教。这种敦厚的气质、中和的气度，充分体现了儒家中正平和之美。

启功晚年，尽管因为眼疾，书法艺术已经处于衰退的阶段，但字老心不老，有些作品以前写过的，但此时写来，当正是先生表情达意之心曲，或者也有人生体悟、总结的意味。字如其人，文即其人，当我们得其意而忘其象，重温先生这一阶段的书法作品时，就会发现，这些字不仅是先生对人生的体悟和理想的表达，也是先生入化境之艺术气象的挥发。这些书法作品不仅展现了一个完备的中国文化的精神内核，而且展现了一个拥有深厚传统底蕴的中国文人的形象。启功先生晚年的字和人更是圆融并包，把儒、道、佛的气象都融入了自己的精神境界和艺术天地，而其中最突出的就是对儒家中正平和之气象的反复书写、体会以及践行。

第一，《智永千字文》。历代书法大师写《千字文》者甚众，著名的有怀素、宋徽宗、赵孟頫、文征明等，但却是智永开了先河。王羲之的七世孙，隋代高僧智永和尚，继承家风在云门寺练书30年，书写真草《千字文》800余本，分送浙东诸寺。其一生用笔无数，废笔盈积成筐，堆叠成丘，特撰写铭文，随同埋入土中，名为"退笔冢"。启功先生对《智永千字文》非常重视，不仅因为它是墨迹，而且因为它巨大的艺术价值和精神内涵。启功先生说："后来我又杂临历代各种名家的墨迹碑帖，其中以学习智永的《千字文》最为用力，不知临摹过多少遍，每遍都有新的体会和进步。"③"论其甘苦，惟骨肉不偏为难。"④目

① 《论语·学而》。
② 《礼记·乐记》。
③ 启功口述，赵仁珪、章景怀整理：《启功口述历史》，173页，北京，北京师范大学出版社，2004。
④ 启功：《论书绝句》，见《启功全集》，2卷，188页，北京，北京师范大学出版社，2009。

前见到的启功先生所临的四个版本的《千字文》分别是1970年、1972年、1977
年、1997年的作品。《千字文》中，有两段话启功先生尤其喜欢，也曾多次书
写成独立的作品：一是"景行维贤，克念作圣，德建名立，形端表正"；二是
"仁慈隐恻，造次弗离，节义廉退，颠沛匪亏，性静情逸，心动神疲，守真志
满，逐物意移，坚持雅操，好爵自縻"。前一句要点在于仪表和德行的修养，
要仿效圣贤，端正庄严。后一句也谈修养，内容更加丰富，"仁慈隐恻，造次
弗离"说的是无论在多么危急的时候也不能忘了要有仁德、慈爱和恻隐之心；
"节义廉退，颠沛匪亏"说的是即使是在颠沛流离之时也不能缺了气节、正
义、廉洁、谦让的美德；"性静情逸，心动神疲"说的是心若平静就有安逸自
然的情绪，而心若躁动就会精神疲惫；"守真志满，逐物意移"说的是保守纯
真就会感到满足，追求物质就会改变天性；"坚持雅操，好爵自縻"说的是坚
守保持高雅的情操，高官厚禄自会为你所有。儒家的正守和节操是千字文的要
髓，同时也是各朝书家临写千字文的要髓。智永以其心力而将这要髓践行在抄
写千字文的过程之中，这些精神当也浸染在启功先生临写《智永千字文》的过
程之中。

　　第二，"行文简浅显，做事诚平恒"是启功先生最出名的作品之一（图
3-8）。"行文"可说是写文章，进一步说就是讲学习，更进一步就是讲治
学。治学达到的最高境界就是"简浅显"，简明扼要，深入浅出，能够明白清
晰地表达。如何做事，启功先生说："做事诚平恒"。"诚"，就是求真。
"平"，平常，本色，真心，不要表演，拒绝表演。启功先生还有一联"立身
苦被浮名累，涉世无如本色难"，也是说贵在坚持本色，真心实意。"恒"，
就是"恒心"，坚持。做事、做学问都贵在坚持，贵在有恒心。

　　第三，启功先生晚年多次书写"矜而不争"和"谨言慎行"以及"满招
损，谦受益"、"慎思"等。子曰："君子矜而不争，群而不党。"[1]君子是
合群的，虽然他内心庄重不可侵犯，但他在一大群人里头却从来不争。同时，
他也决不拉帮结派，谋取私利。这也就是孔子所说的"君子和而不同"[2]，
"君子道人以言而禁人以行，故言必虑其所终，而行必稽其所敝，则民谨于言

① 《论语·卫灵公》。
② 《论语·子路》。

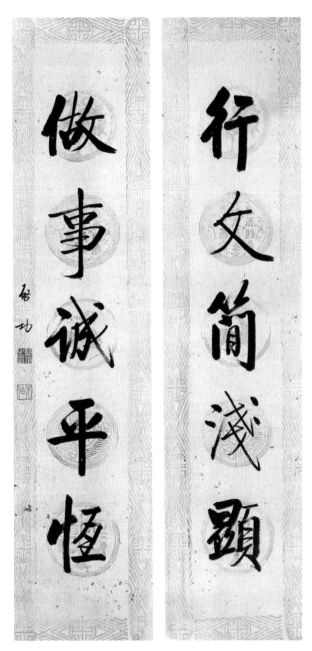

图3-8　五言联

而慎于行。"①这说的是言语和行动都要小心谨慎。而"满招损，谦受益"语出《尚书》，"惟德动天，无远勿届，满招损，谦受益，时乃天道。"②自满会招致损失，谦虚可以得到益处。"博学之，审问之，慎思之，明辨之，笃行之。"③概括了为学的几个层次，或者说是几个递进的阶段。"博学"就是要广泛猎取，兼容并包，开阔眼光和胸襟。"审问"就是有所不明就要追问到底，要对所学加以怀疑。而追问之后还要通过自己的思想活动来仔细考察、分析，是为"慎思"。"明辨"是一个在交流中加工和进一步验证的过程。"笃行"即努力践履所学，有所落实，"知行合一"。

这些语录都是启功先生自我修养和书法修养的经验总结，充分展现了儒家之礼，而中正平和、知行合一实际就是礼的内核。我们通过其书、其人都会感觉到一种中正平和之美，这同时也是启功书法的儒家气象所在。

2．以万世师表为愿

《三国志·魏志·文帝纪》言："昔仲尼大圣之才，怀帝王之器……可谓命世之大圣，亿载之师表者也。"孔子一生中，大半时间都在传道、授业、解惑，他不仅创造了卓有成效的教育教学方法，形成了比较完整的教学内容体系，提出了一系列有深远影响的教育思想，更以身作则树立了良好的师德风范，培养了三千弟子、七十二"贤人"。"万世师表"的孔圣人影响了中国文人两千多年，当然也包括启功先生。启功先生常讲，他这辈子教书是主业，别的都是副业。④启功先生不仅爱读书爱教书，更真正从自己教书育人的人生经历和理想志向中汲取养分，其书学研究的卓越成果也几乎都是他从教学实践中获得的。启功先生对教育、对教师这个身份的认同感之强，没有其他念头可比，他的座右铭"职为人师，人之所敬，虚心向学，安身立命"就是明证。⑤启功先生也确确实实地为北师大的教育贡献了自己大半生的心力，其中当然也包括不少的优秀书法作品。

① 《礼记·缁衣》。

② 《尚书·大禹谟》。

③ 《礼记·中庸》。

④ 侯刚：《中国文博名家画传·启功》，73页，北京，文物出版社，2003。

⑤ 侯刚：《中国文博名家画传·启功》，107页，北京，文物出版社，2003。

北师大申请教师节获得第六届全国人大常委会第九次会议的通过，启功特地为1985年第一届教师节题字："得天下英才而教育之，一乐也"；"百年树人，沾溉莘莘，民彝国脉，嘉业长春"；"树人之功，化雨春风，年周令节，庆洽欢同"。而"学而不厌，诲人不倦"这句《论语》中的名言，启功先生更是多次题写。其他还有"教学相长"、"学然后知不足，教然后知困"[①]等。

1993年，北京师范大学出版社迁入新楼，请启功先生为出版社题词，启功先生写了"师垂典则，范示群伦"八个大字。出版社的职工把这八个字作为自己的行为准则，镌刻在出版社门前的一块大石上。1997年北京师范大学为了迎接建校九十五周年征集校训，也征求启功先生的意见，启功先生又写了数条草稿，其中就有"学为人师，行为世范"八个字，后经学校讨论，选定这八个字作为校训。这八个字不仅贴切地反映了师范大学的特点以及百年名校深厚的文化积淀，也简明扼要地概括了对全校师生的期望和要求，提出了学校培育人才的指导思想和师生的奋斗目标。启功先生讲他对这八个字的理解时说："学，是指每位师、生应具有的学问、知识以至技能。仅仅具有还不够，需要达到什么程度？校训讲得明白，是要能够成为后学的师表。而师表的标准，我们能理解，决不是'职称'、'级别'所能衡量或代表的。行，是指每位师、生应具有的品行，这包括思想、行为、待人、对己。方方面面，时时刻刻，都光明正大，能够成为世界上、社会中的模范。这种模范，不用等到旁人选举出来，自己随时扪心自问，有没有可惭愧的思想行动。校训没有任何人执行考试、考察、判分、评选，但是每位师生，都生活在自己前后左右无数人的雪亮而公平的眼睛中。"启功先生身体力行，以其言传身教在学问和人品方面为我们树立了光辉的典范。[②]

启功与恩师陈垣感情深厚，他以万世师表的孔子为楷模，一辈子专心于教书育人也和恩师陈垣的影响有相当的关系。1945年抗战胜利后，辅仁大学有一位教授在教育局谋到了局长的职位，看中了年轻有才的启功，许以更高的薪水，想要他来做助手。在陈垣的启发下，启功婉言谢绝，于是中国少了一个旧

① 《礼记·学记》

② 侯刚：《中国文博名家画传·启功》，120~122页，北京，文物出版社，2003。

官吏，却多了一位著名的古典文学专家、画家、书法家、文物鉴定家、诗人和教育家，这是金钱所不能衡量的。[①]在恩师陈垣百岁诞辰之际，启功更不忘恩师，筹资助学。1988年8月，启功先生捐出书法作品一百件，绘画作品十件，于1990年陈垣先生诞生一百一十周年之际，在香港举行义卖。后筹集到三十余万美元，设立教学科研奖励辅助基金。启功先生取陈垣先生书斋"励耘书屋"中"励耘"二字为奖学金命名，"借以绵延陈老师的教泽，为祖国的科学教育培养更多的人才，或可以上报师恩于万一。"1990年夏，启功先生为感谢香港友人对他筹集奖学助学基金的帮助，作了八尺整纸的巨幅春夏秋冬的竹石图各一幅。

3．儒书、儒情、儒者的统一

书法、书情、书者是统一的，而就启功先生的书法艺术而言，那就是儒书、儒情、儒者的统一。

"书如其人"、"书为心画"之说和传统的"文如其人"、"心曲"之类对应，说的都是文学家、艺术家的性格、情绪与文章、艺术品的风格、趣味相互映衬的关系。书法艺术的风格、趣味也是书法家性情、志趣的体现。例如，怀素《自叙帖》的风格正是与怀素狂放的性情结合在一起的；《颜勤礼碑》所体现出的宽博、伟岸、恢宏也正是颜真卿人品、性格的再现。启功先生的书法同样与他的个性性格有相当的关系，启功先生的书法是书者文化传统、情感情绪以及禀赋志向的整体反映。

第一，启功先生的书法是规规矩矩、端端正正的儒书。20世纪三四十年代，启功先生在辅仁大学任教期间，陈垣校长要求教师在批改学生作文时要工工整整地用毛笔书写，并定期张贴橱窗供大家参观批评。启功非常认真地书写批语，这极大地促进了先生的书艺，特别是小楷。他回忆这段经历的时候写道："我长年坚持练习，一点也不敢马虎，而且一定要写得规规矩矩，不敢以求有金石气、有个性，而把字写得歪歪扭扭、怪里怪气，更不敢用这种书法来冒充什么现代派。"于是，严格遵循传统的法度，认真书写对于启功先生而言

① 侯刚：《中国文博名家画传·启功》，40～41页，北京，文物出版社，2003。

成为一种习惯，即使草书也决不胡来。

第二，启功先生的书法中浸透着相濡以沫的儒情。《庄子·大宗师》中讲了一个故事："泉涸，鱼相与处于陆，相呴以湿，相濡以沫，不如相忘于江湖。"泉水干了，两条鱼一同被搁浅在陆地上，互相呼气、互相吐沫来润湿对方，显得患难与共而仁慈守义，倒不如湖水涨满时各自游回江河湖海从此相忘来得悠闲自在。这段话固然是庄子对儒家倡导亲人、朋友、夫妻同甘共苦的讥讽，我们却还是为那相濡以沫的深情而感动。启功先生与夫人章宝琛尽管是婚后恋爱，却四十年相敬如宾、风雨同舟、同甘共苦，那感人至深的《痛心篇》写尽了这份不尽的相濡以沫之情："结婚四十年，从来无吵闹。白头老夫妻，相爱如年少。先母抚孤儿，备历辛与苦。曾闻与妇言，似我亲生女。相依四十年，半贫半多病。虽然两个人，只有一条命。我饭美且精，你衣缝又补。我剩钱买书，你甘心吃苦。今日你先死，此事坏亦好。免得我死时，把你急坏了。枯骨八宝山，孤魂小乘巷。你且待两年，咱们一处葬。"①启功为病榻上的章宝琛读以上的诗句，两人悲喜交加，"且哭且笑"。章宝琛去世前曾对启功戏言，说她死后一定有人给启功找对象，并说不信咱们可以赌下输赢账。后虽的确有不少亲友给启功做媒甚至有人自荐，都被启功先生婉言谢绝。启功先生的心中有老伴的这份真情难抛，写下了《痛心篇》二十首，更写下感人肺腑的长诗《输赢歌》。②亲情、爱情、师生情、友情、爱国之情都融入了启功先生的书法作品中，使其儒书浸染儒情。

第三，启功先生作为书者，是一个有礼有节、有仁有善又有担当的真儒者。他对金钱、名利看得很淡，平时求字之人盈门，他却从不以字换钱，感情相投的人欣然相赠，话不投机的人千金难求。陈荣琚教授与启功先生于1974年结交，无话不谈，他对启功先生的品格进行了高度评价："心胸宽广，坦荡，正直，谦虚，不自私，希望别人好，不记仇。帮助别人嘴上不说，用实际行动帮助你。处世圆满，周到，求相互尊重。……"③启功先生常写"言必信，行必

① 侯刚：《中国文博名家画传·启功》，47页，北京，文物出版社，2003。
② 侯刚：《中国文博名家画传·启功》，48页，北京，文物出版社，2003。
③ 来自笔者对陈荣琚教授的采访。

果"①，说了就一定守信用，做事一定办到。正因为如此，启功先生有许多老朋友、好朋友，经常相互走访，促膝谈心，交流学术研究心得等。不仅对朋友，对学生更是全面地关心、鼓励和爱护，他和王敬芝的故事就十分感人。②启功先生的书法与其人之情意、品质都是互为注脚的，儒书、儒情、儒者，在启功先生的身上是完美统一的。

① 《论语·子路》。
② 侯刚：《中国文博名家画传·启功》，69～73页，北京，文物出版社，2003。

三 启功书法刚健之气象

这里论及的主要内容分为两部分：第一，以启功先生类似座右铭的三件作品（包括砚台）来说明和理解启功先生"挺拔刚健，独树一帜"的艺术风格的由来以及深层精神内涵。第二，在突出刚健气象的同时，兼论"刚柔并济，尤有正气"的启功先生其人其书。

（一）挺拔刚健，独树一帜

启功书法之所以在各家书法中能够独树一帜，就在于它突出显示了挺拔刚健的乾卦意象，这与启功先生的个性和经历有关。启功先生前大半生历经坎坷，处处有网，处处有束缚，这使得先生有一种自尊自强的精神。陈荣琚教授也曾说启功先生："自强，一辈子在困境、逆境中，好像大石头下压着的小苗，反抗精神很强，有一股不屈不挠的劲。"前文也提到过，启功先生十分欣赏郑板桥的诗文、书画和品格，评论他是"秉刚正之性，而出以柔逊之行"。所谓"刚正"就是有正义感，是非分明，而"柔逊"则是指他"胸中没有不可对人说的话，口中没有不可对人说的事，笔下没有写出来让人不懂的词句"。启功先生对自己个性的评价和他最欣赏的郑板桥也是类似的，他说自己"虽然随和而内心还是有一定的操守"，其实也就是外柔而内刚的个性和品格。正是这些个性追求，促成了具有强烈个人风貌的"启体"书法的形成，而其中所蕴涵的个性特点，也正是启功先生个人人格的鲜明写照。这种刚健的品质和气象，从启功先生视为座右铭的一些书法作品中都可以得到验证。

1. "积健为雄"

启功先生晚年曾经多次题写这句话。原文出自唐代司空图的《诗品·雄浑》："大用外腓，真体内充。返虚入浑，积健为雄。具备万物，横绝太空。荒荒油云，寥寥长风。超以象外，得其环中。持之非强，来之无穷。"《诗品》将我国有史以来的诗歌概括为二十四种风格，其中"雄浑"列在第一。"大用外腓，真体内充"说的都是"虚"。"大用"，借老庄之语代指艺术境界，类似于"无"或"道"。"外腓"，"腓"即变化，是说这种"大用"超脱于文字、形迹之外。这种艺术的境界看似虚幻缥缈，亦如"恍兮惚兮"之道，却有"真体"在其内。接下来"返虚入浑，积健为雄"则由虚而入实，如白沫过沙后的狂涛涌起，积少成多，积弱成强，连点成片，浑然一气，步步为营而致高潮涌起，最终真力健满，充盈着一种恢宏的气韵。清代杨廷芝《二十四诗品浅解》释"雄"："大力无敌"。"为雄"有日积月累、学深养到、实实在在、不可作伪的意思，这是"积健"的结果。所以说，积土成山，积水成渊，积善成德，积健为雄。从字面理解，健积累多了就变成了雄。而此处的"健"是什么意思呢？"积健为雄"是比"积少成多"更高的境界，有"厚积薄发"之意，这是一种很高的人生态度和追求。艺术境界和人品修养的提升，是一个不断发展的过程，只有自始至终持续不断地努力才可能最终完成。

2. "坚净"

"坚净"，坚如石，净如水。启功先生的藏砚中有一方砚的铭文是"一拳之石取其坚，一勺之水取其净"，他取"坚净"二字把自己小小的卧室兼书房命名为"坚净居"。"坚净"二字是他的性格和一生为人的真实写照。他给自己定的座右铭是："职为人师，人之所敬，虚心向学，安身立命。"他为人耿直，不媚上，不趋势，清正自持，是一位爱国正直的学者。在他的朋友当中，既有"当官的"，也有"普通老百姓"，他都一视同仁。他十分厌恶某些人的阿谀奉承，有时甚至不客气地把他们拒之门外。他经常婉言谢绝记者的采访和拍照，在他的书房卧室窗间的墙上就贴着"谢绝拍照"条幅。在逆境中，坚持理想和道德操守，保存真诚和善良；在诱惑面前，也当保存真心，不受污染，纯洁如清水。这种"坚净"的品质让启功的书法变得更加纯净优美，同时更加

挺立，"坚净"二字，是说其人，亦是说其书，极为贴合（图3-9）。

3. "自强不息"

启功先生早年、晚年都曾多次书写"自强不息"的条幅。"天行健，君子以自强不息"，这是一个作为真儒者的书者的力量和韧劲，是艺术与生命力的展现，也是操守和品格。不论是"积健为雄"的日积月累、坚持不懈，还是"坚净"的纯然和挺立，都在这"自强不息"中得到了一个对途径和方法的回答。正是"自强不息"的刚健之乾德给予了启功先生以人格和书法的内在力量。

（二）刚柔并济，圆融正气

启功先生的书法中不仅有乾卦意象，同样也包含坤卦意象。比如前面也提到，"直方正"是启功先生书法艺术的鲜明特色之一，而同时"直方正"也是坤卦九二爻辞。乾坤意象包含其中，启功先生的书法由此也显示出了以刚健为主、刚柔并济的大气象。

"天尊地卑，乾坤定矣。卑高以陈，贵贱位矣。动静有常，刚柔断矣。方以类聚，物以群分，吉凶生矣。在天成象，在地成形，变化见矣。鼓之以雷霆，润之以风雨，日月运行，一寒一暑，乾道成男，坤道成女。"[①] 刚健，一方面是刚的、阳的、正的这一面；另一方面"自强不息"也是刚柔并济的生命力、生长力的直接体现。"夫乾，其静也专，其动也直，是以大生焉。夫坤，其静也翕，其动也辟，是以广生焉。"[②] 乾、坤二卦都包含生之大义。乾卦的总体精神是"天行健，君子以自强不息"；坤卦的总体精神是"地势坤，君子以厚德载物"。对偶的乾、坤确定之后也随之确定了一系列的对偶概念。就宇宙自然法则而言，天道之刚健中正与地道之柔顺伸展互补互持，协调并济，共同促成了万物的化生；就人文价值而言，自强不息与厚德载物也是两种应当具备而不可或缺的品德，合之则两美。因此要求乾坤并建，刚而能柔，柔中有刚，把二者结合得恰到好处。明项穆《书法雅言》中就谈到了这一点："人之于书，得心应手，千形万状，不过曰中和，曰肥，曰瘦而已。若而书也，修短

① 《周易·系辞上》。
② 《周易·系辞上》。

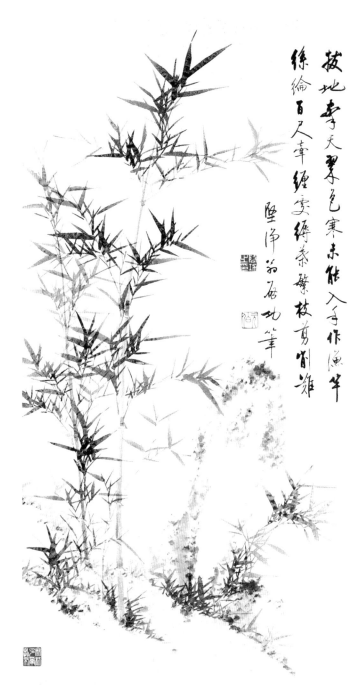

图3-9 《竹石图》（二）

合度，轻重协衡，阴阳得宜，刚柔互济。"①

清代梁巘评骨力刚健："书法趋骨力刚健，最忌野。"又说："刚劲忌野，清劲忌薄。"②可见刚健也不是一味强硬就是好，也不可太过"放纵"，这就类似于启功先生发现的黄金分割规律，上短下长点好看，但也不是长得很过分。再如，启功先生的"优选法"："每一字的重心并不在正中，而在偏左或偏上，它的右部或下部宽绰有余。"③有度，其实就是指刚柔并济，即使有偏也不可有废。

而这刚柔之中，乾坤意象之外，尤有一股正气充盈。梅墨生评论启功先生的书法是"气象正大"，"一派文气，为书家正轨"，"'正'位，无人能夺"。刘锁祥总结启功先生书风"正入正出，至大且刚"。孟子说"我善养吾浩然之气"，所谓"浩然之气"，"至大至刚，以直养而无害，则塞于天地之间。其为气也，配义与道；无是，馁也。是集义所生者，非义袭而取之也。行有不慊于心，则馁矣。"浩然之气，就是刚正之气，就是人间正气，是大义大德造就一身正气。孟子认为，一个人有了浩气长存的精神力量，面对外界一切巨大的诱惑也好，威胁也好，都能处变不惊，镇定自若，达到"不动心"的境界。启功先生一生，历经宠辱，尝尽甘苦，却始终坚持信念，保持操守，到了晚年更是心绪宁静、波澜不惊。他的书法之"正大"美在于其人有正气，因为心正、行正，光明磊落、胸怀宽阔，所以字也自然而然有了浩然之气。实际上，这浩然正气也是刚健之气象的另一种表征。所以，虽刚柔相济，却还是正气刚健更为突出。

① （明）项穆：《书法雅言》，见上海书画出版社、华东师范大学古籍整理研究室选编校点：《历代书法论文选》，517页，上海，上海书画出版社，1979。

② （清）梁巘：《评书帖》，见上海书画出版社、华东师范大学古籍整理研究室选编校点：《历代书法论文选》，580页，上海，上海书画出版社，1979。

③ 侯刚：《中国文博名家画传·启功》，130页，北京，文物出版社，2003。

四　小结：由人及书

　　书法之意义在于精神的存在。中国书法是中国文化赋予中国传统文人的一种独特的精神气质和禀赋。书法的精神也就是中国文人的精神，书法的气质也就是中国文人的气质。其实不单是文人精神，一个民族的精神世界的整体都是在它特有的文化土壤中逐渐形成的，所以书法的精神气质也代表了国人的精神气质。

　　董其昌说："若要做个出头人，直须放开此心，令人至虚，若天空，若海阔，又令之极乐……到大有人处，便是担当宇宙的人，何论雕虫末技。"①既要做定了担当宇宙的人，便要承受孤独人生的寂寞，在精神的痛苦中修炼出大气与宽博。书法艺术可以承载这一切。那些最为简洁的结构形式，那些最为凝练、净化的线条，得以轻松地从容把握宇宙万物的根本，因而使书法艺术更为抽象、更为纯粹、更为内在，也就更具有了涵盖性、丰富性，更能体现一静一动、一虚一实、一刚一柔的阴阳交合之道，也就更能折射出宇宙的规律、生命的现象和人生的感悟。

　　宗白华对中国艺术之美的概括，最精彩应属"气、韵、生、动"四字。论及书之"气韵"，郭若虚言："如其气韵，必在生知，故不可以巧密得，复不可以岁月到，默契神会，不知然而然也。尝试论之，窃观自古奇迹，多是轩冕才贤、岩穴上士、依仁游艺，探赜钩深，高雅之情，一寄一画。人品即高矣，

　　① （明）董其昌：《画禅室随笔》卷三《评文》。

气韵不得不高。"①郭氏所论气韵是天赋的，人品即高，气韵不得不高。董其昌将获得气韵的外在条件推向了内在："气韵不可学，此生而知之，自然天授，然亦有学得处，读万卷书，行万里路，胸中脱去尘浊，自然丘壑内营，立成鄄鄂。"②不管气韵是先天还是后天的习得，书者与书法都是紧密联系在一起的。书之气韵在于书者之品格。书法之气象，在书法作品本身，亦在书写之文，更在书写之人。书法之气象在于人之精神气象，正是活的人凝结生动之文章，活的人的人生凝结生动之书法。

当以宗白华名句作结："中国人这支笔，开始于一画，界破了虚空，留下了笔迹，既流出了人心之美，也流出了万象之美。"③启功先生的这支笔，流露出的是其人其心，其人品境界之气象，同时也流出了书之万象。

① （宋）郭若虚：《图画见闻志》卷一《论气韵非师》。
② （明）董其昌：《画禅室随笔》卷二《画诀》。
③ 宗白华：《中国书法里的美学思想》，见《艺境》，266页，北京，北京大学出版社，1999。

第四章 启功书法艺术的成就

当今时代，启功先生无疑是最有影响力的书法家。他的"启体"独树一帜，雅俗共赏，世人争相学习模仿；他的作品广为流传，市场价格一再攀升，却仍供不应求；他的书论鞭辟入里，不囿成说，充满了真知灼见，特别在指导实践上能够拨云见日、开人智慧，受到了众多学书者的认同。人们津津乐道于启功先生的艺术人生、道德文章，尊他为书坛泰斗，赞他为"当代的王羲之"。学术界多次召开有关启功先生书法学的研讨会，研究启功书法艺术、书学理论以及价值贡献。尉天池"尊启功先生为书坛泰斗①"。马志祥说："启功是继赵孟頫之后又一位彪炳史册的书法艺术大家"，"他是赵孟頫之后中国书法史长河中一颗最亮的巨星"。②周明聪谈到启功先生说："他被誉为'中华第一笔'，作为现代古典派的代表性大家当毋庸置疑"③……所有这些，都从不同的侧面反映出了启功先生在书法艺术上所取得的巨大成就。

本章旨在对启功书法艺术的成就进行评价和定位，这并非易事，因为主观和客观因素的影响都可能发生作用而使这种评价产生偏差。所以这里主要是以当代人的视角对启功书法艺术方面的作为进行归纳和小结，尽量作出一个合

① 尉天池：《启功书法试论》，见启功书法学国际研讨会筹委会编：《启功书法学国际研讨会论文集》，51页，北京，文物出版社，2003。
② 马志祥：《试谈启功书法的艺术特色及历史地位》，见启功中国书法研究中心编：《第三届启功书法学国际研讨会论文集》，59～61页，北京，文物出版社，2009。
③ 周明聪：《研究启功书法艺术的意义与价值》，见启功中国书法研究中心编：《第三届启功书法学国际研讨会论文集》，89页，北京，文物出版社，2009。

理、客观的历史定位，暂时存档而等待历史的进一步检验。

启功先生书法艺术方面的成就涉及很多方面和内容，在研究思路上，主要有传统和创新两条考察路线，而内容将依次从四个方面展开。第一，启功先生的书法艺术是传统书法的一脉相承，这不仅因为他的书法表现出浓郁的"书卷气"、"文人气"，堪称文人书法的典范，而且因为他的书法中展现了中国传统艺术最具价值的生命、变化、和谐。第二，启功先生作为当代书法艺术家的杰出代表，开创了独具风格的"启体"，发现了符合现代科学的"黄金率"，极具创新性。第三，启功先生通过长期的实践和研究，总结和解答了学书过程中的各种问题，这整套的学书方法和理论，指明了一条传统书法的学习之路。第四，对启功先生取法二王的传统性、传承性和独具风格的当代性、创新性进行了全面总结，指出他的书法艺术是"善与美的统一"，肯定了当代书法评论家们赋予他的"当代王羲之"的称号。

一
传统书法的一脉相承

（一）文人书法的典范

启功书法是传统书法的一脉相承，首先就体现在他的书法是文人书法的典范。启功书法根植于深厚的传统文化，他在古典文学、书画创作与鉴定、史学、语言文字学、文献学、佛学、道学、"红"学等诸多领域都有建树，并获得了丰硕的成果，比如他的《古代字体论稿》、《诗文声律论稿》、《启功丛稿》、《论书绝句》等专著，都具有极高的学术价值。此外，他的各种书画集及诗词集（如《启功韵语集》），也具有极高的艺术价值。谈到启功先生的文章学问，世人无不敬仰称赞，许多学者给予了高度的评价。例如，梅墨生先生在《启功——一位书法文化的象征性人物》中说："启功是一位学者，是一位文化名人，是成就不凡的书法家和修养有素的画家，还是一位眼力过人的鉴家，尤要者，他是一位兼容儒释道智慧的无比渊博通脱的前辈，他的综合学问和生命修为是贯通为一的；可为世范。"[1]再如，赵仁珪教授曾说："笔者在评论启先生书画成就时总要提及他的文学成就，这并不是笔者的偏好，而是启先生在这方面的成就实在是太高了，实在是无处不在。"[2]倪文东教授也曾说：

① 梅墨生：《启功——一位书法艺术的象征性人物》，见秦永龙主编：《第二届启功书法学研讨会论文集》，49～50页，北京，北京师范大学出版社，2006。

② 赵仁珪：《〈启功题跋书画碑帖选〉的文化价值》，见秦永龙主编：《第二届启功书法学研讨会论文集》，153页，北京，北京师范大学出版社，2006。

"启功先生首先是一位学者，是一位学者型书法大家，他在文献学、文字学和书画鉴定学等方面有许多独到的认知和见解，是真正的学富五车，著作等身的大家。"①

正是因为有这样广博、深厚的国学基础，启功先生的书法表现出丰富的文化内涵。例如，我们熟知的北京师范大学校训"学为人师、行为世范"，就是启功先生撰写的，文辞典雅，内容贴切，得到一致赞扬。还有先生赠毕业同学的诗："入学初识门庭，毕业非同学成，涉世或始今日，立身却在生平。"谆谆教诲，字字箴言，情真意切。类似的例子还有很多，只要我们翻开启功先生的书法作品集，许多自撰的诗词都体现出先生深厚的文化修养，像"贺一九八六年教师节"、"同学毕业存念"、"北京师范大学八十周年校庆"、"国庆贺词"、"庆澳门回归"、"庆建国五十周年"②等，其中的诗词无不是文辞优雅，内涵深刻。启功先生常常书写自己的诗文，这些诗文"既有他游踪抒情之诗、寄兴感叹之笔、应时应事之感，又有论书论画之作和品评诗词之见"③。"从当代书家的作品来看，启功先生是书写自撰诗词最多的书家，他那诗书合璧的作品，为传承我国传统文化起到了示范作用，体现出丰富的文化意蕴"④。此外，启功先生的一些著作和书信也以书法的形式表现出来的，如《诗文声律论稿》以及《启功书信选》是精美的书法作品，具有丰富的文化价值。不仅内容上深厚广博，而且更有传统文化中儒、释、道各家融汇的大气象。朱光潜先生说："艺术家往往在他的艺术范围之外下功夫，在别的艺术之中玩索得一种意象，让他沉在潜意识里去酝酿一番，然后再用他本行艺术的媒介把他翻译出来。"⑤启功先生正是这样，他将从各门学问中体会到的"美"、感悟出的"道"注入到他的书法之中，使他的书法获得了丰厚的营

① 倪文东：《启功书法学研究的价值和意义》，见秦永龙主编：《第二届启功书法学研讨会论文集》，39～40页，北京，北京师范大学出版社，2006。

② 详见启功：《启功书画集》，北京，文物出版社、北京师范大学出版社，2001。

③ 叶鹏飞：《启功先生的书史意义》，见启功中国书法研究中心编：《第三届启功书法学国际研讨会论文集》，189页，北京，文物出版社，2009。

④ 叶鹏飞：《启功先生的书史意义》，见启功中国书法研究中心编：《第三届启功书法学国际研讨会论文集》，190页，北京，文物出版社，2009。

⑤ 朱光潜：《读书破万卷，下笔如有神》，见季伏昆编著：《中国书论辑要》，584页，南京，江苏美术出版社，1988。

养，而不断成长、超越，最终获得大成。

　　启功先生多次强调学习书法也要加强综合学识的培养①。据张志和先生回忆，"先生生前常对我说，写书法是小事，关键是不能有硬伤，再提高一个层次，就是辞章学问都必须跟上"②。纵览当代书坛，许多书家只注重练字，"严重匠气化了，文化素养严重匮乏，所书内容大多为唐宋诗词，常常与场合、对象风马牛不相及，甚至南辕北辙，形成文字内容单调陈腐、平庸的现象"③。这极不利于书法艺术的健康发展。书法除了要表现出汉字的美以外，还有一个非常重要的功能，就是传递语言文字信息。这些语言文字应该是有思想，有见地，有着丰富文化内涵，能够应用于社会、服务于社会的，这样才符合书法艺术的要求。一件完美的书法作品，应该是形式美和内容美的融合统一，书史上的经典之作，像《兰亭序》、《祭侄文稿》、《黄州寒食诗帖》无不如此。书法艺术如果脱离了内容，那么它本身具有的文化内涵就会大打折扣，无法得到广泛应用，同时也就丧失了存在的价值。因此，像启功先生这种文人书法在当今社会显得尤为可贵。

　　将书法根植深厚的传统文化中，不仅能增加作品本身的文化内涵，而且也是书法创作不断前进的必备要素。启功先生在这方面作出了表率，他那渊博的学识滋养了他的书法，使他的书法具有了丰富的文化内涵，透露出高雅清逸的书卷气息，同时也推进了他的书法不断发展，最终走向极致。这对于后人学习书法有着重大的启示意义，而启功先生这种文人书法也应该成为当今书法的典范。

（二）生命、变化、和谐

　　启功先生书法作为传统书法的另一个表现，就是它对传统书法法度的继承。书法讲究法度，法度是书法美的根源，是书法艺术必须遵循的规律和要求。书法之所以具有传统性，之所以能够保持其特质不断发展，就是因为这其

① 张志和：《略述启功先生的书法艺术观》，见秦永龙主编：《第二届启功书法学研讨会论文集》，130页，北京，北京师范大学出版社，2006。

② 张志和：《略述启功先生的书法艺术观》，见秦永龙主编：《第二届启功书法学研讨会论文集》，131页，北京，北京师范大学出版社，2006。

③ 叶鹏飞：《启功先生的书史意义》，见启功中国书法研究中心编：《第三届启功书法学国际研讨会论文集》，189页，北京，文物出版社，2009。

中的法度没有改变。这些传统的法度，内容复杂且众多，很难全面概括，这里只从生命、变化与和谐三个重要方面来看启功先生对传统法度的继承。

讲究"生命"一直是书法艺术的一个根本要求。书法是阴阳变化之"道"的表现，而天地阴阳变化之"道"，最重要的是"生命"的产生、成长和变化，所谓"生生之谓大德"①。中国人自古以来就把美与"生命"紧密地联系在一起。在书法中，只有有了"生命"，书法才具有美。而生命的表现，首先是具有生命的构成元素，包括骨、肉、血、气，而这些正是书法的必备要求。古代书论中对此有大量的论述，比如苏东坡说："书必有神、气、骨、肉、血，五者阙一，不为成书也。"②其次是具有生命的"活"与"力"。关于这些内容，古今书论中也有大量论述，这里不再赘述。此外，古代书论对于书法还有"沉着"、"生动"、"圆浑"、"圆润"、"泯没棱痕"、"不露圭角"、"力透纸背"、"入木"、"入石"、"如印印泥"等要求，这些内容与"骨、肉、血、气"一样，表达出了一个总体的意思，都是要塑造出一个有机的生命，展现出生命的内部物质构成以及外部形貌特征，体现出生命的"活"与"力"，体现出生命之美。我们看启功先生的书法，也是表现出了强烈的"生命"特征。前文分析的"圆浑立体、温润、劲健、沉稳、有骨有肉、连贯、活泼"都属于生命的范畴。所以从这一点来看，启功书法继承了传统书法的生命之法。

再看变化。任何艺术都讲究变化，书法也不例外。宗白华曾说："若字和字之间，行与行之间，能'偃仰顾盼，阴阳起伏，如树木之枝叶扶疏，而彼此相让。如流水之沦漪杂见，而先后相承'。这一幅字就是生命之流，一回舞蹈，一曲音乐。"③这是谈书法章法的变化。书法中的变化表现在很多地方，比如王羲之《兰亭序》中不同造型的"之"字。此外，还有"阴阳"变化，包括运笔的提按、快慢、轻重，用笔的枯湿、浓淡、藏露、粗细、长短、曲直；结体的收放、聚散、开合、正斜、高低、断连、方圆、长短、向背；章法的疏

①《易·系辞下》说"生生之为易"、"天地之大德曰生"。
②（宋）苏轼：《论书》，见上海书画出版社、华东师范大学古籍整理研究室选编校点：《历代书法论文选》，313页，上海，上海书画出版社，1979。
③ 宗白华：《中国书法里的美学思想》，见《艺境》，98页，北京，北京大学出版社，1999。

密、轻重、虚实、繁简、大小、正斜等，这些变化都是书法艺术的要求，也是书法艺术"法"与"美"的体现。而启功先生的书法也表现出丰富的变化。前文分析了用笔的节奏强烈、造型多变、粗细变化、枯湿变化、中侧锋变化、点线变化，结体的强烈收放、三紧三松、参差错落、同画变态、正中有奇以及章法的楷行草杂糅、粗细轻重变化、大小收放变化、正斜欹侧变化、参差错落、同字变态、幅式多样、款识丰富等，所有这些都属于变化的范畴。由此也可以说，启功先生的书法传承了传统书法的变化之法。

最后看和谐。在中国传统文化中，儒、道两家哲学都将"和谐"视为把握宇宙万事万物的根本。和谐是自然万物普遍存在的内在规律，自然万物由和谐而获得发展，也由和谐产生美。书法艺术也是把和谐作为自己最高的审美标准。书法中所追求的变化，表现不同的造型，展现各种"阴阳"矛盾，最终是要能归于和谐。只有归于和谐，不同的造型才能够统一，阴阳矛盾才能够调和，整幅书法作品才能够成为一个有机体。这种书法中的和谐，可以由共性获得，包括形态上的共性以及位置关系上的共性，也可以由相生相克获得，让"阴阳"矛盾的双方相互制约获得平衡，从而达到和谐。正如明代项穆所说："圆而且方，方而复圆，正能含奇，奇不失正，会于中和，斯为美善。"[①]启功先生的书法也充分体现了和谐。另外，前文分析的结体中的平行、一致、渐变、齐平的顺畅以及相聚，章法中的行气竖直顺畅、印章得当等，这些内容都属于和谐的范畴，是一种在位置关系上具有内在规律所表现出来的和谐。由此可以说，启功先生的书法也传承了传统书法的和谐之法。

① （明）项穆：《书法雅言》，见上海书画出版社、华东师范大学古籍整理研究室选编校点：《历代书法论文选》，526页，上海，上海书画出版社，1979。

二　当代书法的艺术创新

（一）"启体"的开创

历史上许多著名的书家之所以能够彪炳史册，就是因为在书法艺术上有所创新，具有自己的一家之风。许多人只是模仿某一家，没有写出自己的新意，常被讥为"书奴"。启功先生所以在书法艺术上取得巨大成就，首先一点就是因为他在前人的基础上创造了"启体"。"启体"的创新主要表现在以下几点。

第一，细瘦的"行草"笔法入"楷"。我们看启功先生20世纪80年代以后的"启体"楷书，在笔法上打破传统的楷书笔法，不仅减少了波折、提按，使楷书点画表现出行草点画的"线条"特点，而且许多点画非常细，特别是竖画和捺画，更是表现出明显的创新性。"启体"这种以"行草"笔法入"楷"，也是受到了赵孟頫的影响。启功在谈到赵孟頫写楷书碑版时说："赵孟頫能够运用晋唐流利的笔法，在方格里写大个的字，称为'擘窠'，写大字别人更难追得上他。"[1]"高妙在他用行书笔法写楷"[2]。

第二，创新性笔法。在"启体"行草书中，有些笔法非常特别，表现出明显的创新性。关于这些笔法，前文已述，这里不再赘述。这些行草书的笔法如

① 启功：《论书绝句》，见《启功全集》，2卷，274页，北京，北京师范大学出版社，2009。

② 张志和：《启功谈艺录》，86页，北京，中国社会科学出版社，2007。

此与众不同，对造就"启体"起到了非常重要的作用。

第三，全新体势的创造。体势是说一个字的体貌神情或者说艺术形象，由用笔和结字共同塑造出来。"启体"的体势，与古人不同，表现出明显的创新。而这种创新，主要是由细瘦的线条用笔、平正修长的字形、强烈的收放和明显的方直共同形成的。

第四，全新书风的创造。"启体"所表现出来的书风中，包括端庄平正、挺拔刚健、放纵洒脱、灵动奔放、清净淡雅、和畅自然。这些风格，如果单看一个方面，并不能说是创新，但是它们能够有机地组合在一起，就是难得的新意。

"启体"的创新，不仅是正统书法的延续和发展，也令古今书法"又开一境"，给传统书法艺术注入了新的血液，增添了新的活力。

（二）"黄金律"的发现

与"启体"的创新同样重要的还有书法结字"黄金律"的发现。此外还包括与"黄金律"相关的结字"三紧三松"的规律以及确定的字的中心点在字的正中央偏左上方一点的位置。

公元前6世纪，古希腊数学家毕达哥拉斯发现了"黄金律"，又称黄金分割律。黄金分割律是一种分割比例关系，这种比例被广泛运用于欧洲中世纪的建筑、绘画创作中，认为这是最完美的比例关系。书法艺术中结字的"黄金律"，则是第一次由启功先生发现并提出，这对于书法艺术来说意义重大。因为它从根本上解释了书法结体美的根源，正如先生所说："我们要知道这个字的结体符合黄金分割的道理，我们也就可以知道书法的美究竟在哪里。"①文师华在《浅谈对启功先生所提出的楷书结构中的"黄金律"的进一步理解》一文中，借用格式塔心理学家、美学家鲁道夫·阿恩海姆的美学理论，比如"一个位于构图上方的事物，其重力要比位于构图下方的事物的重力大一些。同样，一个位于构图右方的事物，其重力要比位于构图左方的事物的重力大一些"，对启功先生提出的"黄金律"做了分析，解释了"上紧下松"、"左紧

① 启功：《论书绝句》，见《启功全集》，2卷，309页，北京，北京师范大学出版社，2009。

右松"以及"字的中心点在中央偏左上方一点的位置"的缘由。[①]简单来说，当字的中心位于偏左上方位置的时候，字的整体重力反而获得了平衡。

总之，结字"黄金律"的首次发现，在书法艺术中具有极其重要的意义和价值，它揭示了书法结体美的根源。启功先生因为洞察了"黄金律"并在结构上有所突破，进而形成了自己的结字特点，并最终完成了整个"启体"的创新。

① 文师华：《浅谈对启功先生所提出的楷书结构中的"黄金律"的进一步理解》，见启功中国书法研究中心编：《第三届启功书法学研讨会论文集》，118～125页，北京，文物出版社，2009。

学书必定会面临许多问题，比如如何执笔运笔？如何选择碑帖范本？如何学习碑帖？如何学习碑刻书法？如何处理结字和用笔的关系？为何临帖临不像？看什么参考书？如何才能写好字？如何提高和改进？对于这些问题，初学者往往不知从何入手，即便是有些功底的，倘若没有一定的见识，不能很好地认识并解决问题，也必然影响自己的学书之路。启功先生在长期实践和研究的基础上，总结经验，凭借自己渊深的见识对整个学习书法过程中会面临的各种问题予以了解答，提出了一套正确的学书方法和理论，指明了一条传统书法的学习之路。这同时也是启功书法艺术的一个重要成就。

启功先生的这些学书方法和理论，散见于他的著述当中，主要有《论书札记》、《破除迷信》、《论书绝句》、《书法入门二讲》、《书法概论》、《启功口述历史》、《启功书法丛论》、《启功丛稿》等。目前，关于这方面的研究已相当成熟，专家和学者对此进行了各个方面的研究探讨，具体包括如下几个方面。

陈荣琚《通俗 好记 实用 精深——启功先生书学理论之浅见》[①]谈到"选帖自作主"、"结字最关键"、"执笔如拿筷"、"落笔先画圈"、"影摹是调查"、"日克一字好"、"功夫不单练"、"字怕往起'立'"，"其中绝

① 陈荣琚：《通俗 好记 实用 精深——启功先生书学理论之浅见》，见启功书法学国际研讨会筹委会编：《启功书法学国际研讨会论文集》，43～50页，北京，文物出版社，2003。

大部分是启先生几十年来临池实践中独到的见解与经验、发明和创造"。另外，还有《学高　真教　会教　有效——回忆启功先生教我习书的几件事》[①]一文。

羿良忠《腕底生机千古春——启功先生书法的几点启示》[②]。

徐利明《启功先生书法教学思想浅识》[③]谈到"学古代高手，避时人习气"、"学书别有观碑法，透过刀锋看笔锋"，"开放的观念，辩证的方法"。

倪文东《启功先生书学观浅识》[④]中谈到"'师碑'与'师帖'"、"古人与今人"、"艺术与技术"、"继承与创新"。

李洪智《浅谈启功先生的"破除迷信"及其给我们的启示》[⑤]就"书法学习"中的"书法用具"，"执笔运腕"，"字体及范本选择"，"用笔、结字"进行了探讨。

柴剑虹《合度端庄　通达流畅——学习启功先生〈论书札记〉的心得》[⑥]。

张荣庆《沾溉之功　终身受用——谈谈我学书所受启元白先生之教益》[⑦]。

杨元元《根植传统，不创也新——启功先生学书思想管窥》[⑧]中谈到"忌媚古"、"找经典"、"寻真趣"、"惟古新"、"觅规律"、"亲历书"。

① 陈荣琚：《学高　真教　会教　有效——回忆启功先生教我习书的几件事》，见秦永龙主编：《第二届启功书法学研讨会论文集》，141～147页，北京，北京师范大学出版社，2006。

② 羿良忠：《腕底生机千古春——启功先生书法的几点启示》，见启功书法学国际研讨会筹委会编：《启功书法学国际研讨会论文集》，66～71页，北京，文物出版社，2003。

③ 徐利明：《启功先生书法教学思想浅识》，见启功书法学国际研讨会筹委会编：《启功书法学国际研讨会论文集》，72～77页，北京，文物出版社，2003。

④ 倪文东：《启功先生书学观浅识》，见启功书法学国际研讨会筹委会编：《启功书法学国际研讨会论文集》，78～85页，北京，文物出版社，2003。

⑤ 李洪智：《浅谈启功先生的"破除迷信"及其给我们的启示》，见启功书法学国际研讨会筹委会编：《启功书法学国际研讨会论文集》，95～105页，北京，文物出版社，2003。

⑥ 柴剑虹：《合度端庄　通达流畅——学习启功先生〈论书札记〉的心得》，见启功书法学国际研讨会筹委会编：《启功书法学国际研讨会论文集》，126～132页，北京，文物出版社，2003。

⑦ 张荣庆：《沾溉之功　终身受用——谈谈我学书所受启元白先生之教益》，见启功书法学国际研讨会筹委会编：《启功书法学国际研讨会论文集》，184～193页，北京，文物出版社，2003。

⑧ 杨元元：《根植传统，不创也新——启功先生学书思想管窥》，见秦永龙主编：《第二届启功书法学研讨会论文集》，21～25页，北京，北京师范大学出版社，2006。

张志和《略论启功先生的书法艺术观》[①]谈到"关于书法艺术的继承与创新"，"关于临习碑帖与墨迹"，"关于书法审美与汉字结构的黄金分割律"，"关于书法理论和书法艺术实践"，"关于学养与书法的关系"。

暴学伟《浅谈启功先生学书方法观的特点》[②]谈到"破除迷信，科学通达"、"注重实践，易于操作"、"深入浅出，易于理解"。

周明聪《研究启功书法艺术的意义和价值》[③]谈到"理解传统，继承创新"；"学习经典，追求真善美"；"学习启功先生的精神：临池不辍、持之以恒"；"尊重有真才实学的大师，具备全面素质的大书法家"；"端正浮躁风气，追求永恒价值"。

温存、杨元元《启功先生书法艺术风格源流略考》[④]谈到"根植传统成就了一代书法大家"，"批判地继承传统中的精华"，"必须破除古代书论中'迷信'思想"，"坚持自己正确的学书主张"，"注重个人体悟的积极作用"。

这些方法和理论涉及众多方面的内容，这里无法对每一条进行详细的列举、分析，但总结其中最为重要的，包括如下内容：根植传统，以传统经典碑帖为范本进行学习，轻松自如的执笔，碑帖并重，用笔与结字并重，"学书别有观碑法，透过刀锋看笔锋"[⑤]，学"古"不学"今"，学书"循序"，坚持临帖，自然创新等。

这里特别谈一下"碑帖并重"以及"学书别有观碑法，透过刀锋看笔锋"。它们是启功先生学书理论中非常重要的两个观点，先生曾多次提到。目前已有不少文章对此进行了专门的研究，作出了精辟的分析，比如：

靳永《试论启功先生的书学精神和书学思想》[⑥]"半生师笔不师刀"；

① 张志和：《略论启功先生的书法艺术观》，见秦永龙主编：《第二届启功书法学研讨会论文集》，125～131页，北京，北京师范大学出版社，2006。

② 暴学伟：《浅谈启功先生学书方法观的特点》，见秦永龙主编：《第二届启功书法学研讨会论文集》，226～234页，北京，北京师范大学出版社，2006。

③ 周明聪：《研究启功书法艺术的意义和价值》，见启功中国书法研究中心编：《第三届启功书法学研讨会论文集》，88～95页，北京，文物出版社，2009。

④ 温存、杨元元：《启功先生书法艺术风格源流略考》，见启功中国书法研究中心编：《第三届启功书法学研讨会论文集》，106～117页，北京，文物出版社，2009。

⑤ 启功：《论书绝句》，64页，北京，生活·读书·新知三联书店，2002。

⑥ 靳永：《试论启功先生的书学精神和书学思想》，见启功书法学国际研讨会筹委会编：《启功书法学国际研讨会论文集》，18～25页，北京，文物出版社，2003。

虞晓勇《从"师笔"说论启功先生自然通达的书学思想》[①]；

刘宗超《从〈论书绝句〉看启功先生的碑帖观》[②]；

傅如明、于唯德《浅论启功先生"师笔"说》[③]；

张玮《半生师笔不师刀》[④]。

这两个观点之所以重要，是因为所涉及的问题直接关系到法帖的选择和用笔的方法正确与否。由于一些历史原因，这些问题困扰了许多人，也产生了一些不容乐观的结果，一直影响到现代。原因是清代中期金石学的兴起，引发了声势浩大的"碑学"运动。从阮元的《南北书派论》、包世臣的《艺舟双楫》，到康有为的《广艺舟双楫》，"碑学"理论逐渐确立并成熟，在社会上产生了巨大影响。随之而来的是"尊碑"、追求"金石气"，许多书家认为"碑上的字是高级的，帖上的字是低级的"[⑤]，认为"碑字好，是至高无上的，完美无缺的"[⑥]，所以特别提倡写碑，同时纷纷用毛笔模拟碑刻中的刀痕和剥蚀的效果。启功先生在幼时学书时也曾受到过这些影响。

后来，启功先生逐渐认识到这其中存在的问题，比如谈到"南北书派论"："所以知道南北书派，即使有所不同，也决不是有鸿沟般的差别。今天敦煌也出土过六朝人的写经墨迹，看来跟北朝没什么特殊两样，所以知道阮元的'南北书派论'实在是有许多废话。"[⑦]再比如对于帖与碑："帖写的多半是行书，随便写的；而碑版多半是很规矩很郑重的。所以一般又管写行书一派的叫'帖学'，管写楷书一派的叫'碑学'。这种说法，我认为是不太科学的。"[⑧]"其实碑字本身的历史也有变化。原来是楷书字，后来有行书字，有草

① 虞晓勇：《从"师笔"说论启功先生自然通达的书学思想》，见启功书法学国际研讨会筹委会编：《启功书法学国际研讨会论文集》，34~39页，北京，文物出版社，2003。

② 刘宗超：《从〈论书绝句〉看启功先生的碑帖观》，见秦永龙主编：《第二届启功书法学研讨会论文集》，99~102页，北京，北京师范大学出版社，2006。

③ 傅如明、于唯德：《浅论启功先生"师笔"说》，见秦永龙主编：《第二届启功书法学研讨会论文集》，191~194页，北京，北京师范大学出版社，2006。

④ 张玮：《半生师笔不师刀》，见启功中国书法研究中心编：《第三届启功书法学研讨会论文集》，177~179页，北京，文物出版社，2009。

⑤ 启功：《启功讲学录》，173页，北京，北京师范大学出版社，2004。

⑥ 启功：《启功书法丛论》，258页，北京，文物出版社，2003。

⑦ 启功：《论书绝句》，见《启功全集》，2卷，219页，北京，北京师范大学出版社，2009。

⑧ 启功：《启功书法丛论》，245页，北京，文物出版社，2003。

书字，那碑字并不能纯代表六朝的那些字体。……所以他叫碑学，这种说法本身就不完备，逻辑就不周密。"[①]还有，对于那些用毛笔追求刀和痕剥蚀效果，启先生认为这不是正确的用笔方法，戏称这样写出的字是"断骨体"、"海参体"、"烟灰缸体"[②]。

正是对此有了科学的理性认识，所以启功提出"碑帖并重"[③]，二者都非常重要，都要学习。对于碑，重点学习间架结构；对于帖，则可以学习其中墨迹的生动笔法。还有"学书别有观碑法，透过刀锋看笔锋"，是说在学习碑版书法的时候要"想象其墨迹的神态"[④]，"透过碑版上的刀锋依稀想见那使转淋漓的笔锋"[⑤]。"碑和帖是入门学习的必经之路，必定的范本，但是碑帖给人的误解也在这里。"[⑥]启功先生所提出的这些观点和方法无疑具有非常重要的意义。

① 启功：《启功书法丛论》，258页，北京，文物出版社，2003。
② 启功口述，赵仁珪、章景怀整理：《启功口述历史》，178～179页，北京，北京师范大学出版社，2004。
③ 启功口述，赵仁珪、章景怀整理：《启功口述历史》，178页，北京，北京师范大学出版社，2004。
④ 启功口述，赵仁珪、章景怀整理：《启功口述历史》，179页，北京，北京师范大学出版社，2004。
⑤ 启功：《启功讲学录》，174页，北京，北京师范大学出版社，2004。
⑥ 启功：《启功书法丛论》，264页，北京，文物出版社，2003。

四 『当代的王羲之』

日本友人曾称赞启功先生是"当代的王羲之"，现在很多国内学者都沿用这个说法。称启功先生是"当代的王羲之"有两层含义：一是传统性、传承性，这一点主要着眼于"王羲之"。王羲之达到了传统书法艺术的最高境界，而启功先生的书法艺术是传统书法的一脉相承，启功先生本人是符合传统文人艺术家要求的德才兼备的一代大家，他的书法是文人书法的典范，也是善与美的统一。二是当代性、创新性，这一点主要着眼于"当代"。启功先生的书法不仅是传统书法的集大成，更有鲜明的时代特色，"启体"在诸多方面都进行了创新，而"黄金律"的发现尽管是归纳总结而来，也具有相当的开创性。启功先生的书法艺术在传统书法和现代文化之间搭建了沟通的桥梁，古韵和新意兼备，也正因为如此，启功先生的书法达到了"善与美的统一"的高度。"当代的王羲之"的称号当之无愧。

（一）取法"二王"的传统性、传承性

首先看启功先生书法的传统性和传承性。将启功先生的书法放在整个书法史中来看，这种传统和传承乃是由王羲之、王献之的书法艺术沿袭而来的一脉。启功先生的书法根植于传统，属于传统，这一点，从他的学书历程就可以看出，他主要学习二王等晋人、《张猛龙碑》、智永、欧阳询、颜真卿、唐人写经、怀素、柳公权、苏东坡、黄庭坚、米芾、赵孟頫、董其昌等，传统书法是启功先生取法的最主要内容。此外，启功先生生于清末，也不可避免受到一

些清人的影响。①总的来看，启功先生的书法主要学习的是古代的经典法书，他的书风并未受到传统以外书法的影响。传统书法多种多样，蔚为大观，而启功先生的主要取法，又是传统中的正路，是以"二王"书风作为典范的一脉。关于这一点许多学者都曾谈到，如叶鹏飞的《论启功先生的书学和书法》、《启功先生的书史意义》，张荣庆的《沾溉之功终身受用——谈谈我学书所受启元白先生之教益》，其中都有关于启功先生书法属于"二王"一脉帖派的论述。

第一，启功先生对"二王"等晋人的取法。在启功临帖作品中，可以看到许多有关"二王"和晋人法书的临作，比如临王羲之《兰亭序》、《十七帖》，王献之的《鹅群帖》以及《淳化阁帖》中许多晋人的法帖等。同时，先生对"二王"等晋人的书法非常重视，特别是墨迹（包括摹本），比如先生曾撰写《〈唐摹万岁通天帖〉考》②一文，其中谈到了《万岁通天帖》的可贵以及它在书法艺术上所具有的巨大价值。另外，王靖宪回忆启功先生："记得在20世纪70年代初，他曾将肃刻《阁帖》从头至尾临了数遍。感到传世《丧乱帖》笔法跌宕，气势雄奇，出入顿挫中，锋棱俱在，可以看到当时所用笔毫的刚健。而《阁帖》传摹诸帖中，有的和《丧乱帖》体势相近的，而用笔觚棱转折都一概看不到。因此始信'昔人谓不见唐摹，不足以知书'的道理。"③从这个侧面也可知启功先生对《阁帖》以及对晋人笔法的重视。

第二，启功先生对其他古人的取法。这里重点论述启功先生对智永、唐人写经、赵孟頫、董其昌的取法。启功对智永的《真草千字文》墨迹非常重视，用功也最深，一方面因为它是墨迹；另一方面也是因为智永是王羲之的七世孙，传承了家学，所以学习智永也是对"二王"的间接取法。启功先生还对唐人写经非常重视，首先因为它是墨迹，其次是因为唐人的书法深受晋人影响，

① 但启功先生所受影响的这些清人，是属于传统"帖派"，并不是"碑派"。启功先生之所以不主张学习今人书法，是因为在他生活的年代，书法呈现多元化发展，有碑学的大潮，也有"金石气"的审美风尚。这些在启功先生看来并不属于传统的书法，启功先生认为："这种经过刊刻的书法艺术，本身已成为书法艺术的另一品种。"而用毛笔模仿这些刀刻效果的书法自然也是传统之外的新发展，不在传统的范畴之中。见启功：《启功书法丛论》，82页，北京，文物出版社，2003。

② 启功：《启功书法丛论》，40页，北京，文物出版社，2003。

③ 王靖宪：《启功书法选后记》，载《书谱》，1987（5）。

"犹存六朝遗意"①，属于传统"二王"书法的延续。而对于赵孟頫，先生认为"他运用晋唐人的笔法"②，并曾说："赵孟頫也是从唐人写经中写出来的，世人多不知道这一点。"③对于董其昌，先生曾说："我后来学草书，临《淳化阁帖》，越发知道董其昌对阁帖功力之深，并不在邢子愿、王铎（王觉斯）之下……后来他见到唐人墨迹，这才悟出笔法墨法的道理，这些道理屡次见于他论书法的文章和题跋中"。最后总结董其昌是"由晋唐规格以至于放笔挥洒"。④由此可见，赵孟頫和董其昌都是传承了晋唐笔法，启功先生对赵董的学习无疑也是对晋唐笔法的传承。

启功先生自己也曾说过："我的结构、架子用柳，用笔是二王。"⑤可见，启功书法的确是以"二王"作为传统的，一脉相承而下的，具有传统性、传承性，同时又达到了相当高的境界，表现出强烈的艺术美感。故而启体能与传统经典相媲美，可以说是传统书法在当今时代的又一高峰。

（二）独具风格的当代性、创新性

此外，启功先生的书法还展现出强烈的个人风格，具有当代性和创新性。

前文对启功书法的特点进行了分析和总结，这里还要特别提到的是，启功书法的这种当代性和创新性与他的创新意识有密切关系。启功先生之所以能够创出"启体"，除了对古人进行长期的钻研学习外，还源于他渊深的见识，正是有了不一般的见识，才能突破前人，自立门户。关于启功先生这些创新方面的见识，可以从他的文章中了解。

例如，启功先生在谈蔡襄时说："他的行草手札好像可以舒展自如，可是看起来始终找不到自得的趣味，也不成自家的体段，他总是好像没有谁的体势一样，这种毛病不仅是蔡襄，明朝祝允明也是这样。……看苏、黄、米，只要

① 启功：《启功书法丛论》，159页，北京，文物出版社，2003。

② 启功：《论书绝句》，见《启功全集》，2卷，274页，北京，北京师范大学出版社，2009。

③ 张志和：《启功谈艺录》，86页，北京，中国社会科学出版社，2007。

④ 启功：《论书绝句》，见《启功全集》，2卷，209页，北京，北京师范大学出版社，2009。

⑤ 来自笔者对陈荣琚教授的采访。

是他们写的，在哪也可以看出来，而蔡襄缺少一个自己的主宰风格。"①可见启功先生将没有自家的体段（即没有创新）视为一种毛病，一种不足。

再比如，张志和先生曾向启功先生请教："我说想把历代名帖临写一遍，以体会用笔和结构。先生说：如果是写着玩，那未尝不可，但实际上没有这个必要。只需要选择适合自己的去写，便能形成自己的体段。平均用力，反而找不到自我，明代的祝允明一生就没有找到他自己的墙壁。如果在写某一家时，连带看到另一家可学，那样写就会好一些。"②由此可见启功先生对古人的取法方法。

启功先生还有一些关于"消化"而创新的论述：

> 人所共见，亦步亦趋者多，自立成功者少。原因是消化了师法才能自立，深入师法而能消化又谈何容易！这正足以说明作祖师的伟大处，和学人真正了解始祖的难处了。③

> 总之，师古人者，宜师古人之所以师造化；师造化者，宜师蜜蜂之所以酝酿花蕊。④

> 临帖如饮食，贵能吸收消化，始收营养之益。⑤

> 凡曾用功临帖，揣摩古人的笔法、结构，都能得到百分之多少的像；但像中的不像，不像中的像，则是全靠消化，全靠见识。……这见识即是主要的催化剂。有了见识，才能知道向何处消化，怎么消化，要化成什么样子。⑥

① 启功：《论书绝句》，见《启功全集》，2卷，263页，北京，北京师范大学出版社，2009。

② 张志和：《启功谈艺录》，74页，北京，中国社会科学出版社，2007。

③ 启功：《启功丛稿·艺论卷》，213页，北京，中华书局，2004。

④ 启功：《启功丛稿·艺论卷》，240页，北京，中华书局，2004。

⑤ 启功：《启功丛稿·艺论卷》，252页，北京，中华书局，2004。

⑥ 启功：《启功丛稿·艺论卷》，169页，北京，中华书局，2004。

有人以为创新就是几种字体的简单相加，看某人的字，何处是颜，何处是柳，或者杂糅篆隶行草笔法，就说是创新，这是一个很大的误解。所谓创新，绝不是拼凑，譬如有人吃肉，牛羊猪肉都吃了，到胃里消化掉吸收的是营养，身体便可强壮。决不是说你吃了牛肉就会长出犄角，吃了猪肉就会长出大耳朵，吃了狗肉就会长出小尾巴来。若是那样岂不成了怪物？[1]

启功先生强调在学习古人时要能够真正"消化"，只有消化了古人，消化了师法，才能自立，才能创新。所以，光模仿是不对的、不够的，更要把传统融入书法生命，同时让书法在自己的体内和手中重生。这种认识无疑对"启体"的创新会起到重要的指导作用。

（三）善与美的统一

学者甘中流在《儒雅的典范——简论启功先生的书法品格》[2]一文中，谈到"启功先生的书法体现了善与美的统一"，并指出书法中的"善"是指"尊重汉字的实用功能，即书写的标准化"，"这里讨论的'善'是指汉字的形体合乎标准"。最后指出："所以从历史上看，真正的书法家首先是那些为汉字创造美的、能代表一个时代精神形象的人，是绝大多数人乐于认同，并且可以与历史相衔接的人，写出堂堂正正的汉字的人。正是在这个意义上，我以为启功先生的书法可以追配古人，同时也是当今书法的典范。"这个观点非常有见地，但文中并未对启功先生书法所体现的"善"与"美"展开讨论，所以这里就此问题作进一步分析。

启功先生作书时非常强调汉字形体的规范，特别是草书。李洪智、高淑燕在《简论启功先生草书之美》[3]一文中，特别谈到了启功草书的"规范之

① 张志和：《启功谈艺录》，75页，北京，中国社会科学出版社，2007。
② 甘中流：《儒雅的典范——简论启功先生的书法品格》，见启功中国书法研究中心编：《第三届启功书法学研讨会论文集》，62~65页，北京，文物出版社，2009。
③ 李洪智、高淑燕：《简论启功先生草书之美》，见启功中国书法研究中心编：《第三届启功书法学研讨会论文集》，78~87页，北京，文物出版社，2009。

美"。另外，李洪智在《师古而不泥古——学习启功先生临怀素〈自叙帖〉有感》①一文中，就《自叙帖》中存在草法问题的字，将启功先生的临本与原帖中的这些字进行对比，从而看出启功先生修正了这些有问题的草法，也反映出启功草书的规范性。

启功先生年轻时就非常注重草书书写的规范，《启功口述历史》中记载："到了二十岁时，我的草书也有了一些功底，有人在观摩切磋时说：'启功的草书到底好在哪里？'这时冯公度先生的一句话使我终身受益：'这是认识草书的人写的草书。'这话看起来好似一般，但我觉得受到很大的鼓励和重要的指正。我不见得能把所有的草书认全，但从此我明白要规规矩矩地写草书才行，决不能假借草书就随便胡来，这也成为指导我一生书法创作的原则。"另外，启功先生在学习古人草书时，如果原帖某个字的草法有问题，也常常会予以矫正，前面提到的临写怀素《自叙帖》就是一个例子。此外，启功先生在临黄庭坚《黄庭内景经》的跋尾中说："余得重翻本，点画更多讹阙，因较以道书，漫临一过。山谷自承草书时有杜撰之字，今以拙笔临，恐山谷见之，亦有不识者矣。"②从这段题跋中，一方面得知先生将"讹阙"的点画"较以道书"；另一方面也可窥见草法不易掌握，连黄庭坚这样的大书法家，对待草书还"时有杜撰之字"。

草书作为一种艺术性极强的字体，由于草法多样，又多类似，所以不易记住，很容易混淆。再加上草书的书写本来就快，在一挥而就中，点画很容易不到位。因此，即便是在一些传世的著名狂草之作中，我们也可以发现很多不规范的草书。然而"差之毫厘，谬以千里"，有时候差一个转折就会变成另一个字。所以说，草书不容易把握。书法艺术是建立在字形正确基础上的，如果字形出现问题，人们就无法解读，那么也就失去了书法最基本的实用功能。当今时代，许多人以草书作为自己的创作对象，然而不容乐观的是，其中有许多不规范的草书，这不利于书法艺术的健康发展。所以说，启功先生这种规范的草书在当今具有典范的作用。

① 李洪智：《师古而不泥古——学习启功先生临怀素〈自叙帖〉有感》，见秦永龙主编：《第二届启功书法学研讨会论文集》，256～265页，北京，北京师范大学出版社，2006。

② 启功：《启功临〈黄庭内景经〉》，37～41页，北京，北京师范大学出版社，2005。

除了草书之外，启功先生的楷书和行书字形也是十分规范的。特别值得一提的是，启功先生还经常书写简化字，他曾表达了这样的观点：

> 有人曾问我：有些"书法家"不爱写"简化字"，你却肯用简化字去题书签、写牌匾，原因何在？我的回答很简单：文字是语言的符号，是人与人交际的工具。简化字是国务院颁布的法令，我来应用它、遵循它而已。……我自己给人写字时有个原则是，凡作装饰用的书法作品，不但可以写繁体字，即使写甲骨文、金文，等于画个图案，并不见得便算"有违功令"，若属正式的文件、教材，或广泛的宣传品，不但应该用规范字，也不宜应简的不简。①

由此可见，启功先生注重文字的实用功能，而且强调书法字形的规范，启功先生还在《破除迷信》一文中专门谈"字形构造应该尊重习惯"②。简化字既然是现在的通用文字，所以启功先生遵守它，使用它，而且在记不清简化字字形的时候还会查阅《新华字典》，足见他对用字规范的重视。

启功先生的书法除了表现出字形规范的"善"以外，还表现出了"美"。这种"美"首先体现在自身所具有的艺术性上，其次还体现在大众的广泛接受上，广大人民乐于接受先生的书法，除了向先生求取墨宝外，许多单位、个人都找先生题字。题字的种类十分丰富，有题书签的，有题地名、校名、店名、楼名、企业名以及各种事物、活动的名称、标语的，可以说涉及方方面面。先生的题字也遍布五湖四海，其数量、种类之多，可谓古今罕有。此外，"启体"自从进入计算机字库后③，在社会各界得到了越来越多的使用，各种书籍、宣传品、网络、影视中都可见到大量的"启体"，"启体"也成为了目前使用频率最高的字体之一。启功书法端庄秀美，舒展平正，这种风格符合当今时代的审美标准，深受大众的喜爱，故而启功书法实现了雅俗共赏。一方面，启功书法为"二王"一脉，既有创新，又有极高的艺术性，可谓"雅"；另一

① 启功：《启功书法丛论》，108页，北京，文物出版社，2003。
② 启功：《启功书法丛论》，254页，北京，文物出版社，2003。
③ 计算机字库中的"启体"为启功先生委托秦永龙教授所书。

方面，启功书法端正秀丽，人人喜爱，妇孺皆知，可谓"俗"。这种"雅俗共赏"，使得启功书法获得了极强的生命力，根植在中华大地上，茁壮成长。

有些好的书法不一定能够被大众广泛接受和喜爱，正所谓"曲高和寡"。例如，怀素的狂草《自叙帖》，具有极高的艺术价值，可是能够读懂它的人却很少，一是由于狂草难识，另外也因为其特有的形式美感已经超出了人们日常所见，所以很难被大众接受。启功先生的书法之所以能"俗"，能被大众接受，有以下几个原因：第一，"启体"在结体上表现出强烈的美的规律，比如三紧三松、平行、一致、渐变、齐平的顺畅以及相聚，这些规律所产生的美很容易引起人们的强烈共鸣；第二，"启体"在章法上具有明显的形式美感，比如行气竖直顺畅，参差错落，轻重、大小变化丰富，这些美感很容易被理解并被接受；第三，"启体"具有"平正"的特点，"启体"中楷、行、草三体的杂糅统一，使得"启体"中的行草书具有了楷书一样的"平正"，其体势平稳，字字独立，方正舒展。因此，这种行草书就像楷书一样，很容易被接受。

总之，启功先生的书法充分体现出"善"与"美"的统一，可以说是"尽善尽美"，一方面达到了书法艺术的巅峰，具有极高的审美价值；另一方面符合当今时代的实用要求和审美标准，产生了广泛和巨大的影响。

启功先生在书法艺术上取得了巨大的成就，被誉为"当代的王羲之"，同时，他的成就也带给我们不少启示，对我们学习书法有着重要的借鉴和参考价值。

第一，要将书法根植于丰厚的学养之中。学习书法不仅仅只是练字，要想将书法的创作提升到高层次并走向极致，需要有丰厚的学养。启功先生正是由于广泛涉猎、精晓国学，故而能够将各门学问融会贯通，体悟世间万物根本之"道"，从而从更高的视野去看待书法艺术。同时，将自身的人生修为注入书法练习之中，使得自身的书法具有了丰富的文化内涵，表现出传统文化中儒、释、道各家融汇的大气象，最终达到"天、人、书"三者合一。

第二，如何正确地理解传统书法的特质。启功先生的书法虽然与众不同，具有明显的创新性，但其本质、内核与先贤书法是相同的。简单来说，就是它继承了传统书法中的"法"和"道"。启功先生的书法是有生命的艺术，她"骨、肉"兼备，表现出"活"、"力"，优美的体姿、丰富的变化，特别是丰富的"阴阳"变化，彼此相互生发，同时又能够调和矛盾，形成一个有

机体。总的说来，启功先生的书法表现出的"生命"、"变化"、"和谐"等，都是传统书法的要求，历代书论中都有提及。"生命"、"变化"、"和谐"，是传统书法的特质，也是书法艺术所应该遵循的"法"与"道"。

第三，如何把握正确的学书方法。我们在学书过程中会面临许多难题，比如如何临习碑刻书法、如何正确创新等。通过了解启功先生的学书之路，阅读启功先生的各类著作以及在练习中悉心领会启功先生总结的这套科学的学书方法，各种难题也就迎刃而解了。启功先生提出的"透过刀锋看笔锋"、碑帖并重、学"古"不学"今"、结字"黄金律"、坚持临帖以求自然创新等，不仅是他在长期实践中摸索的甘苦所得，也是他在书法艺术上取得成功的秘诀。

此外，启功先生其书、其情、其人都是我们学习的榜样。我们通过了解他日书万字、数千字的楷书，从而得知书法技艺的提高非朝夕而就，正是一分耕耘一分收获，勤能补拙、勤能助巧。我们通过了解他在临帖中改正原帖中不准确的草法，从而得知习书除了勤勤恳恳，更需认认真真，尊重前人但也要有独立思考的能力，不盲从。我们通过了解他发现楷书结字"黄金律"的过程，从而得知学习更要聪明地学，对方法的掌握胜过对知识的记忆，各个学科之间要相互借鉴启发。

总之，启功先生留给我们的启示是多方面的，需要我们在自己的人生中践行，在解读先生书法人生的过程中，不断地体会、领悟和总结，让它熏陶我们学书的各个阶段。这是一笔宝贵的财富，会让我们受益终生。

参考文献

1. （明）董其昌. 画禅室随笔. 南京：江苏教育出版社，2005.

2. （唐）孔颖达疏. 尚书. 北京：中华书局，1998.

3. 鲍文清. 启功杂忆. 北京：中国青年出版社，2004.

4. 北京师范大学文学院编. 启功先生悼挽录. 北京：北京师范大学出版社，2005.

5. 北京师范大学文学院编. 启功先生追思录. 北京：北京师范大学出版社，2005.

6. 北京师范大学中文系编. 启功学术思想研讨集. 北京：中华书局，北京师范大学出版社，2000.

7. 曹宝麟. 中国书法史·宋辽金卷. 南京：江苏教育出版社，1999.

8. 柴剑虹. 我的老师启功先生. 北京：商务印书馆，2006.

9. 陈鼓应，赵建伟. 周易注释与研究. 台北：台湾商务印书馆，1999.

10. 陈鼓应. 老子注释及评介. 北京：中华书局，1984.

11. 陈鼓应. 庄子今注今译. 北京：中华书局，1983.

12. 从文俊. 中国书法史·先秦秦代卷. 南京：江苏教育出版社，1999.

13. 崔尔平选编点校. 历代书法论文选续编. 上海：上海书画出版社，1993.

14. 丁福保编. 佛学大辞典. 上海：上海书店出版社，1991.

15. 高亨. 周易古经今注. 北京：中华书局，1984.

16. 顾迁译注. 淮南子. 北京：中华书局，2009.

17. 郭明校释. 坛经校释. 北京：中华书局，1983.

18. 侯刚. 中国文博名家画传·启功. 北京：文物出版社，2003.

19. 胡平生，陈美兰译注. 礼记 孝经. 北京：中华书局，2007.

20. 华人德. 中国书法史·两汉卷. 南京：江苏教育出版社，1999.

21. 华人德主编. 历代笔记书论汇编. 南京：江苏教育出版社，1996.

22. 黄惇. 中国书法史·元明卷. 南京：江苏教育出版社，1999.

23. 金煜. 翔龙舞凤 翰墨天趣——忆索求启功先生墨宝《草书千字文》. 见：启功. 启功草书千字文. 北京：北京师范大学出版社，2009.

24. 金煜编. 启功用印. 北京：北京师范大学出版社，2007.

25. 李德仁. 道与书画. 北京：人民美术出版社，1994.

26. 李泽厚. 美的历程. 天津：天津社会科学院出版社，2001.

27. 刘纲纪. 中国书画、美术与美学. 武汉：武汉大学出版社，2006.

28. 刘恒. 中国书法史·清代卷. 南京：江苏教育出版社，1999.

29. 刘涛. 中国书法史·魏晋南北朝卷. 南京：江苏教育出版社，1999.

30. 刘笑敢. 老子古今：五种对勘与析评引论. 北京：中国社会科学出版社，2006.

31. 彭吉象. 艺术学概论. 北京：高等教育出版社，2002.

32. 彭吉象主编. 中国艺术学. 北京：高等教育出版社，1997.

33. 启功. 秦永龙. 书法常识. 浙江：浙江古籍出版社，1988.

34. 启功. 古代字体论稿. 北京：文物出版社，1999.

35. 启功. 坚净居丛帖·临写辑. 北京：北京师范大学出版社，2005.

36. 启功. 坚净居杂书. 北京：北京师范大学出版社，2009.

37. 启功. 论书绝句. 北京：生活·读书·新知三联书店，2002.

38. 启功. 论书随笔. 北京：同心出版社，2002.

39. 启功. 启功丛稿·论文卷. 北京：中华书局，1999.

40. 启功. 启功丛稿·诗词卷. 北京：中华书局，1999.

41. 启功. 启功丛稿·题跋卷. 北京：中华书局，1999.

42. 启功. 启功丛稿·艺论卷. 北京：中华书局，2004.

43. 启功. 启功给你讲书法. 北京：中华书局，2005.

44. 启功. 启功行书千字文. 北京：北京师范大学出版社，2009.

45. 启功. 启功讲书法. 北京：北京师范大学出版社，2009.

46. 启功. 启功讲学录. 北京：北京师范大学出版社，2004.

47. 启功. 启功楷书千字文. 北京：北京师范大学出版社，2009.

48. 启功. 启功联语墨迹. 北京：北京师范大学出版社，2007.

49. 启功. 启功临《黄庭内景经》. 北京：北京师范大学出版社，2005.

50. 启功. 启功临帖册. 北京：北京师范大学出版社，2001.

51. 启功. 启功论书法. 北京：文物出版社，2001.

52. 启功. 启功论书札记. 北京：北京师范大学出版社，1992.

53. 启功. 启功全集. 北京：北京师范大学出版社，2009.

54. 启功. 启功三帖集. 北京：北京师范大学出版社，2000.

55. 启功. 启功书法丛论. 北京：文物出版社，2003.

56. 启功. 启功书法选. 北京：人民美术出版社，1985.

57. 启功. 启功书法作品选. 北京：北京师范大学出版社，1985.

58. 启功. 启功书画留影册. 北京：北京师范出版社，1992.

59. 启功. 启功书信选. 北京：北京师范大学出版社，2008.

60. 启功. 启功题画诗. 北京：北京师范大学出版社，2006.

61. 启功. 启功韵语集. 北京：北京师范大学出版社，2004.

62. 启功. 诗文声律论稿. 北京：中华书局，1977.

63. 启功. 书法概论. 北京：北京师范大学出版社，1986.

64. 启功编著. 启功书画集. 北京：文物出版社、北京师范大学出版社，2001.

65. 启功编著. 启功赠友人书画集. 北京：文物出版社，2006.

66. 启功口述，赵仁珪、章景怀整理. 启功口述历史. 北京：北京师范大学出版社，2004.

67. 启功书法学国际研讨会筹委会编. 启功书法学国际研讨会论文集. 北京：文物出版社，2003.

68. 启功题跋书画碑帖选编委员会编. 启功题跋书画碑帖选. 北京：北京师范大学出版社，文物出版社，2006.

69. 启功中国书法研究中心编. 第三届启功书法学研讨会论文集. 北京：文物出版社2009.

70. 秦永龙，倪文东主编. 启功书法字汇. 北京：世界图书出版公司，2006.

71. 秦永龙编著. 汉字书法通解·行草. 北京：文物出版社，1997.

72. 秦永龙主编. 第二届启功书法学研讨会论文集. 北京：北京师范大学出版社，2006.

73. 秦永龙主编. 楷书指要. 北京：中国工人出版社，1994.

74. 上海书画出版社，华东师范大学古籍整理研究室选编校点. 历代书法论文选. 上海：上海书画出版社，1979.

75. 佟刚等编. 真茗阁藏名人书画·启功卷. 北京：文物出版社，2001.

76. 王得后，钟少华主编. 想念启功. 北京：新世界出版社，2006.

77. 王靖宪. 启功书法选后记. 书谱，1987（5）.

78. 王利器. 文子疏义. 北京：中华书局，2000.

79. 王镇远. 中国书法理论史. 合肥：黄山书社，1990.

80. 晓莉编. 启功的坚与净. 北京：东方出版社，2006.

81. 徐超，秦永龙. 全国通用书画等级考核教程·书法. 济南：山东文艺出版社，2003.

82. 徐可. 三读启功. 石家庄：河北教育出版社，2007.

83. 许洪流. 技与道：中国书法笔法论. 杭州：浙江人民美术出版社，2000.

84. 杨伯峻. 论语译注. 北京：中华书局，2006.

85. 杨伯峻. 孟子译注. 北京：中华书局，2005.

86. 叶朗. 中国美学史大纲. 上海：上海人民出版社，1985.

87. 于乐，赵辉编著. 启功书画鉴赏. 北京：中国轻工业出版社，2007.

88. 袁宾主编. 禅宗词典. 武汉：湖北人民出版社，1994.

89. 张海等编. 古今书论汇编. 郑州：河南书法函授院教材部，1987.

90. 张立文. 帛书周易注释. 郑州：中州古籍出版社，2008.

91. 张述蕴. 临池笔录——浅谈启功先生的书法美. 书谱，1987（5）.

92. 张志和. 启功谈艺录. 北京：中国社会科学出版社，2007.

93. 赵仁珪. 启功研究丛稿. 北京：北京师范大学出版社，2006.

94. 周汝昌等. 启功书法集评. 中国书画，2003（10）.

95. 朱关田. 中国书法史·隋唐五代卷. 南京：江苏教育出版社，1999.

96. 朱光潜. 读书破万卷，下笔如有神. 见：季伏昆编著. 中国书论辑要. 南京：江苏美术出版社，1988

97. 宗白华. 美学散步. 上海：上海人民出版社，1981.

98. 宗白华. 美学与艺境. 北京：人民出版社，1987.

99. 宗白华. 艺境. 北京：北京大学出版社，1999.

100. ［美］鲁道夫·阿恩海姆. 艺术与视知觉. 滕守尧，朱疆源译. 北京：中国社会科学出版社，1984.

图书在版编目（CIP）数据

中国现代书法大家·启功卷 / 于乐著.—北京：北京
师范大学出版社，2015.3（2023.6重印）
ISBN 978-7-303-18187-2

Ⅰ.①中⋯ Ⅱ.①于⋯ Ⅲ.①汉字—书法—作品集—
中国-现代 Ⅳ.①J292.28

中国版本图书馆CIP数据核字（2014）第260076号

图书意见反馈： gaozhifk@bnupg.com 010-58805079
营　销　中　心　电　话 010-58807651
北师大出版社高等教育分社微信公众号 新外大街拾玖号

ZHONGGUO XIANDAI SHUFA DAJIA QIGONG JUAN
出版发行：北京师范大学出版社 www.bnup.com
　　　　　北京市西城区新街口外大街12-3号
　　　　　邮政编码：100088
印　　刷：北京盛通印刷股份有限公司
经　　销：全国新华书店
开　　本：710 mm × 1000 mm　1/16
印　　张：16.5
字　　数：295千字
版　　次：2015年3月第1版
印　　次：2023年6月第2次印刷
定　　价：88.00元

策划编辑：卫　兵　王　强　　责任编辑：王　强
美术编辑：李向昕　　　　　　装帧设计：王齐云
责任校对：李　菡　　　　　　责任印制：马　洁